초서체

서보

書

譜

해설

실기

손과정 / 草書

법문 북스

書藝技法全書 凡例

一、이 全書는 楷書·行書·草書·隷書·水墨画·한글書藝 등 書藝全般에 걸쳐 全八卷으로 構成되었으며, 그 基礎에서 完成까지 고루 익힐 수 있도록 技法을 解說하였다.

一、各卷마다 歷代 名筆 중에서 各書體와 書風에 관하여, 그 기초적인 用筆·結構法을 습득하는 데 적절하다고 인정되는 筆蹟을 선정하여 본으로 삼았다.

一、各卷마다 一種類의 筆蹟으로 限定하였으며, 字數가 많은 筆蹟의 경우는 學習의 번잡을 피하고, 技法을 要約하기 위하여 典型的인 完好字 또는 部分을 系統的으로 선정하여 配列하였다.

一、名筆 본은, 그 技法의 理解와 연습을 위하여 各筆蹟을 적당한 크기로 擴大하였으며, 九等分割한 朱線을 넣어 結構를 알아보기 쉽도록 하였다.

一、各卷末에 原寸眞蹟을 실어 本文解說과 對照할 수 있도록 하였다.

一、이 全書는 各卷마다 그 書體 書風의 入門書이므로 특별히 學習의 순서는 정하지 않고 독립하여 학습할 수 있다.

本卷의 編輯構成

一、本卷에 실은 筆蹟은 孫過庭·書譜 중에서 草書로서 典型的인 文字를 선정하여 配列하였다.

一、本卷의 構成은 다음과 같다.

(1) 書譜 學習을 위한 一般的 解說
ⓐ 臨書에 대해서
ⓑ 草書에 대해서
ⓒ 書譜에 대해서
(2) 原本을 擴大한 본
ⓐ 用筆法을 中心으로 한 配列
ⓑ 結體에 관련된 配列
ⓒ 書譜의 名句에 의한 配列
(3) 書譜의 國語譯
(4) 草書一覽表

書譜를 배우려는 분을 위하여

一, 臨書에 대하여

[臨書의 意義와 目標]

臨書라는 말은 교과서에서는 흔히 創作이란 말과 비교해서 書에 대해서 創作이란 말이 사용되고 있다. 그러나 이 양자는 원래 對立·對比시켜서 사용할 말이 아니다. 書에 대해서 創作이란 말이 사용되기 시작한 것은 비교적 최근의 일이다. 그 대신 自運이라는 말이 있었다.

臨書란, 모범으로 삼을 만한 고전 작품 따위의 문장이나 글씨는 물론, 특히 그 形態, 書風을 법칙으로 삼아 연습하거나 쓰거나 하는 것을 말한다.

이에 대하여 自運은, 남의 書風에 구속당함이 없이 自己流로 쓰는 것을 말한다.

臨書와 自運 중간에 倣書가 있다. 이것은 남의 작품, 書風을 모방하여 딴 문장을 쓰거나 하고, 얇은 종이로 복사하는 등의 방법도 사용하여, 複製를 만드는 기분으로 쓰는 것을 말하는 듯하다.

또한 摹書란 말이 있다. 이것은 臨書와 비슷하지만 模倣性이 臨書보다 강한 것이다.

이와 같이 늘어놓고 보면 臨書는 어지간히 복잡하고 넓은 뜻을 가지고 있다는 것을 알 수 있다.

소위 創作性이란 면에서 보면, 臨書는 원본의 글씨 크기라든가 작품 형식 등을 변화시키고, 또 刻本의 맛을 붓으로 표현하는 것도 자유이므로, 摹書처럼 원본의 구속을 받지 않고, 오히려 필자의 주관에 의한 創意가 더 필요한 경우가 많다. 書에 있어서 創作이란 말이 픽션(Fiction)의 譯語로 사용된다고 하면, 글씨를 쓴다고 하는 실제적인 행동의 결과로서 태어나는 書가 창작 같은 종류의 것이냐 아니냐 하는 데에는 약간 의문이 간다.

臨書도 글씨를 쓰는 것인 이상, 거기에 당연히 書가 태어난다. 書美가 태어난다는, 이런 점에 대해 생각하면 自運과 별반 다를 바가 없다. 그렇다고 해서 물론 이 양자는 동일한 것은 아니다.

自運은 書美 표현상, 쓰고자 하는 말과 글씨를 올바로 쓰는 것만이 유일하고 당연한 구속인 데 대해, 臨書는 原本의 字句와 書風에 구속된다. 그리고 다시 나아가 書風의 배후에 있는 작자의 마음의 움직임과 人間, 思想性이나 時代性에까지 미친다.

書는 글씨를 씀으로써 태어난다. 글씨를 쓰는 일반적인 목적은 뜻을 전하기 위해서 이다. 書는 그와 같은 동작에 부수하여 태어나는 文書의 側面的인 성격이다. 쓰는 사람이나 글씨를 쓴 것, 즉 文書는 言語性과 藝術性의 양면을 불가분의 것으로서 지닌다.

보는 사람이 그 어느 쪽에 중점을 두고 쓰고 보고 했더라도, 그 어느 한쪽을 실제상 독립시킬 수는 없다. 그것을 독립시킬 수 있는 것은 觀念上에 있어서만 가능하다. 이 藝術性과 言語性에 대해 논술할 틈은 없지만, 古典의 작자들은 적극적으로 예술성을 지니고 있는 글씨를 쓰고자 했을 것이고, 가사 그렇지 않다 해도 풍부한 藝術性을 지니고 있 기 때문에 古典으로 인정받은 것이다.

極히 개략적인 표현이지만, 古典 속에 나타나 있는 藝術性의 중심은 「生命의 표현」 이라 생각한다.

그들은 생명의 질서나 변화의 상태를 붓놀림과 字形 등으로 표현코자 한 것이다. 최근에 혼히 사용되는 個性이라든가 時代性은 적극적으로 나타내려고 한 것이 아니고 자연적으로 나타난 것이라 생각한다. 크게 과장해서 말해 보면, 우주 생명의 具象化라고도 할 수 있는 대목표에 부수하여 古典 작품에 필자의 개성이나 시대성이 현저하게 나타나 있는 것은 書作 이전에 있어서 그들이 개성 있는 인간으로서 그 시대를 진지하게 살고 있었기 때문에 그것이 자연적으로 나타내려고 한다면 그 천박한 속셈이 노출된다고 하는 것이지만, 우리들은 그와 같은 최종적으로 정착된 모습을 통하여, 그 배후에 있는 것을 느끼게 되는 것이다. 의식적으로 나타내려고 한다면 그 천박한 속셈이 노출된다고 하는 이 점에, 書의 어려움이 있다 할 것이다. 표현의 직접 배후에 있는 것은 붓의 움직임이며 美的感覺이다. 그리고 거기에 그 어떤 傾向性 같은 것이 있다고 한다면 그것은 필자의 인간성에서 오는 것이며, 또 시대의 영향이라고도 생각 한다. 이와 같이 書가 태어나는 과정에 있어서 서로 因果 관계를 갖는 여러 요소들을 나열하여 「縱의 系列」을 만들 수가 있다. 훌륭한 書일수록 이 「縱의 系列」의 여러 요소가 순수하며 人과 관계가 명쾌하다. 그러므로 그 말단에 정착된 書는 독립돼 있어서 타인의 개입을 허락하지 않는다.

여기서 말한 「縱의 系列」을 쓰는 사람 입장에서 다시 한번 생각해 보자. 자기의 書 風이 확립돼 있는 어떤 서예가가 있다고 치자. 이 사람은 자기류의 筆體를 몇 천개라 는 문자에 대해 일일이 단어를 외우듯 그렇게 기억하고 있는 것은 아니다. 머리 속에 書에 대한 막연한 造形意識이 있을 뿐이라고 생각한다. 이에 대해 여러 가지 조건을 적용시킴으로써 컴퓨터처럼 구체적인 글씨의 모습이 떠오르는 것이다. 그 사람의 造形意識에, 이상과 같은 여러 조건이 제시되면서 떠오른

는가 하는 것이며, 또 쓰는 과정에 있어서도 전후좌우의 글씨 상태와 潤渴 등이 조건이 되어 제출된다. 그 사람의 造形意識에, 이상과 같은 여러 조건이 제시되면서 떠오르는 書體는 어떤 서예가가 있다고 치자. 이 사람은 자기류의 筆體를 몇 천개라는 문자에 대해 일일이 단어를 외우듯 그렇게 기억하고 있는 것은 아니다. 머리 속에 書에 대한 막연한 造形意識이 있을 뿐이라고 생각한다.

글씨는 표현 기법을 통해 종이 위에 그 모습을 정착한다. 이것을 도표로 그려보면 뒤의 표처럼 된다.

造形意識은 그 사람의 資質이나 지금까지의 전체 경험, 그리고 思索의 축적 등에 의해 이루어진다. 書에만 국한시켜서 말해 보면, 실습상 어떠한 기호와 경향을 지니고 어떤 스승 밑에서 배웠는가, 시대라든가 書에 어떻게 생각하고 있는가 등등이 커다란 영향을 줄 것이다. 기법은 당연히 실습적인 경험에서 태어난다.

그런데 기법은 머리 속에 떠오른 글씨 모양이나 느낌을 종이 위에 표현하기 위한 기술이며 법칙이다. 이것을 못하면 造形意識에 의해서 아무리 훌륭한 글씨 모양이 머리 속에 떠올랐다 해도 그것을 글씨로 써낼 수가 없다. 또한 기법은 앞서 말한 바와 같이 그 직전에 위치하는 기법을 습득하는 것을 목표로 하여 행하여지는 臨書를 우리리고 그 직전에 위치하는 기법을 습득하는 것을 목표로 하여 행하여지는 臨書를 우리들은 「形臨」이라 부르고 있다.

「縱의 系列」을 생각했을 경우, 표현된 書의 直前에 위치하는 것, 즉 「臨書」가 대부분을 접한다. 그래서 이상과 같은 형태로 古典 작품을 배우는 것, 즉 書의 연습의 당초 목표는 이쯤에서 엮어지게 된다. 書의 연습은 古典에 표현된 글씨 모양이나 느낌, 그리고 그 직전에 위치하는 기법을 습득하는 것을 목표로 하여 행하여지는 臨書를 우리들은 「形臨」이라 부르고 있다.

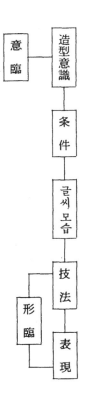

造型意識 — 条件 — 글씨 모습 — 技法 — 表現
意臨
形臨

古人의 書의 「縱의 系列」에 대한 어택(attack)은 물론 形臨 정도로 머물러 있어서는 안된다. 造形意識은 동일하다 하더라도 주어진 조건에 의하여 細部의 모습을 얼마든지 변화하고 불안정하기 때문이다. 그러나 그와 같은 불안정한 모습을 통해서만 그 배후에 소급해 올라갈 수가 있으므로, 臨書는 우선 形臨으로부터 들어가는 것이 순서이다.

그리고 形臨에 의하여 어느 정도 기법을 습득한 후에는, 그 根源에 있는 古典作者의 造形意識을 배우지 않으면 안된다.

그와 같은 位相에까지 소급해 올라가 자기 자신의 造形意識과의 연관성에서 이루어지는 臨書를 우리들은 「意臨」이라 부르고 있다.

臨書를 단순한 모방의 되풀이라고 경멸하는 사람이 있는데, 이상의 설명으로써 결코 그렇지 않다는 것을 알았으리라 믿는다. 書는 글씨를 쓰는 것을 말하며, 글씨는 인간의 知的 産物이란 것을 생각해 볼때, 그 기법을 습득하고 書를 높이기 위해서는 古人의 훌륭한 書作品을 척도로 삼고 대상으로 삼아서 연구 연습하는 臨書가 온당한 방법이라 생각한다.

臨書는 이와 같이 古典을 놓고 기법을 연마하고 鑑賞을 한층 심화시키고 그 본질을

인식하여 자기를 높여가는 방법이다. 그러므로 그 결과로 자기에게 보탬이 되는 점이 있었는가가 문제인 것이며, 그 중간에 만들어진 臨書 작품은 문제가 되지 않는다고 말할 수 있다. 물론 形臨의 법위를 벗어나지 못한 것은 그 자체로서 書作品의 기법으로 평가되어도 좋다고 생각한다. 그러나 臨書 작품은 그 사람의 書作品으로 평가되는 정도의 高低를 재는 역할밖에 하지 못한다고 생각되지만, 그것을 졸업하여 意臨의 정도까지 나아간 기법과 의식으로써 쓰여진 臨書 작품은 그 사람의 書作品으로서 충분한 가치를 지닌다. 그러므로 臨書만 한다고 해도 그것만으로 훌륭한 작업이며, 古人과의 대화나 연구 과정을 십분 즐길 수 있는 것이다.

古典에 대하여

臨書가 書의 古典을 대상으로 하고 있는 이상 古典에 대해 설명할 필요가 있다.

書의 古典이란 書美의 典型으로서의 가치를 지닌 작품은 그 시대 나 사람을 초월한 書法의 원리를 밟은 것임과 동시에 그 작자의 독자적 성격을 아울러 지니고 있는 것이 아니면 안된다.

우리는 書에 뜻을 둔 사람이 자기가 배워야 할 古典을 택하는 표준으로서, 다음과 같은 두 가지를 들고 싶다.

(1) 배우는 자의 정도에 따라, 어떠한 요구에도 응할 수 있는 넓이와 깊이, 多面的 성격을 지닌 작품일 것.

(2) 字數가 많고, 배울 만한 가치가 있는 작품일 것. 古典에 대한 설명은 이 정도로 충분할지 모르지만, 현대에 있어서의 書作이란 점에 관련시켜서 본다면, 좀더 생각해 보지 않으면 안된다.

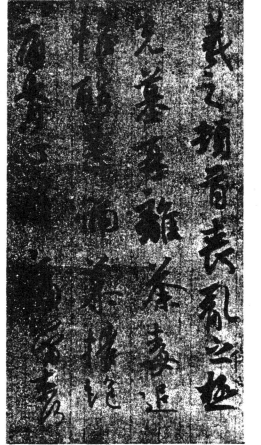

王羲之·喪乱帖

2

대저 古典이란 것은, 그 작품이 이루어졌을 때에 古典이 되는게 아니다. 그것은 태어나면서 훌륭한 작품이었음에는 틀림없겠지만, 古典으로서의 지위는 후세에 와서 부여된 것이다. 古典이란 것은 그 작품 자체보다도 古典으로서의 지위를 부여한 측에 더 주목해야만 한다. 이것은 書道史上의 여러 사실에 비추어 보더라도 명백하다.

王羲之의 여러 작품은 그가 살아 있을 당시부터 높이 평가되고 있었지만 古典으로서의 지위는 南朝의 귀족들이 賞玩하고, 初唐의 명필들이 존중함으로써 확립되었다. 初唐의 명필들은 王羲之를 書美의 전형으로 인정하면서 자기 자신들은 독자적인 풍격을 보여 주었다. 그런데 전형이 단순한 틀(型)로서 형식적으로 계승하게 되면 이에 대한 반발 저항이 나타난다. 그 발단을 顔眞卿에서 찾아볼 수 있다. 顔眞卿의 書에는 스스로의 人品에서 온 것도 있다 하겠지만, 현실적으로는 王羲之의 전형에 대한 저항적 형태를 취했다. 宋에서부터 元明에 걸쳐서는 그 태도를 계승한 사람들과 전형에의 복귀를 노리는 사람들이 번갈아 나타난다. 이런 사이에 顔眞卿은 王羲之와 나란히 古典으로서의 지위를 획득한다. 또 王羲之를 계승하는 태도에 있어서 대조적인 趙子昻과 董其昌은 서로 신봉자를 얻어 후대에 큰 영향을 지니게 된다. 明末淸初에는 그 세상을 반영하듯 耽美的인 작품들이 태어나는데, 淸朝도 중기 이후가 되면 金石學者나 收藏家들의 嗜好의 영향을 받아 篆隷의 美가 재인식되고, 周代의 金文이나 秦篆·漢隷가 새로운 고전으로서 지위를 획득한다. 또 그때까지 돌아보지 않았던 北魏를 중심으로 한 碑版類가 고전으로서 각광을 받는다.

이와 같이 개관해 보면 書의 고전은 각각 그 시대 사람들이 전통과 시대의 十字路에 서서 그 道標로서 자기네 스스로가 택해 온 것이란 점을 알 수 있다.

하물며 동양인이라 해도 한국과 중국과 일본은 文化的風土가 다르다. 또한 과거의 중국과 현대의 중국은 사회 기구나 문화적 규모 내용이 현저히 다르다. 우리들은 이와 같은 관점에서 書의 고전을, 과거의 평가를 충분히 존중하면서 재평가하여 다시 선택하지 않으면 안된다고 생각한다.

〔臨書의 方法과 效果〕

1 되도록 「리얼」하게

실제로 臨書함에 있어 주의해야 할 점을 설명해 보자.

臨書는 古典을 상세히 관찰 감상하는 데서부터 시작하지 않으면 안된다. 書는 視覺藝術이라 하는 만큼 당연히 눈으로 보고 느끼는 것으로서, 聽覺이나 觸覺에 호소하는 것이 아니다. 보고 느끼는 것은 색과 형태이다. 색은 대개 흑색 하나뿐이며, 書에 있어서의 濃淡이란 것이 있는데, 이 濃淡을 말하는 것은 色이다. 그런데 여기서 말하는 형태란 단순히 字形만을 가리키는 말이 아니므로, 그 濃淡과 형태뿐이다. 그런데 線質이란 말이 書道 用語에 있는데, 線質이란 말하는 書에 있어서의 漢字나 한글을 구성하고 있는 것은

소위 線이 아니고 點畫이다. 點畫에는 굵기가 있고, 각각 形狀과 방향성이 있다. 예를 들면 하나의 橫畫을 생각해 보아도 그 상변과 하변의 선은 灣曲度가 다르고, 起收筆에 의해 그려지는 좌우 兩端의 形狀도 양양 각색이다. 그리고 眞蹟이라면 濃淡이나 潤渴 상태가 여기에 가해지고, 刻本의 경우에도 조그마한 흠이나 칼자국이 커다란 시각적 효과를 변화시킨다. 그러므로 하나의 橫畫이라 하더라도 폐 복잡한 성격을 지닌다. 항차 그와 같은 點畫이 서로 호응하고 작용을 주어 가면서 힘의 균형을 유지하도록 구성된 字形이란 것은 좀체 그 結構技法을 파악하기가 어렵다. 우리는 흔히 古典의 臨書를 하고 있을 때, 고인들이 실로 교묘하게 착각을 이용하고 있는 것을 발견하고 놀라는 일이 많다. 이런 까닭으로 해서 간단한 글씨라 하더라도 얕잡아 보아서는 안된다. 자기 딴에는 다 살핀 것으로 돼 있어도 얼마든지 지나쳐 버리는 부분이 있거나 제 멋대로 그렁게 된 것이라고 속단하기 쉬운 부분이 있다. 그러한 細部에 걸쳐서 가능한 한 자세히 관찰하고 그 시각적인 효과를 재현하는 것이 臨書의 제일보이다.

물론, 書라는 것은 전술한 바와 같이 동일한 사람이 동일한 글씨를 계속 썼다 해도 조그마한 조건의 차이로 그 형태가 번해 버리고 마는 것이다. 그러나 그렇다고 해서 지금 눈앞에 있는 古典의 一點一畫을 소홀히 해도 좋다는 것은 아니다. 그것을 보다 엄밀히 관찰하고 再現하는 것으로써만이 그 배후에 있는 기법이나 조형의 원리를 파악할 수가 있는 것이다.

이런 까닭으로 臨書는 되도록 리얼하게 하도록 권하고 있다. 「그 强弱의 정도는 아무리 리얼하더라도 지나치는 법이 없다. 그대의 追究의 손이 느슨해졌을 때, 그곳이 그대의 한계라고 생각하라.」 이렇게 초보자들에게 말한다.

古典 작품은 우리들이 상상하는 것보다 훨씬 높은 정도의 것이며, 거기에는 오랜 동안 무수한 사람들의 보다 아름답게 자연스럽게 쓰고자 하는 소원이 훌륭하게 열매를 맺고 있는 것이다.

顔眞卿·祭姪帖

2 되풀이함으로써 비로소 효과가 있다.

앞서, 臨書는 鑑賞을 심화시킨다고 썼지만, 實技라는 점에서 본다면 어느 부분이 어떻게 되어 있고 그것이 어떠한 효과를 지니는 것인가, 하는 것을 이해하는 것만으로는 아무 뜻이 없다. 우리들은 자기자신의 書에 있어, 그것을 응용하고 실행할 정도가 되지 않으면 아무 뜻이 없다. 그 위에 書表現은 運筆의 속도나 리듬과도 깊은 관계가 있으므로 그 형태 이상으로 반사적인 운동으로서 파악하고 체득할 필요가 있다. 그와 같은 관점에서 본다면 臨書의 효과는 좀체로 향상하지 않는다. 그러나 겨우겨우 臨書를 통해서 보는 자기의 外觀上 실력은 일단 모방이나 흉내를 낼 수 있게 되면 臨書작품을 이용하여 거듭 몇 번이고 되풀이하여 臨書할 것을 권하고 싶다. 모든 기회를 이용하여 흉내내어 쓸 수 있다는 것만으로는 臨書의 효과는 나타난 것이 아니다.

3 항상 신선한 눈으로 본다.

臨書에 있어서 되풀이의 필요성을 앞에서 설명했다. 그러나 되풀이한다는 것은 관찰하는 눈을 둔화시키는 것이기도 하다. 예술가의 재능이란 것은, 사람이 예사로 생각하는 것을 보고 감동하고 놀라움을 표시하는 것이라 생각한다. 書의 古典도 感性이 둔한 사람에게는 한 장의 낡은 종이 조각에 불과할 것이다. 우리들은 항상 書的感覺을 닦고 그것을 예민하게 하여 古典을 대하고 싶다.

4 단계적으로 착실하게 배워 나간다.

臨書에 있어서 形臨과 意臨이 있고, 거기에 순서가 있다는 것은 앞에서 설명했다. 마찬가지로, 形臨의 정도라 하더라도 형태와 운동을 한번에 터득한다는 것은 무리이며, 형태만을 들어보더라도 하나하나의 點畫의 형태에서 字形으로 나아가고, 다시 전체 구성으로 나아가야 할 것이다. 운동에 대해서도 물론 마찬가지이다. 중요한 것은 자기의 현재 힘이나 수준을 생각하여 착실하게 나아갈 일이다. 이렇게 하는 것이, 대번에 높은 수준을 욕심 부리는 것보다 효과적이며 진보도 빠르다.

5 書作에 대한 의문을 가지고 臨書한다.

臨書는 그 자체가 즐겁고 또한 가치가 있는 것인데, 그 효과를 높이기 위해서는 한편으로 자유로이 작품을 만드는 것이 좋다고 생각한다. 스스로 작품을 쓴다는 것은 어느 정도 실력이 있는 사람이 아니면 할 수 없으며, 실력이 있다 해도 여간 어려운 일이 아닌 것이다. 어렵다는 것은 「이러한 것을 쓰고 싶은데 어떻게 해야 좋을지 알지 못한다」 「이렇게 되면 안되는 줄 알고 있지만 어쩔 도리가 없다」 등등의 문제에 대해서이다. 이와 같은 문제나, 의문을 항상 갖고 있는 사람에게 있어, 古典의 臨書는 그 해답을 발견할 수 있는 좋은 장소가 될 것이다. 또한 臨書의 축에서 생각한다면 그와 같은 문제를 가짐으로써 그 효과를 倍加할 수가 있을 것이다.

二, 草書에 대하여

[草書를 배운다]

1 읽는 법을 살핀다.

習字란 뜻은 원래가 글씨를 배운다기보다 잘못된 버릇의 글씨를 고친다는 뜻이 더 강한 듯하다. 평소부터 쓰고 있는 글씨의 버릇을, 흘음한 글씨를 배움으로써 좋게 矯正하는 것이다.

그런데 오늘날에 와서는 평소 붓대를 잡는 기회가 적기 때문에 습자의 뜻도 붓을 익힌다는 것, 즉 말하자면 運筆의 트레이닝 같은 내용으로 변해 버렸다. 이와 비슷한 상태가 草書의 학습에 대해서도 말할 수 있다. 붓을 일상적인 書寫에 사용해 오던 시대에는 누구나가 상당수의 草書體를 기본으로 알고 있었다. 그러나 자기 스스로 배우겠다는 마음이 없으면 좀 일부의 行書家가 일상적 書寫의 기본이 되어 있으므로, 書로서 공부하는 데에도 草書體를 배우는 것에서부터 시작하지 않으면 안된다.

草書를 배운다 해도 급히 서둘러 무리할 필요는 없다. 草書의 古典을 배우면서 천천히 익혀 나가면 좋으니라 생각한다. 최근에 草書를 연습하는 사람들은 자칫하면 붓놀림이나 字形의 재미에만 열중하여 무슨 글씨를 쓰고 있는지, 심지어는 지금 쓰고 있는 글씨가 한 자인지 두 자인지조차도 모르면서 쓰고 있는 경우가 의외로 많다. 이래서는 草書를 배우지 못한다. 古法帖에는 斷簡零墨을 이리저리 따 모아 편집한 것도 많고, 飜刻을 거듭하는 동안에 筆畫이 변하여 흘림이 알 수 없게 된 것도 있다. 또한 고심 끝에 쓰여진 내용을 살펴보아도 書와 아무 관계 없는 시시한 것으로 나타나기도 한다. 그러므로 初心者가 文書로서의 내용에 처음부터 깊이 파고들 필요는 없지만, 그것이 뭐라는 글씨인지, 되도록이면 대체적인 뜻이 어떠한 것인가쯤은 살펴봄직하다. 이런 점을 주의함으로써 草書는 쉽게 배울 수 있을 것이다. 보고 흉내내는 식으로 쓰는 건 잘하지만, 草書를 전혀 알지 못한다는 것은 좀 곤란하다.

2 系統的인 暗記

草書의 古典을 어느 정도 배우고 草書體에 대한 지식이 넓어지면 그것을 여러 가지 형태로 정리하는 것이 중요하다. 공통된 흘림법을 수집하는 것도 좋을 것이고, 비슷비슷한 흘림만을 모아 그 異同을 비교 연구하는 것도 좋다. 또한 草書에는 楷書나 行書와 아무 관계도 없는 듯한 형태도 많으므로, 이러한 것들을 수집하는 것도 좋다. 書譜는 다행히 자수가 많고 草書體의 거의 대부분을 수집한 것이므로, 書譜體의 예를 발견할 수가 있다. 불충분하긴 하지만 草書體의 예를 수집한 것이 九二페이지부터 수록한 別表이다.

3 字典을 부지런히 살펴보라.

현재 草書體를 살피기 위한 字典類는 더러 출판되고 있지만, 草書體를 익히기 위해서 만들어진 것은 별로 없다.

그중에서 옛부터 널리 사용되고 있는 것은 역시 〈草訣百韻歌〉일 것이다. 宋나라 米芾이 王羲之의 書를 모아서 만든 것이다. 五言二句를 쌍으로 하여 一〇六쌍, 草書體의 일반 원칙을 보여주고 있다. 과연 米芾이 만든 것인가, 集字한 원본이 王羲之의 書로 신용할 수 있는 것인가, 등등에 대해선 아직 분명하지 않지만, 草書體는 원래 급할 때 쓰는 簡略體이기 때문에 別體, 異體가 비교적 많다. 이점 〈草訣百韻歌〉는 너무 간결하여 疑義를 낳는 수가 있다. 그런 흠을 보충하기 위해 만들어진 것이 明나라 范文明의 〈草訣辨疑〉이다. 이 책은 예를 들면 〈草訣百韻歌〉에 「접을 찍고 나서서 세로 획을 그으면 三水가 되고, 세로 획만을 긋고 右上으로 치켜 올리면 言변이 된다」라는 귀절을 인용하여, 古人의 草書 전부가 그렇지 않다는 실례를 들고 있다. 〈草訣辨疑〉 및 〈草訣百韻歌〉는 말의 내용과 함께 글씨 자체가 훌륭해야 한다는 게 중요한데, 신용할 수 있는 刻體를 얻을 수가 없어 최근의 출판은 별로 없다.

이밖에, 자기 혼자 어떤 草書 작품을 쓸 때는 부지런히 字典을 펼쳐 올바른 草書體, 草書字體 등을 잘 살펴볼 필요가 있다. 草書字典이란 것은 字典을 楷書를 펼쳐 올려서 草書로 쓸 때 별다른 도움이 될 뿐, 쓰여져 있는 것을 알기는 좀 곤란하다. 불편한 것이긴 하지만 항상 古典을 펼치는 습관을 갖는 것이 草書를 익히는 첩경이 된다.

【草書古典의 선택법과 학습법】

1 학습법의 순서

草書의 古典은 楷書나 行書에 비하여 양은 결코 적지 않다고 생각한다. 적인 것으로서 字數가 상당히 정리돼 있고 학습의 단계나 순서를 고려해 보면 무엇부터 시작하여 어떻게 진행시켜 갈 것인가는 절로 확실해진다. 草書를 배우는 사람에 대해 상식적이지만 다음과 같은 단계를 제시하여 학습의 순서를 설명하고 있다.

제一단계 —— 草書의 뼈대나 用筆을 배운다.

智永千字文 · 十七帖 · 書譜

제二단계 —— 草書의 流動美 · 變化美를 배운다.

淳化閣帖을 중심으로 한 集帖에서 볼 수 있는 王羲之, 王獻之 등의 草書 · 懷素의 千金帖 · 自叙帖

제三단계 —— 작품으로서의 정리법을 배운다.

米芾이나 黃山谷 등 宋나라 사람들의 草書 · 明人, 淸人의 草書.

2 하나의 古典에만 초점을 두고 배운다

이상의 단계는 草書의 기본을 배우고 그 美의 大要를 알기 위해 제시한 것이다. 書의 학습은 일조일석에 이루어지는 게 아니다. 草書의 古典은 적다 하지만, 열중하여 연습하기 위해서는 그 중에 마음에 드는 것 하나나 혹은 두 가지 정도에 초점을 두고 집요하게 이것과 씨름하지 않으면 안된다. 자기 마음에 드는 古典을 택하기 위해, 또는 그 古典의 본질이나 특징을 알기 위해서 폭넓은 학습이 필요한 것이다. 그러므로 제一단계에서 예로 든 古典 등을 널리 배우고 나서서 그 중에서 草書의 기본을 배웠다면, 제二, 제一 단계의 다른 古典의 것, 또는 제一단계의 다른 작품 등을 보다 깊이 배우기 위해 또한 다른 두 종류로 초점을 맞추는 게 좋다. 그리고 그것을 보다 깊이 배우는 것이 합리적인 연습법이라 생각한다.

3 학습대상(하나의 古典에 초점을 맞추는 뜻)

예를 들면 고전 작품 속에서 하나의 橫畫을 따로 떼어내어 놓고 보자. 그것만으로도 연습이나 감상의 대상으로 삼을 수가 있다. 그것은 直觀的으로 그 橫畫의 표정을 깨닫고, 다른 古典의 橫畫과 마음속에서 비교하기도 하고, 표현 기술의 문제로서 用筆이나 運筆, 그 형태 등을 생각할 수 있기 때문이다. 그런데 자는 이와 같은 예를 들어 畫學習의 대상이라는 것을 설명한다. 그것은 단순한 一이라는 글씨에 지나지 않는다. 書에 관심 있는 사람들에게 있어서는 하나의 橫畫도 충분히 학습 대상이 될 수 있다. 書를 배우는 사람은 그것만으로도 연습이나 연구를 하게 되는 것인데, 그 대상의 넓고 좁음은 사람에 따라 다 각각이다. 古典을 배우는 데에도 그 사람의 자질이나 鑑識의 정도에 따라서 각자에게 이해의 한계가 있다. 우리들은 이 한계를 되도록 넓히고 학습 대상을 넓히도록 힘쓰지 않으면 안된다. 書學習은 눈과 손, 즉 鑑識과 表現力의 경우이다.

그리고 이 경우는 항상 눈쪽이 리드하고 있지 않으면 안된다. 눈쪽이 너무 앞서도 곤란하지만 손과 눈이 같은 눈높이에 머물러 있어도 발전하지 못한다. 古典을 배우는 경우에도 두서너번 배우고서 제 멋대로 졸업하고, 차례차례 다른 古典에 손을 대는 사람은, 그게 자기의 한계라는 것을 모르고 덮어놓고 量만을 탐내고 있는 것이다. 하나의

吉典을 몇년씩 연구하고도 만족하지 못하는 사람은 그만큼 그 古典을 깊이 알고 있는 사람이며 발전 가능성을 가진 사람이다.

4 眞蹟과 刻本

글씨본으로 삼는 데는 肉筆眞蹟이 제일이다. 붓놀림이나 墨色 등 세세한 데까지 뚜렷히 알 수 있기 때문이다. 그러나 종이의 수명은 천년을 넘지 못한다고 한다. 어지간히 소중하게 보존돼 있지 않으면 마멸 풍화되어 글씨본 구실을 하지 못하게 된다. 이 점 돌이나 나무에 새겨진 것 혹은 금속에 鑄入시킨 것은 수명이 길다. 그러나 刻本은 아무리 정묘해도 眞蹟의 맛을 크게 변화시킨다. 그러나 刻本은 刻本 특유의 맛이 있고, 그걸 좋아하는 사람도 있으며, 原本의 풍모를 크게 변화시킨다. 예를 들면 黃山谷의 刻本은 원본과 느낌이 많이 다르다. 같은 刻本이라 해도 眞蹟의 맛을 충실히 내고자 한 것과, 붓의 움직임을 요약해서 단적으로 파 놓은 것 등이 있다. 眞蹟쪽이 알기 쉽다.

書譜를 예로 들어 보면 天津本은 元祐本이며 刻本系이다. 이밖에 眞蹟에 속하는 것으로서 雙鉤塡墨에 의한 複製나 臨本이 있다. 전자는 精緻한 복제이므로 眞蹟 다음쯤 가는 것이다. 喪亂帖 등이 그 좋은 예이다. 臨本도 名手의 손으로 이루어진 眞蹟이라 원본의 바탕만을 보여주는 데 불과한 것이 있다는 데 유의하기 바란다. 王羲之의 蜀都帖이나 최근 다시금 세상에 나온 瞻近, 漢時帖등은 모두가 臨本이라 여겨지는데, 十七帖 중의 같은 부분과 비교해 보면 상당히 달라져 있다. 당시 法帖 이 패턴(pattern)化되어 있었던 것이다. 이런 종류의 것은 오래된 臨本으로서의 가치는 있을지 모르나, 원본의 모습을 어느 만큼 전해 주고 있는가는 의문이다. 古典을 선택할 때는 이상과 같은 점에도 유의해야 한다.

〔草書의 特徵〕

1 簡略體인 점

草書가 漢字의 간략체라는 것은 주지하는 바와 같다. 漢字의 각종 書體는 그것이 각 시대에서 맡아 해온 역할과 書寫上의 요구에 따라 자연발생적으로 태어나 도태와 세련을 거쳐 몇가지 형태로 정착해 버린 것 같다. 漢字는 一字一義, 그 상징성은 최근 새삼스럽게 주목을 끌고 있는 것 같다. 다만 표현코자 하는 뜻을 명확히 전하기 위해서는 다만 한 자의 자형이 간략하기만 하면 좋은 것은 아니다. 또한 글을 쓸 때의 思考의 속도나 美的 요구에서 어느 정도의 복잡성을 요구한다. 그와 같은 뜻에서 읽는 측이나 쓰는 측의 입장에서 草書는 간략체의 한계이며, 그 이상 간략하게 서 정착하게 된 것이 楷行草 三體이다.

2 流動美와 變化美

書의 아름다움은 각양각색이지만, 草書의 아름다움은 筆速과 흐름에 의한 流動美와, 여러 가지 사태와 그 전개에 의한 變化美가 중심이 되고 있다. 그 결과 草書의 글씨 모양은 변화가 많고 일정치가 않다. 소위 動態인 것이다. 그러나 이것은 사람의 무용 하는 모습과도 비할 수 있어서, 자태는 수없이 변해도 사람으로서의 골격이나 肢體의 비율까지도 변화시킬 수는 없는 것이다.

3 草書의 種類

草書에는 獨草와 連綿草라 불리우는 체가 있다. 獨草와 連綿草는 한 자씩 끊어서 쓰는가, 몇 자를 이어서 쓰는가 하는 차이뿐으로, 點畫이나 글씨 모양(字形)에 근본적인 차이는 없다. 다만 書美的인 면에서 말하면 전자는 한 자의 자형이나 구조 등이 표면에 나타나는 데 대해서, 후자는 連綿游絲의 아름다움이 중심이 된다. 章草는 八分隷의 특징인 波磔을 남긴 특이한 스타일로서, 이것으로써 草書의 내력을 짐작할 수가 있다. 漢末서부터 晉에 걸친 木簡에는 章草風으로 미완성의 草書를 볼 수 있는데, 이것들을 古草라 부르고, 王羲之 이후에 나타나는, 형식이

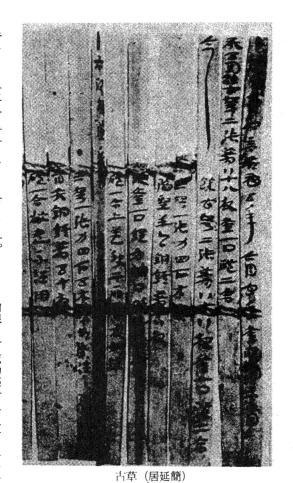

古草(居延簡)

잘 정비된 草書를 今草라 부르고 있다.

三、 書譜에 대하여

【書譜의 매력】

書를 배우는데 自主性이 필요함은 물론이지만, 어떠한 사람일지라도 처음부터 自主性이 있다고는 생각되지 않는다. 누구의 書論이었던가 「젊은 나이에 我執이 있는 것은 좋지 않다. 늙어서 아집이 없는 것도 좋지 않다」라는 말이 있었다. 처음 배울 때는 고래의 定說을 따라서 널리 배우고 경험을 쌓는 게 필요하다고 생각되기 시작한 것은 아니다.

書譜는 규격이 整然한 草書이며, 眞蹟本이 전해지고 있어서 세밀한 붓놀림을 알 수 있고, 머지 않아 王羲之의 牙城으로 육박하기 위한 첩경이라는 것을 든고 택한 것이다. 그러나 臨書를 계속하고 있는 동안 차츰 그 좋은 점에 매료당하게 되었다.

필자도 書譜와 오래 대해 왔지만 처음부터 書譜가 좋다든가, 잘 썼다든가 해서 배우기 시작한 것은 아니다.

글로서의 書譜가 孫過庭의 저작인 것은 확실하지만, 우리들이 모범으로 삼고 있는 書譜가 孫過庭의 眞筆인지 아닌지는 분명치가 않다. 이 문제는 여간 강력한 증거가 나타나지 않는한 해결될 수는 없을 것이다. 孫過庭의 진필이란 것을 증명할 수 없다는 것을 전제로 하여, 書譜는 臨本이라든가 하는 설이 나타난다. 그러나 필자는 역시 孫過庭의 眞筆일 것이라 생각하고 있다. 만약 孫過庭의 진필은 아니더라도 臨本은 아니라고 생각한다. 臨書라는 것은 실제로 해보면 아는 일이지만, 충실코자 하면 할수록 그 구애됨이 붓놀림 속에 나타나는 법이다. 書譜라는 것은 그런 구애됨이 전혀 없다. 長文인 탓인지 흐름의 가락이 두서너번 바뀌고 있는데, 이런 점 자체가 臨本이 아닌 長文인 탓이다. 그 중간쯤에 자주 나타나는 「節筆」을 보면 물 흐르듯 써 나아가는 필자의 마음의 약동이 엿보인다. 이와 같은 가락은 원본의 기분이나 자형을 흉내내고자 하는 臨書에서는 나타나지 않는 법이다. 또한 다만 단순히 남의 문장을 書寫한다고 하는 소극적인 태도에서는 나타나지 않는다.

作中 몇 군데에서 볼 수 있는 중복 誤寫의 부분이 단순한 눈의 착각에서 온 것 같은 점에서, 書譜는 아마도 孫過庭 자신의 글씨가 아닐 것이라는 추측을 할 수 있다. 그러나 長文의 漢文을 만들고 그것을 작품으로 쓸 경우, 쓴 사람의 심리에서 의미의 일관성과 書的인 感興이 어떻게 작용하는가, 알지 못한다. 어쨌든 書譜의 글씨를 보면 글을 써 남긴다는 것과는 달리 「書란 바로 이러한 것이다」라는 극히 발전적인 표현 태도가 나타나 있다. 몇 번인가 臨書를 하고 있는 동안 筆力과 자신 있는 사람이 자기 작품도 아니고 寫本도 아니다, 書라든가 書法에 대해 자기 작품이라고 생각한다.

으로써 쓴 것이다, 라고 생각하게 되었다. 그리고 이런 걸 할 수 있는 사람은 당대의 名人일 것이니 쓴 사람을 孫過庭 자신이라 생각해도 큰 잘못은 아닐 것이며, 가사 그렇지 않더라도 書譜는 名品이라고 하는 확신을 갖게 되었다.

이상은 전체적인 인상이지만, 그 점에 대해 해명하는 것이 이 본서의 목적이기도 하지만 書譜는 楷書에서의 九成宮이나 雁塔과 같이 典範으로 삼을 만한 법칙을 확실히 밟고 있지 않다. 그리고 그 법칙이 노출돼 있지 않고, 자유로이 性情을 토로하고 있는 듯이 생각되어 더없는 매력을 느끼는 것이다.

또한 우리들이 書譜에 느끼는 매력은, 孫過庭의 인물에 관한 것이다. 孫過庭은 그 傳記가 확실치 않다. 전해지고 있는 것은 書譜와 그 書名뿐인 것이다. 唐代에 書名을 남기고 있는 사람들은 대개 正史에 이름이 나와 있는 인물이었다. 그들과 비교해 보면 孫過庭은 오로지 書에만 정진해 온 직업적인 사람인 것처럼 보인다.

대체로 書라는 것은 좀체로 대성하기 힘든 것으로서 不出世의 천재가 아닌 이상 평장한 수련을 필요로 한다. 하나의 書風이나 流派가 완성되기 위해서는 몇 대에 걸친 수많은 사람들의 노력이 쌓아지지 않으면 안된다. 그와 같은 커다란 그루우프의 대표물로서 한두 명의 사람들이 書名을 남긴다. 이것이 書道史의 실태라 생각한다. 書道史의 이면에는 그늘에서 書의 전통을 계속 지키고 전진시켜 온 수많은 「프로」들이 있었을 것이다. 그 가운데에는 그늘에서 희생당한 사람도 있었을 것이다. 물론 창조적인 일을 하여 一流一派를 세운 사람도 많았으리라 생각한다. 翻刻의 기술로 助役으로 참가한 사람이 있었을 것이다. 또한 書의 명작이 태어나고, 이름 높은 書家의 손으로 실제 만들어졌는가를 생각해보면 된다. 欧陽詢이 죽은 후 李嶠詩와 같은 명작이 과연 누구의 손으로 실제 만들어졌는가를 생각해보면 된다. 歐陽詢이 죽은 후 李嶠詩와 같은 명작이 과연 누구의 손으로 실제 만들어졌는가를 생각해보면 된다. 명작을 얻은 明代淸代의 集帖이 과연 누구의 손으로 실제 만들어졌는가를 생각해보면 된다.

전날 臺灣에서 살다가 최근에 돌아온 于右任의 얘기가 나왔다. 그 부인이 北京에서 온 老書家에게 書를 배우고 있다 하여 于右任의 간판이 나와 있어요. 아무리 于右任 선생이라도 그렇게 많이 쓰지 못했을 게 아녜요. 듣자니 于右任 과 거의 비슷한 書를 쓰는 사람이 있어 그가 대필하고 있다는 얘기를 들었어요」하고는 웃고 있었다. 대만에서는 露店 같은 데에도 거의 모두 于右任의 간판이 나와 있었다. 그 부인은 「于右任, 于右任하지만 진짜가 書가 있을까요?

眞僞는 알 수 없지만 于右任과 비슷하게 쓰는 사람이 있다 해도 이상할 것은 하나도 없으며, 전문적으로는 그가 더 위일 수도 있을 것이다. 이건 좀 지나친 생각일지 모르지만, 역사의 이면에는 그와 같은 사람이 반드시 있었다고 생각된다. 書 하나만으로 살아가는 것을 사람들은 복을 타고나지 못해서 이름도 남기지 못하고, 書家의

자랑으로 여기던 사람들이 있었다. 孫過庭은 무명은 아니지만 그 짧은 일생을 書에만 열중했던 사람인 것 같다. 書譜 끝에 다음과 같은 일절이 있다.

「나는 어느 때 열심히 書를 만드는 것이다. 書譜의 경우는 다른 法帖과 비교해 보는 게 좋다. 孫過庭은 張懷瓘의 書를 마음의 움직임이 그대로 붓끝에 힘차게 튀어나오는 그런 천재적인 사람이었던 것 같다. 全卷을 통하여 첫 부분은 신중했던 탓인지 약간 움직임이 적다. 중간쯤의 대부분은 실로 붓이 잘 나가서 쓴 사람의 本領을 발휘하고 있다. 전체적으로 스피드에 넘친 필력이지만, 그중에 간 거칠은 이런 흐름을 별로 칭찬하지 않는 모양이지만, 나는 이런 흐름을 좋아한다. 이와 같이 써 나감에 따라서 運筆의 흐름이 약동적이 되고, 기분이 차츰 昂揚되어가는 점으로 보아 역시 단숨에 써내려 간 것이리라. 혹은 도중에 잠시 붓을 멈추었을지는 몰라도, 며칠씩 걸려서 쓴 것은 아닌 것 같다. 언젠가 내가 통틀어 全臨해 볼 때는 열 시간 정도 걸렸었다. 이제 시험 삼아 複製本의 일 페이지 七行을 한 장에 臨書해보니 약 八분 걸렸다. 이 책은 모두 五二페이지, 나의 運筆은 약간 신중성이 없었으므로 페이지 당 一○분으로 보고 아홉 時間 정도이다.

書譜의 筆者는 자기 뜻대로 상당한 스피드로 써 내려갔을 터이니, 이 시간을 훨씬 단축시켰으리라 믿으므로 소요 시간은 六○七시간 정도로 보아도 좋을 것이다. 하지만 이만큼 긴장을 계속한다는 건 매우 힘들 것이므로, 대체로 하루쯤 걸려서 썼으리라 생각된다. 이 같은 원본의 筆寫 스피드와 기분의 앙양 상태(작품에 따라서는 沈潛狀態)를 머리 속에 잘 넣어 두는 것은 臨書하는 사람에게 있어 중요한 일이다. 添削을 받으러 오는 사람 중에는 어떤 것은 朱筆을 가하여 모양과 用筆을 訂正하지 않으면 납득치 않는 사람이 있다. 당연한 일이라고는 생각하지만, 이런 사람일수록 전체적인 흐름이나 스피드를 무시하고 있는 예가 많다. 무시한다기보다 筆寫의 속도라든가 시간을 거부하는 것이다.

붓놀림이나 字形도 만족스럽게 못하는 처지에, 원본의 가락이나 흐름에 맞추어 쓰라고 해도 무리다. 우리들은 우선 붓놀림과 字形만이라도 제대로 하지 않으면 안된다. 用筆이나 結體를 따로따로 떼어 놓고 분석적으로 연구하는 것은 좋지만, 그것이 생생한 움직임, 즉 筆意에 따라 역으로 이어지는 것이라고도 이렇게 생각하고 있는 것 같다. 用筆이나 字形도 字形이나 筆意에 따라 시작하는 것도 좋긴 하지만, 최 書는 태어나지 않는다. 물론, 순서로서, 붓놀림이나 字形에서부터 시작하는 것도 좋긴 하지만, 최종적으로 그것이 전체의 가락과 흐름 속에서 살아난 것이 아니면 아무 뜻이 없다.

2 전체의 흐름이나 가락

書譜는 소위 心手雙暢, 一氣呵成으로 써낸 것이라 생각한다. 孫過庭은 張懷瓘의 書斷에 「소위 功能은 적지만 天才를 가진 사람이라」는 평을 받고 있듯, 마음의 움직임이 그대로 붓끝에 힘차게 튀어나오는 그런 천재적인 사람이었던 것 같다. 全卷을 통하면 첫 부분은 신중했던 탓인지 약간 움직임이 적다. 중간쯤의 대부분은 실로 붓이 잘 나가서 쓴 사람의 本領을 발휘하고 있다. 전체적으로 스피드에 넘친 필력이지만, 그중 약간 거칠은 이런 흐름을 별로 칭찬하지 않는 모양이지만, 나는 이런 흐름을 좋아한다. 이와 같이 써 나감에 따라서 運筆의 흐름이 약동적이 되고, 기분이 차츰 昂揚되어가는 점으로 보아 역시 단숨에 써내려 간 것이리라. 혹은 도중에 잠시 붓을 멈추었을지는 몰라도, 며칠씩 걸려서 쓴 것은 아닌 것 같다.

당대의 識者로 알려진 사람에게 보였던 바, 잘 된 부분은 칭찬도 하지 않고 실패한 부분을 칭찬한다. 이 사람들은 작품의 높이만을 믿고 게 멋대로 적당한 비평을 한다. 또한 나이나 관직의 높이만을 믿고 게 멋대로 적당한 비평을 한다. 그럼 어디 두고 보자, 하는 생각에 표구를 잘하고 옛 명인의 이름을 붙여 다시 한번 보였더니, 이번에는 얼굴빛을 고쳐가며 자세히 훑어보고 탄성을 올리며 감탄한다. 그리고는 자그마한 붓끝 기교를 칭찬하고 실패한 곳을 지적하는 자가 없었다.」

그리고 書譜를 쓴 것은 新派가 대두하여 王羲之의 古法이 쇠하기 시작한 당시의 書壇의 일반적 조류에 대한 저항이었다고 한다. 그것은 新派라든가 孫過庭 자신의 書風은 다른 우수한 古典이 대개 그러하듯 최근의 전람회 출품에 그대로 도움이 되는 그런 것은 아니다. 그 古典을 書作에 직접 안이하게 도움이 되는 것이라 생각한다. 古典은 書作에 직접 안이하게 도움이 되는 것이어서는 안되는 것이다. 우리들은 전문가이기 때문에 우수한 書作品을 보면 그것을 기술적으로 분석하고 그대로 받아들이려고 한다. 거기에는 수련이 필요하며, 그와 같은 과정이 있어서 나쁘다고는 생각치 않지만, 어떤 수준 이상의 사람이 그런 일로 도자기의 아름다움에서 書作의 발상을 찾는 것이 많다.

우리는 이상과 같은 점에 대해 매력을 느끼는 것이지만, 그 書風은 다른 우수한 古典과 같은 또한 書論으로서 結晶시킨 書譜에 크게 마음이 이끌리는 것이다. 書譜를 자기의 古法을 매우 좋아하는 편이 옳을 것 같다. 우리는 이와 같은 孫過庭의 書에 투철한 「프로」 근성을 매우 좋아하는 것이며, 그 사소한 기교상의 고심이나 수련을 이해하지 못하는 편이 옳을 것 같다. 우리는 이와 같은 과정이 있어서 나쁘다고는 생각치 않지만, 書譜는 나에게 있어 書作에 직접 도움이 되지 않는다는 뜻에서 도자기와 동일한 위치에 있다. 그 위에 기법적으로도 해명과 연습의 대상이 될 수 있다는 것을 기뻐하고 있다.

書譜는 나에게 있어 書作과는 거리가 먼 것이면서 나의 마음을 붙잡고 멀어지지 않는다. 현대의 書作과는 거리가 먼 것이면서 나의 마음을 붙잡고 멀어지지 않는다. 그 위에 기법적으로도 해명과 연습의 대상이 될 수 있다는 것을 기뻐하고 있다.

파악하기 위해서이다. 특징을 파악하기 위해서는 다른 法帖과 비교해 보는 게 좋다. 書譜의 경우는 十七帖이나 智永千字文 등과 비교하여 배우면 좋다.

質도 판이한 것이 같은 아름다움에서 있는 것과 동일한 위치에 있다. 書譜는 나에게 있어 書作에 직접 도움이 되지 않는다는 뜻에서 도자기와 동일한 위치에 있다.

〔特徵과 法帖〕

1 다른 法帖과 비교하는 법

臨書는 우선 상세한 관찰로부터……라는 점은 이미 섭명했다. 세부에 걸친 특징을

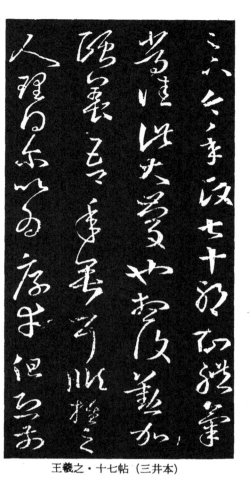

王羲之·十七帖 (三井本)

3 用筆과 線質

書譜의 點畫에서 우리가 받는 느낌은 立體的이며 힘이 있고, 또 젊고 윤택있는 글씨다. 王羲之 이래의 이상적인 線이라고 생각한다. 이것을 기법적으로 보면, 날카로운 起筆과 경쾌하면서 힘찬 運筆, 리듬감을 강조하고 전체를 단속하는 頓挫·節勢 등의 요소를 들 수가 있다. 또한 이 線의 윤택함은 역시 筆紙의 우수함에서 왔을 것이다.

다시 또 자세히 전체를 살펴보면, 두 가지 線이 교묘하게 이용되고 있음을 알 수 있다. 그 하나는 線이라기보다 面이라고 부르는 게 더 어울릴 그런 굵은 點畫이다. 이것들은 起筆이나 轉折 부분에서 붓끝을 종이에 꽉 누름으로써, 點畫의 모서리마다 날카로운 稜角을 만들고, 鈍重해지는 것을 방지하고 있다. 다른 하나는, 가늘지만 붓끝을 안으로 감싸, 끈덕진 힘과 鈍重해지는 것을 방지하고 있다. 중간적인 線도 많지만, 이 두 가지 대조적인 성격을 지닌 點畫을 교묘히 전개시켜서, 지면에다 明暗과 遠近의 변화, 깊이를 내고 있는 게 사실이다.

4 斷筆과 節筆

書譜에는 특이한 붓놀림(筆法)이 두 가지 있다. 斷筆과 節筆이 그것이다. 내용적으로 말하면 앞 장에서 설명해야 되겠지만, 특수한 것이니만큼 따로 장을 마련해서 설명한다.

나는 斷筆을 「꺾어치기」라고도 부르고 있다. 별로 눈에는 띄지 않지만 자세히 보면 書譜 전편에 걸쳐 각처에서 발견된다. 斷筆이 어떠한 것인가, 하는 것은 十七帖을 배운 적이 있는 사람이면 잘 알고 있을 것이다. 이 筆法은 소위 草書用筆의 비결을 보여준 것이라 한다. 그러나 十七帖처럼 극단적으로 구분을 지으면 자연스러움이 없어지고 만다. 그럼 어느 정도로 斷筆을 사용하면 좋은가. 그 구체적인 예를 우리들은 書譜의 필법 중에서 찾아낼 수가 있다. 그다지 눈에 띄지 않도록 잘 이용하고 있다고 생각한다.

漢字의 點畫에는 起筆·收筆·轉折 등의 부분이 있다. 이러한 부분에서는 筆鋒을 잘 마무리하거나 탄력을 모아두듯 하는 필법을 쓴다. 또한 각 방향의 點畫이 평균적으로 나타나므로 별로 마음을 쓰지 않더라도 붓끝은 절로 일어나서 運筆에 부자유스런 점이 없도록 돼 있다. 그러나 草書의 경우는 起筆이나 轉折이 楷書와 行書에 비해 적기 때문에 글씨를 써 나아감에 따라, 필봉의 종이에 대한 튀어남, 탄력 등이 약해진다. 그래서 구부러지는 모서리 등에 일단 붓을 떼듯 하고, 다시 힘주어 다음 방향으로 나아가는 수가 있다. 이것이 斷筆이다. 十七帖 모양 너무 斷筆이 많으면 筆勢가 약해진다.

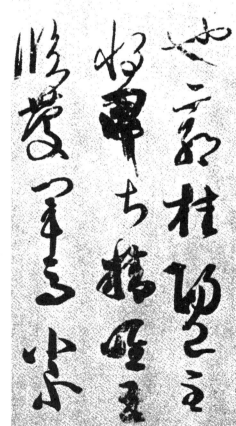

王慈·尊體安和帖 (萬歲通天進帖)

래서 구부려지는 모서리 등에 따라, 필봉의 종이에 맞추어 다음 방향으로 나아가는 수가 있다. 이것이 斷筆이다. 반대로 節度 없이 질질 길게 끌기만 하면 筆勢를 갖게 할 수가 있다. 생각컨대 十七帖의 刻者는 運筆이 질질 길게 늘어지는 것을 훈계할 생각으로 斷筆을 강조했던 것이리라. 오늘날은 어느 편이냐 하면 단조로운 습자 교육의 철저로, 초심자들의 草書는 유동감이 없는 게 흠이다. 그러므로 우리들은 運筆의 움직임이라든가 筆勢를 강조하고 싶다고 생각한다.

다음은 節筆이다. 나는 어려서 頓節이란 것을 배웠다. 行書로 가볍게 붓을 대고 조그마하게 날아오르듯 허공에 원을 그리며 다음 그 제二획 끝에서 節筆이다. 이런 필법을 앞에서 설명한 斷筆과 마찬가지로 筆畫이나 筆勢의 弛緩을 막는 뜻을 지니고 있다. 斷筆은 轉折 부분에서 응용되지만 節筆은 筆畫이나 連綿線의 도중에서 사용된다.

그런데 書譜의 경우는 약간 사정이 달라, 극단적으로 많이 나온다. 특히 중간 이후

가 더 심하다. 그래서 이 節筆이 어떠한 뜻을 지니는 것인가, 眞蹟이 나타날 때까지는 알지를 못했던 것이다.

書譜의 眞蹟 사진이 널리 소개된 것은 六○년 남짓 된다. 그때까지는 모든 書家들이 刻本만 보아 오고 있었던 게 된다.

刻本은 주로 天津本(安麓村本)과 元祐本(薛氏本)이다. 元祐本은 그 이름이 말해주듯 宋代의 刻本인데, 刻法이 簡潔蒼古한데다 한 行의 字數가 眞蹟보다 많다. 이 책은 뒤에서 설명하는 바와 같이 眞蹟本에서 나온 것인데, 어느 사이엔가 제 멋대로 한 행의 자수를 바꾸어 버렸다.

天津本은 眞蹟을 방불케 하는 정교한 刻本인데, 원래 卷子本인 것을 책 페이지에 구려넣기 위해 글씨의 위치를 바꾸어 극히 일부분이지만 行의 비뚤어진 곳을 수정하고 있다. 이런 일로 해서 節筆의 위치가 바뀌어 그 뜻을 이해하지 못했던 것이다.

그런데 眞蹟本이 이 세상에 나와 節筆의 비밀이 밝혀졌다.

眞蹟本이 소개됨에 이르러 刻本과 상세히 비교 연구되었는데 眞蹟本의 節筆 상태에 다음 두 가지 특징이 있다는 것을 발견했다.

(1) 一行 중에 있는 節筆이 符節을 맞춘 듯 일직선상에 있다는 것.

(2) 節筆을 세로(縱) 잇는 직선이 약 八분 간격으로 규칙적으로 나와 있다는 점.

이상의 두 가지 점에서 「節筆은 扇面에다 글씨를 쓸 때처럼 종이 접혀진 데에 붓이 닿아 자연적으로 생긴 것이다」라는 결론을 내렸다. 처음 八분 간격으로 한 접혀진 곳에 맞추어 글씨를 써나갔지만, 차츰 써감에 따라서 홍이 생기고 붓이 격하여 글씨가 접혀진 자국을 넘어 버리고 말았다. 여기에 書譜 특유의 節筆이 생겨났다고 하는 것이다.

그런데 이 節筆은, 사실은 書譜의 전용물은 아니다. 斷筆이 「十七帖」에만 있는 게 아니고 書譜에도 나타나 있는 바와 같이, 王羲之를 중심으로 한 法帖에 자주 나타난다. 더우기 앞 페이지에 게재한 예는 書譜와 마찬가지로 一直線上에 있다. 그밖에도 일직선상에는 나란히 나와 있진 않지만 원래는 일직선 위에 있었는데 일직선상에서 변했다고 생각되는 것이 더러 있다. 이와 같은 예로 미루어 볼 때 節筆은 다분히 일종의 의도적인 筆法이며, 孫過庭은 거기에 능했던 사람임에 틀림없었다.

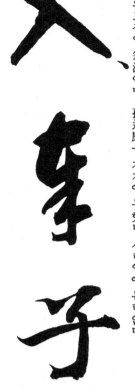

智永・真草千字文 (部分)

5 結體와 章法

用筆法에 의해 변화하는 線質과 點畫의 구성법, 즉 結體와, 글씨 나열법, 즉 章法의 書譜의 글씨는 일관된 因果關係를 지닌다.

이 세 가지는 일관된 因果關係를 지닌다.

書譜의 글씨 모양은 붓의 흐름에 따라 변화하는 각 특징을 갖고 있는 것이다. 이것은 다른 작품과 비교해 보면 역시 各 草書의 글씨 모양은 十七帖 등에 비하면 약간 세로 길며 타원형에 가깝다. 세로 긴 것은 唐代의 글씨의 일반적 특징이지만, 타원형이라는 데 대해서는 한마디 덧붙이고 싶다. 완성된 글씨는 타원형으로 보이지만 쓸 때는 扇形으로 위가 퍼지도록 쓰는 편이 좋다. 연습이 충분치 못해 완성된 字形을 예측할 수 없는 사람은, 아무래도 전반에서 신중해지기가 작게 써버린다. 그리하여 후반에 들어가 갑자기 點畫이 뻗어 아래가 퍼지는 그런 형태가 되기 쉽다. 이러한 경향을 막기 위해서도, 또 실제로 書譜의 글씨를 관찰해 보아도 上半部에서 한껏 펼쳐 點畫의 사이를 넓히고, 하반부에서 차츰 좁혀 들어가는 게 좋다고 생각한다. 이와 같은 부채 모양의 구조는 王羲之의 草書 일반의 경향이기도 하지만, 書譜는 그것을 약간 세로 길, 즉 계란을 거꾸로 세운 듯한 형태로 생각하면 된다. 하반부에서 좁히는 것은 다음 글씨와의 연결을 쉽게 하기 위해서이기도 하다. 이 점은 章法에서 보아도 중요한 일이다.

일반적으로 말해 書譜의 字形은 이상과 같지만, 그 한 字 한 字의 모습은 각양각색이다. 그것은 重心의 위치나 기울어짐에 의해 변화한다. 예를 들면, 중심이 왼쪽으로 치우쳤을 경우는 점획을 오른쪽으로 펼치듯 해서 균형을 잡지 않으면 안되며, 중심이 기울어졌을 경우는 당연히 그에 호응하는 구조가 필요하다.

草書의 運筆은 旋回運動이 중심이다. 그 결과 동일한 움직임이 겹쳐서 線의 교차가 銳角的이 되고 단조로와지기 쉽다. 書譜는 線의 교차가 거의 직각으로 돼 있으므로 전체가 밝게 느껴지며 구조적으로도 든든한 느낌을 주고 있다.

書譜는 소위 獨草體로서 連綿한 점이 거의 없다. 그러나 각 글씨의 끝 획에 여운이 있고, 적절한 間拍子를 두고 다음 글씨로 옮겨가고 있는 점이라든가, 肥瘦大小의 전개가 교묘하여 서로 자태로써 훌훌히 호응돼 있음으로써 전체적인 통일을 주고 깊이 있는 구성에 성공하고 있다.

또 한가지 주목하고 싶은 것은 行末의 처리가 잘돼 있는 점이다. 이것은 계획적인 것이 아니고 임기응변적인 결과라고 생각하는데, 좁은 지면에 작은 글씨를 교묘히 처리하고, 큰 글씨를 여유있게 쓰기도 하여 아주 훌훌히 처리하고 있다.

章法의 문제는 초보적 단계에 있어서는 뛰어뛰니 해도 둘째 문제로 밀려나기 쉽지만, 앞으로 큰 작품을 쓰게 될 경우 크게 참고가 될 문제이므로 평소부터 관찰을 게을리해서는 안된다.

6 붓과 종이에 대해

유감스럽지만 書譜의 실물을 나는 아직도 본 적이 없다. 사진이나 複製를 통해 본 바로는 실물을 보고 온 사람의 얘기를 들으면, 엷은 먹이 잘 스미고 게다가 잘 펼치는 종이였을 거라고 한다. 붓은 탄력이 있으면서 벽이 전혀 없고 아주 곱다란 細筆은 붓끝이 잘 닳아빠지는 일부분인지, 혹은 고래의 書論을 집대성한 것으로 믿어지며, 사실 본문 속에 그런 기미가 느껴지는 대목도 있다.

붓은 탄력이 있으면서 먹을 띄우고 쓰여 있는 듯하다. 대만 로서는 새로운 게 아니지만, 개별적인 설명 가운데에는 날카로운 분석이나 뜻깊은 이 많아 계발되는 점이 적지 않다.

나의 경험으로 비추어서 말해 보면 書譜에는 그런 데가 전혀 없고 아주 곱다란 線이 나와 있다. 唐筆 紫毫가 제일 좋다. 매끄러운 흰 종이는 꼭 마음에 드는 게 좀 미끈한 듯한 느낌을 양쪽 다 낼 수 있기 때문이다.

나의 경험으로 설명했다.

대부분의 경우, 평소 사용하고 있는 唐紙보다 좀더 결이 고운 것이 있다. 물론 이상과 같은 크기로 摹書할 경우이며, 半紙 나 條幅을 이용하여 전체를 부각시킬 필요가 있기 때문이다.

二번 唐紙羊毛를 그대로 사용하고 있다. 종이도 보통 개량 반지이다. 원본보다 좀더 크게 臨書할 때는 그 표적이나 인상에 따라 번짐과 회미한 붓자국 등을 이용하여 전체를 부각시킬 필요가 있기 때문이다.

나 條幅을 이용하여 전체를 부각시킬 필요가 있기 때문이다.

【書譜의 內容】

書譜는 書로서 뛰어난 것일뿐 아니라 문장으로서도 唐代의 대표적 書論으로 높이 평가되고 있다. 그러나 현재의 書譜는 완전한 것이 아니고 그 일부분이다. 어느 정도의 일부분인지, 고래의 書論을 집대성한 것으로 믿어지며, 사실 본문 속에 그런 기미가 느껴지는 대목도 있다. 첫째로는, 처음에 「書譜卷上」이라 쓰여져 있는 점이다. 卷下 또는 中·下가 있을 수도 있는 일이다. 譜라고 으면 卷上이 있

또한 본문 끝 부분에 「이제 六편을 편찬하여 그것을 두 권으로 나눈다. 그 工用을 제하여 書譜라 이름 붙인다…」라고 쓰여 있는 대목도 있는 데, 이 문제에 대해서는 증거가 없기 때문에 定說이 없다.

그러나 지금의 書譜가 하나의 정리돼 있는 내용을 지니고 있음은 사실이다. 序論이 이 序文이라면 卷中 또는 卷上 이런 점으로 미루어 孫過庭의 계획은 고래의 書論을 정리 편집하는 셈이다. 그렇다고 한다면 지금의 書譜는 그 내용으로 보아 序文이 되는 셈인데, 이 내용은 종래의 王羲之 중심의 생각을 부연 시킨 것 같다.

書論이란 것은 아무리 열심히 읽어도 書를 쓰는 데에는 직접 도움이 되는 것이 아니다. 옛부터 書論家들이 반드시 뛰어난 書家가 아니었다는 점만 보아도 알 수 있다.

書法 入門 같은 책을 읽는 것보다 붓을 들어 옛 法帖을 배우는 게 더 좋다는 것이 보통이다. 아무리 이론적으로만 환해도 손이 움직여주지 않으면 아무 소용이 없는 것이다. 그렇다면 書論은 불필요하단 말인가 하면 결코 그렇지도 않다. 기법에 대해 보다 효과적인 연습을 할 수 있는 것이며, 일반적인 평론은 우리들 진로를 정하는 데 꼭 필요한 것이라 생각되기 때문이다.

네째 書를 배우는 방법에 대해 논한 부분에서는 우선 執使轉用의 섭이 소개되고, 이어서 기법이나 표현 문제에 언급 정이 분석적으로 쓰여져 있다.

書論이란 것은 아무리 열심히 읽어도 書를 쓰는 데에는 직접 도움이 되는 것 아니 다. 옛부터 書論家들이 반드시 뛰어난 書家가 아니었다는 점만 보아도 알 수 있다.

字 각 體의 특징을 鍾繇·張芝 두 사람의 우열이 논되고, 王羲之는 각 體에 평균된 실력을 가지고 있기 때문에 그 首位로 추대되고 있다. 둘째는 書體에 대해 논한 부분으로서, 漢 통람해 보면 크게 여러 가지 내용을 併列해 간 데 원인이 있을지도 모른다. 그러나 여기서는 그 首位로 추대되고 있다.

論한 부분에서는 楷書와 草書의 표현 차이를 교묘히 논하고 있다. 세째, 技法에 대해 란 書譜의 文體 때문이다. 騈儷文은 對句를 사용하고 韻을 밟고 있으므로 내리 읽어가 면 흐름은 좋을지 모르지만 표현면에서는 분명히 무리가 있는 것 같다. 또한 그 序文的 성격상 생각나는 대로 여러 가지 내용을 併列해 간 데 원인이 있을지도 모른다. 그러나 여기서는 鍾繇·張芝 두 사람의 우열이

書譜를 읽는 사람은 그 문장의 어려움에 당황하는 수가 많다. 이것은 소위 騈儷文이 란 書譜의 文體 때문이다. 첫째는 古人의 書에 대해 논한 부분이다.

지위를 부여하여 여기에다 鍾繇, 張芝, 王獻之 등의 세 사람을 더하여 四賢이라 부르고, 이 사람들을 목표로 삼아야 할 것이라 한다. (書譜에서는 王羲之를 좋게 말하고 있 다.) 그러므로 대체적인 의견으로서는 새로운 게 아니지만, 여기엔 특별한 이유가 있었다고 생각된다. 그러나 여기엔 특별한 이유가 있었다고 생각된다. 書譜가 쓰여진 垂拱 三년(六八七)은 王羲之의 신봉자였던 太宗이 죽은 지 불과 三七년밖에 되지 않은 해이다. 이와 같은 짧은 기간에 王 羲之의 古法을 배격하고 개성 표현을 중시하는 사조가 강해졌다. 書譜는 古法 부활을 위하여 씌어진 것이라 한다.

四、書譜 노우트

1 書譜 眞蹟의 現狀

書譜는 현재 臺北의 故宮博物院에 있다. 書譜가 씌어진 則天武后의 垂拱 三년은 서력 六八七년으로 지금으로부터 약 一三〇〇년 전이다. 書譜는 이 긴긴 세월을 거의 완전한 형태로 유지해 왔다.

현재의 書譜 眞蹟은 그 중간쯤, 즉 제一八五행 이하의 一五행 一六六자가 모두 없어지고 게다가 이 중간의 오손이 심하다.

이 一六六자 이외에도 제三三三행 이하의 三행 三〇자가 없어지고 있으며 벗겨졌거나 오손된 글자가 상당히 있다. 게다가 원래 제一三三三행에 있어야 할「留一乖也…」이 이하의 三행이 제一四八행 이하에 잘못 끼어들고 있다.

또한 이만한 名品으로서 序文이나 跋文이 전혀 없다는 것도 이상스럽다. 다만 宋나라 徽宗의 글씨라고 전해지는「唐孫過庭書譜序」라는 것이 있을 뿐이다. 이러한 상태를 보더라도 이 眞蹟이 파란만장한 운명을 거쳐 왔다는 것을 알 수 있다.

2 書譜의 原形과 上下 二권에 대하여 (著作으로서의 書譜와 作品으로서의 書譜)

各種 著錄에 의하여 그 기구한 流轉의 발자취를 더듬어 볼 수가 있다. 또한 그들 기록을 종합해 봄으로써 書譜 본래의 모습이 어떠한 것이었나를 상상할 수가 있다. 물론 적지 않은 문제를 남길 것이라 생각되지만, 이야기가 까다로와지므로 우선 推論을 먼저 써본다.

書譜는 그 이름이 가리키는 바와 같이 書論을 集成시킨 것이 아니면 안된다. 그런데 현재의 書譜는 孫過庭의 書에 대한 생각이나 태도, 기법 등이 주로 적혀 있어서 그 이름과 부합되지 않는다. 한편 張懷瓘의 書斷이나 宣和書譜에「孫過庭이 運筆論을 썼다」는 것이었다. 또한 이런 종류의 책에는, 이것이 딱 들어맞는다. 이런 점으로 생각해서 다음과 같이 추론할 수 있다.

즉, 孫過庭은 書의 전문가로서, 일찍기 자기의 체험과 실천에 기초를 두고 古來의 書論 연구를 진행시켜 오고 있었다. 자료도 수집되고 정리도 어느 정도 다 되었으므로 이를 후학을 위해 책으로 내고자 했다. 한편 세운 구상이「이제 六편을 편찬하여 이를 두 권으로 나눈다」는 것이었다. 또한 이런 종류의 책에는, 아무리 해도 書譜라든가 해설이라든가 하는 것이 딱 들어맞는다. 이런 점으로 생각해서 다음과 같이 추론할 수 있다.

그래서 序文이 필요하다. 그래서 씌어진 것이 현재의 書譜의 序文이었다. 또한 전체의 편집 구상 중에서 거기엔 자연히 書譜上, 吳郡 孫過庭撰이라 쓰고, 이어서 서문에 해당되는 것을 쓰는 것은 극히 자연스럽다고 생각된다.

나는 당시의 서적이 어떤 형태로 세상에 나왔는가 알지 못하지만 孫過庭의 이 구상이 완성되어 완전한 형태로 세상에 나왔다고 생각해도 좋다. 편집된 書譜에도 序文과 本文이라 할 만한 것이 있었으리라. 편집된 書譜가 古來의 書論을 집성한 것이라면, 여기서 상상의 날개를 더 한층 펼쳐 본다면, 書譜의 본문, 즉 古來의 書論을 집성한 듯한 부분은, 孫過庭의 뜻에 반하여 별로 세상에서 환영받지 못했던 것이 아닌가 생각된다.

書論으로 기술적인 애드바이스는 할 수 없는 것이기 때문이다. 書譜 중의 제一四행 이하에 나오는 筆陣圖라든가 諸家의 勢評, 혹은 筆勢論 一〇章 같은 것은, 孫過庭이 각각 이유를 들어 書譜 속에 넣지 않았음을 분명하고 있는데, 이런 예로 미루어 보아, 채용된 것들도 대개는 추상적이며 난삽한 것이었으리라. 또한 같은 종류의 것들이 書譜는 별로 생명이 길지 못했던 것 같다.

書譜 속에도 실려 있는 바와 같이 당시 널리 유포되고 있었을 터인즉, 그 서문을 淨書한 孫過庭의 원고(?)가 바로 오늘날, 유명한 문사나 학자의 원고가 존중받는 것처럼, 아니 그보다도 훨씬 귀중한 草書의 名品으로서 천년 후에 전해진 것이라 생각한다. 이렇게 해서 남겨진 書譜는 그 내용으로 보아, 앞에서 말한 바와 같이 運筆論이라 불리워진 것도 무리가 아니다. 책으로서의 書譜는 일찍기 망하고 말았지만, 書蹟으로서 남겨진 書譜 속의 말로 인하여 우리들은 저작으로서의 書譜는 현재와 같은 상태로 완전한 것이며 후반이 상실된 것은 아니라 생각한다.

여기서 문제가 되는 것은 周密의 雲煙過眼錄 이래로, 上下全이라든가 上下兩卷이 있고, 현재의 書譜는 그 전반이라고 생각하는 게 당연할 것이다. 그러나 전술한 바와 같은 이유로 書蹟으로서의 書譜는 그것이며 후반이 상실된 것은 아니라 생각한다. 그 증거의 하나가 제二〇〇행 부근에서 볼 수 있는 分割의 혼적이다.

여기서 무엇보다도 명백한 증거로 취하고, 그리고 후반 즉 분단의 혼적이 있는 제二〇〇행「約理瞻」이하를 현재의 眞蹟으로서 남겨진 것에 上下 二권으로 새겨 넣고 있다는 사실이다. 文徵明의 아들 文嘉는 그 鈴山堂書畫記에서「孫過庭書譜上下二卷全, 上卷은 吾家之物이라. 下卷은 費鵝湖之本이라. 紙墨精好, 神彩煥發……」이라 하고 있다. 여기서 말하는 下卷은 停雲館法帖에 새겨넣은 것은 현재의 書譜이하가 아니면 안된다는 것도 알 수 있다. 즉, 上下 二卷으로 나누어진 것은 현재의 書譜의 길이면 안된다는 것도 알 수 있다. 上下 二卷으로 나누어진 까닭은 書譜의 길이 九미터라 하면 만약에 序跋까지 붙었다면 얼마나 분량되어 있었을 때의 칭호임이 분명하다. 본문만으로 九미터라 하면 만약에 序跋까지 붙었다면 얼마나 분할되어 있었으리라 생각되므로, 이런 종류의 책에 혼히 쓰이는 上下 二卷으로 나누어진 것은 현재의 書譜 이하가 아니라 생각한다. 이 때문이었으리라 생각된다.

12

마나 길지 알 수가 없다. 그러므로 書譜의 上下 二卷으로 나누어졌으리라 믿어진다.

이상 요컨대, 書譜의 명품으로서 전해진 書譜를 분할한 上下 二卷을 혼동하기 때문이라 생각한다.

數와 書의

3 書譜의 傳來

書譜는 北宋 시대에는 王鞏 王詵 두 名家에게 잇달아 收藏되어 있었다. (米芾書史)

이어서 徽宗 內府에 들게 되고, (宜和書譜) 宋末에는 宗室인 趙與懃의 소유로 되어 왔고, 元初에는 焦敏中의 소장이 되었다.

위에서 적은 雲煙過眼錄과 焦達卿敏中所藏 항목에는 그저 「孫虔禮書譜」라고만 되어 있으므로, 어쩌면 이때에 즉 宋末에 와서 두 권으로 나누어졌는지도 모른다. 그후 백여년 동안의 수장자는 분명치가 않다.

이 項은 張丑의 《淸河書畫舫》에 의한 것이지만 그 記述은 다음과 같다.

「孫過庭書譜眞蹟」. 다시 韓太史의 집에 수장되다. 嚴分宜(嵩)의 故物이니, 앞에 宋徽宗 滲金御題, 政和宣和 等의 印章이 찍혀 있으며, 元初에는 焦達卿敏中에 所藏되니라. 上下兩卷全, 明나라 중엽이 되어 文嘉의 鈴山堂書畫記 대로 費氏와 文氏에게 分藏된다. 그후 上卷도 또한 완전치 못하게 되었다고 한다. 악명 높은 嚴씨가 몰락하자 그 書畫는 官에서 수장하게 되었다고 한다. 또한 一卷만이 남도다.」 이에 의하면 張丑은 그 하나가 없어지고, 上卷도 또한 不完全하였다고 한다. 그런데 그 하나가 없어지고, 上卷도 또한 不完全한 것이리라.

그 兩卷을 합친 것이 元初에 上下二卷으로 돼 있다는 것을 著錄에 의해 알고 있었으므로, 이제 目前에 있는 것이 一兩卷을 합친 것이란 점을 몰랐던 것이리라. 그리고 本文 두 군데에 걸친 本文의 커다란 缺失을 보고 「上兩卷全」이라 썼을 것이다. 그것은 물론 卷首에 缺失을 보고 「上下二卷」이라 썼을 것이다.

그후 이 眞蹟本은 梁淸標의 孫承澤(退谷)의 소유가 되었다. 孫氏로부터 돌고돌아 秋碧堂法帖 속에 넣지 않았을까, 매우 애석하게 여겨지는 바이지만, 그것이 어찌 卷亦不能全이라 쓴 것일까.

그후 이 眞蹟本은 유명한 安麓村本(天津本)을 새긴 安岐의 손으로 옮겨지고 그가 죽은 후는 淸朝 內府로 들어갔다 한다. 乾隆時代에는 그 御書房에 秘藏되고 民國十四年(一九二五)에 調査가 行해졌을 때는 懋勤殿에 있었다 한다. 이상 流傳에 관해서는 근년에 발행된 故宮法書中의 書譜 解說에 의해 썼다.

4 書譜의 刻本

書譜는 유명한 것인만큼 刻本도 또한 많다. 그 주요한 것들을 적어 보기로 한다.

우선 첫째는 宋의 元祐二年(一〇八七) 河東의 薛紹彭에 의하여 새겨진 薛氏本(元祐本이라고도 한다)이다. 이 책은 眞蹟이 세상에 알려지기까지 書譜刻本의 왕자 노릇을 했다.

그 舊拓本을 貫名菘翁이 愛藏하고 있었고 후에 鳴鶴翁의 소유로 돌아갔다. 三井聽冰閣으로 들어가는 말도 있었지만, 일찍기 晩翠軒에서 複製 出版되고 있다.

이 三井聽冰閣本을 三轉하여 그 책은 眞蹟本에서 亡失돼 있는 前記 一六六字 및 三〇字가 완전한데 卷首의 부분 등 眞蹟本에 있는 것이 缺損돼 있는 부분이 있다. 이러한 점에서 생각해 보건대 元祐本은 眞蹟本에서 직접 나온 것이 아니라 摹本이 아니면 雙鉤本을 原本으로 삼은 것이라 생각된다. 어쨌든 이 책도 원래는 眞蹟本에서 나온 것이 缺損돼 있는 부분이 있다. 이러한 점에서 節筆 項目에서 설명한 바와 같이, 眞蹟의 모습을 여실히 전해 주고 있는 점에서는 安麓村本에 미치지 못한다.

다음은 太淸樓本이다. 太淸樓法帖이란 것은 元祐五年(一〇九〇) 淳化閣帖에 刻入되고 있지 않은 秘閣의 名蹟을 모아 太淸樓下에 刊石시킨 것이라 한다. 이 法帖은 十一年이란 시일을 소비하여 완성했다.

그후 淳化閣帖의 續帖인 大觀帖이 완성되었으므로 太淸樓帖의 標題나 날짜 등을 바꾸어 大觀帖의 續帖으로 하고, 또한 書譜와 十七帖을 새겨 樓帖의 標題나 날짜 등을 바꾸어 大觀帖(建中靖國 元年에 완성되었으므로 建中靖國秘閣續帖이라고도 불렀다. 大觀帖 一〇卷, 거기에 또 書譜와 十七帖 각 一卷이 합계 二十二卷의 法帖이 되었다. 大觀帖은 불완전한 대로 오늘날 그 全容을 엿볼 수 있지만 太淸樓帖은 거의 전하지

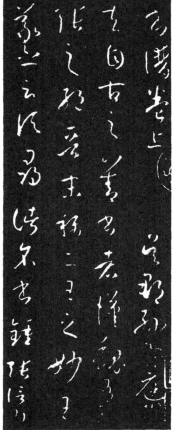

天津本·書譜

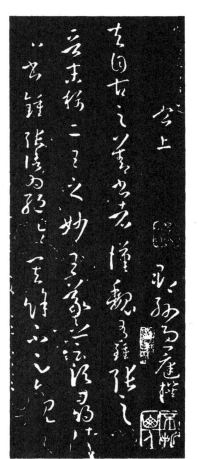

薛氏本·書譜

지 않고 있다. 따라서 동시에 새겨졌다고 하는 書譜도 오늘날에는 볼 수 없다.

그런데 일찍이 이 太淸樓本 書譜라 일컫는 石印本이 上海의 有正書局에서 출판되었다고 한다. 여기에는 劉鐵雲의 跋이 붙어 있어 「자기는 太淸樓帖을 본 적이 없으므로, 이것이 太淸樓本의 書譜인지 아닌지를 증명할 수 없다. 그러나 安麓村本이나 三希堂本이 偏鋒中鋒을 互用하고 있는데 비하면 이 책은 元祐本인지 宋刻임을 시종돼 있으며 《太淸樓가 아니라면 그 무엇이라고 하랴」는 말까지 쓰고 있다. 당시는 泐損되어 등그래진 筆畫을 보고 中鋒이라 생각하고, 古人들은 모두 이런 用筆法을 사용한 것으로 생각하고 있는지라 비하면 이 책은 元祐本이라고 생각되는 모양이다. 종이도 宋紙를 사용한 것으로 생각했던 모양이다. 현재로는 이것은 宋刻임을 증명할 수 있다.

明代에서는 文徵明이 그 停雲館法帖에 刻入하고 있는데, 前記한 바와 같이 前半, 後半의 原本이 다르다.

淸代에서는 安麓村의 天津本(安麓村本이라고도 한다)이 유명하다. 安岐는 眞蹟을 梁淸標로부터 입수하여 陳香泉에게 의뢰하여 釋文을 써받았다. 集字聖教序風인 精緻한 行書이다. 그리고 이것도 아울러 吳門의 顧嘉穎이라는 鎸刻의 명수에게 위촉하여 刻本을 만들게 했다. 그 제작 연대를 알 수 있다. 이 책은 刻手가 名人인 까닭인지 康熙五十五年(一七一六) 七月 旣望이라 적혀 있으므로, 그 迫眞의 名刻이다. 시대가 새로운 때문인가, 그 拓本을 우리들도 가끔 볼 수가 있다.

眞蹟은 安氏로부터 淸朝 內府로 들어가게 되는데, 여기서 三希堂法帖에 刻入된다. 그러나 刻手의 기술이 떨어져, 각 行을 똑바로 하고 行間을 너무 넓혀 놓아 天津本만한 박력은 없다.

이밖에 二, 三의 刻本이 있지만 여기서는 생략하기로 한다.

5 孫過庭의 生卒에 대하여

孫過庭은 그의 傳記가 밝혀져 있지 않다. 張懷瓘의 書斷에 「孫虔禮, 字는 過庭, 垂拱時, 陳留人, 官은 率府錄事 參軍에 이르다」 했으며, 竇泉의 述書賦注에는 「字는 虔禮, 宜陽人, 右衛冑曹參軍」이라고 하여 이름과 字가 엇바뀌어 있는 예가 많은 것 같다. 出身地도 陳留, 宜陽이라는 등 여러 가지로 말하여 확실치가 않다. 그 官職도 위와 같이 서로 다르다. 요컨대 政治的으로는 별로 출세치를 못한 것 같다. 그러나 「好古博雅, 文辭에 巧妙하여 이름을 翰墨間에 얻다. 草書를 쓰면, 羲獻에 肉迫하다」라고 宜和書譜에 있는 바와 같이 書道 하나로 일생을 바쳐 온 사람 같다.

므로, 이것을 信用하기로 한다면 대체로 이 무렵의 사람이란 것을 알 수 있다. 또한 詩人으로 이것을 信用하고 書도 잘한 것으로 알려진 陳子昂 墓誌銘(六六一~七〇二)이 孫過庭의 墓誌銘을 쓰고 있다. 陳子昂의 文集에는 「率府錄事孫君墓誌銘」이라는 標題로 나와 있다. 처음에 「嗚呼, 諱는 虔禮, 字는 過庭, 有唐不遇之人이라」하여 무슨 특별한 까닭이 있는 듯한 病苦 속에 괴로와하며 세상에 사라져 버린 듯이 보여 관한 것은 아닌 것 같다. 그러나 後者는 그 내용으로 보아 孫過庭에 관한 것으로 보이는 듯하다. 墓誌銘의 글이 구체성을 띠지 않은 것도 이어서 仁義忠信을 지켜온 사람이었지만 알아주는 이 없어 「祭率府孫錄事文」이란 것으로 그 속에 그의 「余」 운데 急死한 사람이라는 대목이 있다. 即 孫過庭은 아깝게도 有爲한 재능을 가졌으면서 書에 언급한 부분이 있다. 또한 글 속에 스며 있는 陳子昂에 보낸 가운데 急死 비상치 않음을 보아서도 이 두 사람의 관계는 상당히 깊은 사이였던 것 같다. 여기서 주목해야 할 것은 垂拱三年이라는 해가 則天武后의 治世가 시작된 직후였다는 점이다. 孫過庭이 이 무렵의 사람이라 한다면 그는 政爭이 한창일 때 세상에 나온 사람이 되는 셈이다. 그리하여 그 政爭 속에 휘말리어 뜻을 펴지 못한 채 사라져 버린 듯이 보여진다. 어쨌든 孫過庭은 四〇을 조금 넘었은 것도 志學의 해로 두고, …어느듯 時二紀를 지나니」라는 대목이 있으므로, 書譜를 썼을 때의 나이는, 志學의 해, 즉 十五才에다 二紀 즉 二十四年을 加算한 三十九才였다. 이렇게 되면 孫過庭은 書譜를 쓰고서 二, 三年 後에 죽은 것이 된다. 陳子昂의 生卒은 推定이므로 다소의 異同은 있는 것 같지만, 그의 傳記에 의하면 그가 進士에 나아갔을 때 때마침 高宗이 崩御했다 한다(文明元年, 六八四). 남의 墓誌를 쓰는 이런 일은 역시 일정한 지위를 얻고 난 이후일 것이므로, 孫過庭의 卒年을 이 高宗의 沒年(六八四)으로부터 陳子昂이 鄕里 獄舍에서 죽을 때의 西曆으로는 七〇二까지의 十八年 사이로 정하는 것은 거의 틀림없을 것 같다. 여기서 문제는 垂拱 三年인데, 西曆으로는 六八七年이며, 만약 이 해에 孫過庭이 書譜를 썼다고 한다면 그때는 前記한 바와 같이 三十九歲, 그로부터 二, 三年 後 말하자면 武后의 永昌元年(六八九) 아니면 다음 해 天授元年에 사망했다는 것이 된다. 그리고 이 年代는 위의 가능성 있는 十八年間의 第五年째가 된다. 따라서 이 推定에는 큰 무리는 없다고 본다.

이상과 같이 생각해 볼 때 현재의 書譜가 孫過庭 자신이 垂拱三年에 쓴 것이라 보아도 별로 틀리지는 않는다고 생각한다.

6 書譜 이외의 孫過庭의 書

書譜 이외의 孫過庭의 作品으로는 草書千字文과 景福殿賦가 있다. 草書千字文은 여러 종류가 있는 것 같은데, 우리들이 배우고 있는 것은 餘淸齋法帖에 刻入돼 있는 것이

書譜 末尾에 「垂拱三年 寫記」라 있어, 이것이 孫過庭의 生存 年代를 推定하는 유력한 사항으로 보여지고 있는데, 그 자신이 썼다고 하는 증거가 없으므로 단정은 내릴 수가 없다. 그의 筆蹟이라고 하는 草書千字文에는 「垂拱二年 寫記」라고 적혀 있으므로

다. 이 作品은 書譜의 神彩煥發, 鋒芒拔露해 있는 데 대하여, 아주 느낌을 달리하여 침착 통쾌하다고나 할까, 솜에다 쇠붙이를 싼 듯한 깊은 맛과 강한 힘을 갖고 있다. 字形이나 用筆은 章草風이 있고 古意도 풍부하다. 이 作品이 孫過庭의 眞筆이며, 書譜도 역시 마찬가지라고 한다면 孫過庭은 정말 才氣에 넘친 書人이었다고 생각한다. 景福殿賦는 다시 一轉하여 輕妙 遒媚한 作品이다. 이 글을 씀에 있어 평소에 별로 배운 적 없는 이 景福殿賦를 새삼스레 자세히 살펴보았는데 실로 絕妙한 作品이라 생각했다. 그러나 너무 才致에만 흘러 纖弱하고 氣骨이 부족한 결점이 있는 듯하다. 書譜나 千字文에 비하면 역시 書品은 약간 떨어진다고 말하는 千紙一類, 一字萬同이라는 평은 이런 종류의 孫過庭의 作品을 두고 말한 것이리라. 景福殿賦는 三希堂, 戲鴻堂, 西澗堂, 墨妙軒 등 諸帖에 刻入돼 있다.

이밖에 孫過庭의 書라 전해지는 作品이 몇가지 있는 것 같은데 별로 눈에 띄지 않고, 좋은 刻本도 없는 것같이 여겨진다.

〔附記〕

千字文에 대해 集古求眞에는 「千字文眞蹟, 원래, 書人의 姓名은 없고 書法이 孫過庭과 비슷함」으로써 後人은 帖尾에 過庭二字를 써넣고 虞禮의 眞蹟이라 한다. 董其昌이 이에 贊하다. 오늘날 모든 사람이 이를 眞蹟으로 믿는다 하지만 過庭의 二字는 全文과 같지 않음이 분명히 蛇足이다. 明人에게 刻本이 있다 하나 아직 보지를 못한다. 다만 墨妙軒에 刻入된 것을 본다. 內府에 따라 孫過庭 草書千字文 卷首에 스스로 第五本이라 칭하는 것이 있다. 垂拱二年에 쓰고 王晋卿의 跋이 있으나 眞僞는 역시 確定키 어렵다」고 쓰여 있다. 또한 故宮法書의 書譜 解說 末尾에 「孫過庭의 書로서는, 書譜 이외에 千字文第五本, 景福殿賦의 二卷이 있고, 다함께 淸宮에 있었는데 溥儀가 宮外로 둘고 지금은 이미 그 所在를 알지 못한다」라는 대목이 있다. 여기서 말하는 第五本이 어떠한 것인지는 알 길이 없다.

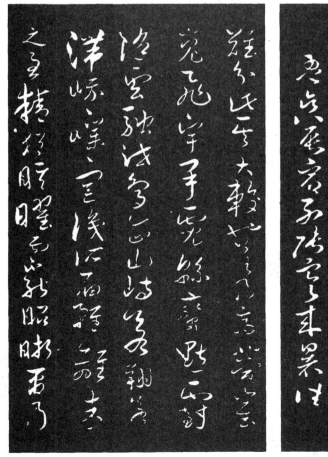

景福殿賦　　　　　　　　　草書千字文 (餘淸斎本)

三 實로 미드미칼하게 三畫을 계속적으로 쓰고 있다. 三畫이라기보다 三
點같은 느낌으로 間拍子가 훌륭하다. 一二畫의 間隔보다 二三畫의 間隔이
넓은 것도 얄밉도록 마음에 든다. 이렇게 하는 것이 等間隔으로 하는 것보
다 느긋한 느낌이 든다.

上

二

十七 左의 士字도 같지만 草書의 構造 일반이 모두 그러하듯 중심이 되
는 畫을 右로 물고 左下쪽에 餘裕를 주고 있다. 이렇게 하면 文字의 構造가
動的이 된다. 上士赤 上下의 橫畫이 보통 생각하기보다 한 拍子쯤 넓다. 그
것이 上下畫 사이에 漠漠한 공간을 느끼게 한다. 이와 같은 가락의 差異는
歌謠에도 흔히 있는 것으로서 여유와 부드러움을 준다.

士

十

여기 쓰여져 있는 橫畫은 모두가 일정한 림듬 속에서 단숨에 쓰여졌고,
起收筆 같은 것은 그다지 전에 나타나 있지 않지만 여유가 쓰여져
있다. 대체로 起筆이란 것은 筆鋒의 탄력을 갖추기 위해
있다고 생각하는데
붓의 컨디션이 좋을 때는 결로 탄력이 생겨나는 법이다.

亦

七

16

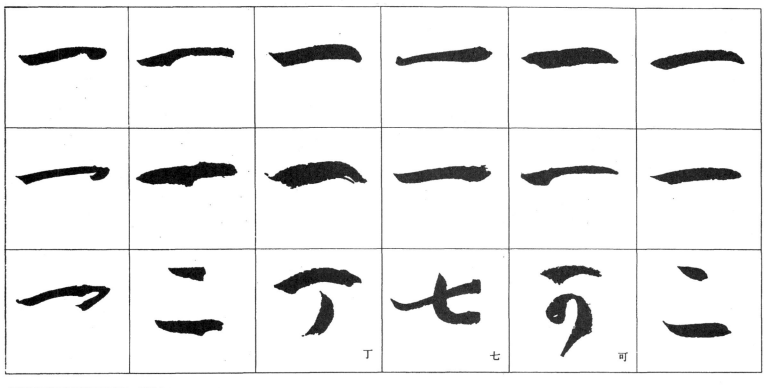

書譜 本文에 「草는 使轉으로써 形質을 이룬다」라
는 말이 있는 바와 같이 草書는 붓 놀리는 벽이 文
字 構造의 根本을 이루고 있다. 사소한 움직임의 차
이로 다른 글씨가 돼 버린다. 그러고 그 字形은 일정
하지 않고, 소위 動態로서 때에 따라 변화한다. 이
와 같은 草書를 楷書의 基本 點畫처럼 構成 要素를
찾아내어 상세히 관찰한다는 것은 매우 어렵다. 그러나 거
듭 되풀이하여 상세히 관찰하거나 배우거나 하면,
붓놀림과 形態를 잡는 데에 일정한 「패턴이 있다」는
것을 알 수 있다. 本講座의 중심은 이러한 패턴을
끄집어내어 解說하면서, 크게 확대시킨 例字에 의하
여 그것을 연습 체험하고 技法을 높여가는 데에 있다.

橫畫 (一)

우선 가장 간단한 橫畫을 예로 든다. 익숙한 사람
일수록 간단한 點畫 속에서도 배울 만한 문제나 技法
을 찾아낸다. 하나의 橫畫이라도, 그 起筆은 어떻게
돼 있는가, 끝 부분은 어떻게 돼 있는가, 그 중간은
어떻게 돼 있는가, 등 세 가지로 나누어 자세히 관
찰해 보고 싶다.

書譜의 橫畫을 보면 상쾌함과 움직임을 우선 느낀
다. 과연 草書라는 느낌이다. 이것은 草書를 배울
때 가장 중요한 것이다. 이상과 같이 각 부분을 分
析的으로 관찰하는 게 중요한데, 그와 같은 着眼
에 시간적인 것을 넣는 것을 잊어서는 안된다. 마디
를 내거나 부딪거나 하는 데가 있어도 결코 멈추어
서는 안된다. 붓은 계속 流動하고 있다.

起筆의 종류는 일반적으로 위의 세 가지가 된다고
생각한다. 收筆은 자연스럽게 빼낸 것이 많은데 隷
意를 남긴 것이나 다음 畫으로의 筆意를 남긴 것도
있다. 전체적으로 부푼 데가 있으며 節筆을 사용하
여 긴축시킨 것도 있다.

(起筆의 寫眞은 비스듬히 뒤쪽에서 찍은 것)

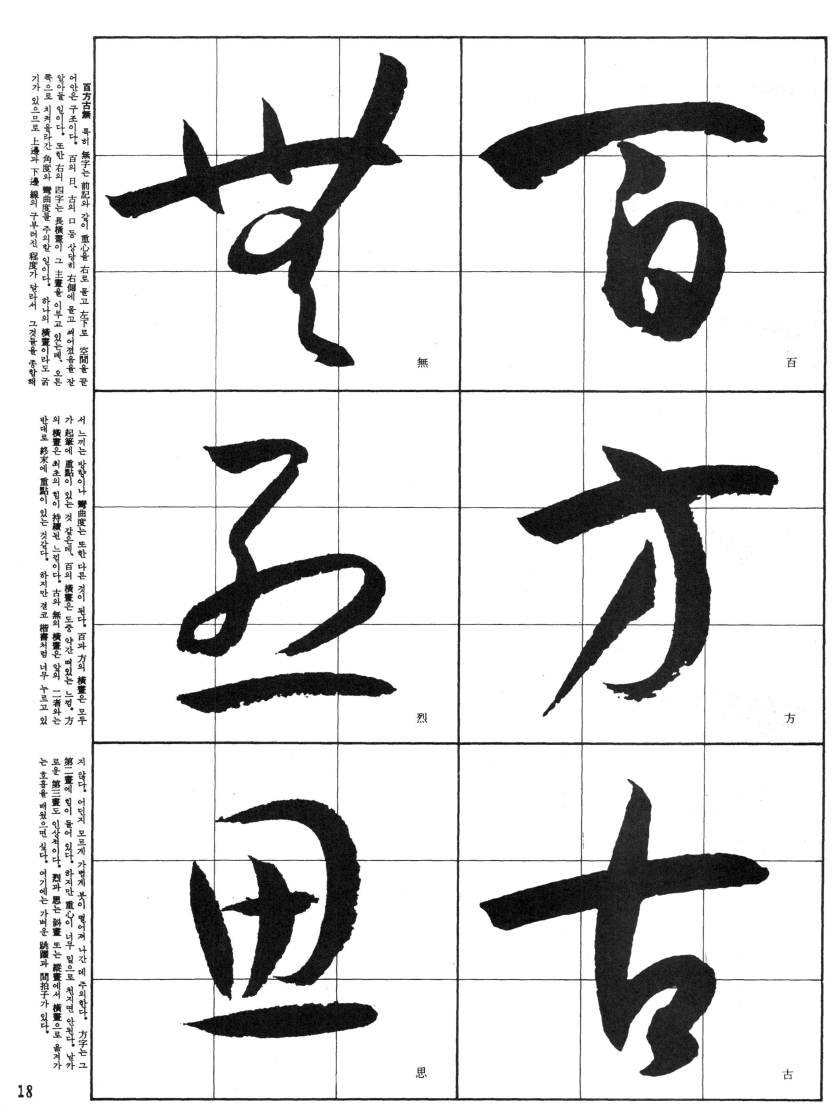

百方古無　특히 無字는 前記와 같이 重心을 右로 몰고 左下로 空間을 끌어안은 구조이다. 百의 日, 古의 口 등 상당히 右側에 몰고 씨어졌음을 잘 알아둘 일이다. 또한 右의 四字는 長橫畫이 그 主畫을 이루고 있는데, 오른쪽으로 치켜올라간 角度와 彎曲度를 주의할 일이다. 하나의 橫畫이라도 굵기가 있으므로 上邊과 下邊線의 구부러진 程度가 달라서 그것들을 종합해

서 느끼는 방향이나 彎曲度는 또한 다른 것이 된다. 百과 方의 橫畫은 모두 가 起筆에 重點이 있는 것 같은데, 百의 橫畫은 도중 약간 떠있는 느낌. 方의 橫畫은 최초의 힘이 持續된 느낌이다. 古와 無의 橫畫은 앞의 二者와는 반대로 終末에 重點이 있는 것같다. 하지만 결코 楷書처럼 너무 누르고 있

지 않다. 어딘지 모르게 가볍게 붓이 떨어져 나간 데 주의한다. 方字는 그 第二畫에 힘이 들어 있다. 하지만 重心이 너무 밑으로 쳐지면 안된다. 날카로운 第三畫도 인상적이다. 烈과 思는 斜畫 또는 縱畫에서 橫畫으로 옮기는 호흡을 배웠으면 싶다. 여기에는 가벼운 跳躍과 間拍子가 있다.

百

方

古

無

烈

思

18

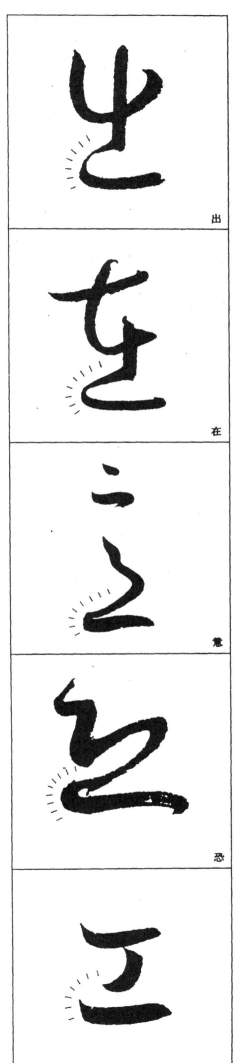

橫畫 (二)

여기서는 비교적 긴 橫畫과 斜畫 또는 縱畫에서 橫畫으로 옮겨가는 경우를 들어보았다. 草書는 流動性이 중요하므로 하나의 橫畫, 하나의 점 같은 것을 單獨인 것으로 생각하는 건 좋지 않다. 그 첫 부분에서는 반드시 앞에 있는 畫을 받고, 끝 부분에서는 「아직 얼마든지 써나갈수 있다」는 여유가 보여지지 않으면 안된다. 붓이 그와 같은 활동을 하기 위해서는 筆鋒에 항상 충분한 彈力을 필요가 있다. 楷書의 경우는, 起筆이나 轉折 같은 彈力을 비축하기 위한 장소와 기회가 많지만 草書에는 그 것이 적다. 그러므로 모든 기회를 이용하여 筆鋒을 세우고, 또 運筆에 速度와 彈力을 주어, 그것을 補足해 나가야 한다. 彈力이 충분히 비축돼 있고, 여유가 있는가 하는 것은 畫의 끝 부분을 보면 잘 알 수 있다. 書譜의 橫畫 끝 부분은 일부러 아무 造作도 안한 것처럼 보이지만 충분한 여유를 느끼게 하고 있으며, 붓끝이 뽑혀나간 모양이나 離脫해 나간 상태가 생생하게 精彩가 있다고 생각한다.

書譜의 起筆 狀態는 十七페이지에서 例示한 바와 같이 各樣各色이지만, 그것은 前後

關係와 狀態에 의한 차이이며, 또는 전체 運筆에 節度를 주고 그 이후의 運筆을 위해 서 彈力을 비축하는 장소이다. 그리고 어께서 그의 힘을 충실케 하기 위해서인 것이다. 그러므로 중요한 것은 그 畫 전체의 充實感이며, 起筆이나 收筆의 技巧가 아니다. 이와 같은 觀點에서 書譜의 橫畫에 부풀음이 있고 힘의 充實感이 있는 것을 잘 보아주기 바란다.

나는 앞서 書譜의 橫畫 末尾 부분을 잘 보아 달라고 썼다. 또 지금 그 起收筆의 技巧 보다는 全體感, 起收筆 사이의 느낌이 중요하다고 말했다. 그러므로 앞머리 畫을 이어받는 법을 통해 起筆도 잘 觀察해 주기를 바라고 싶다. 「草는 點畫을 가지고 情性을 나타낸다」는 말이 있다 해도 그것은 美的으로 본 경우이며, 草書도 또한 點畫을 연속하기 위해서는 點畫이 간단 에 의하여 표현된 것이다. 그리하여 이 點畫을 연속된 運動으로서 草書를 構成하는 그 筆路가 둥근 맛을 띠어가는 것은 당연하다. 그리고 流動性이 강하므로, 點畫 자체도 曲線的이 되고 연속을 위한 線도 曲線이 된다.

右側 例로 앞의 畫으로부터의 跳躍狀態와 橫畫 起筆에서의 이어받는 상태를 배워보자.

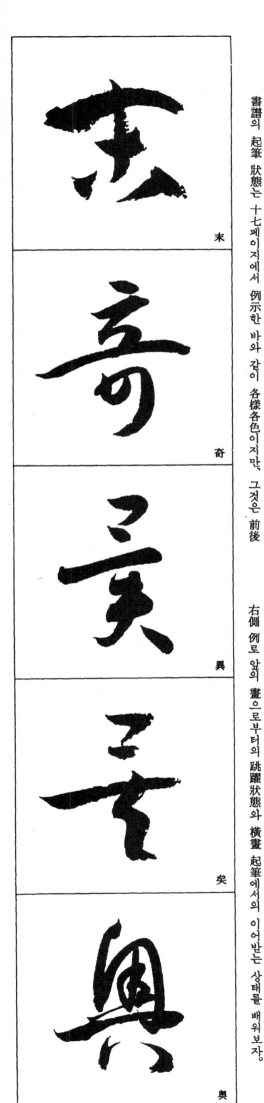

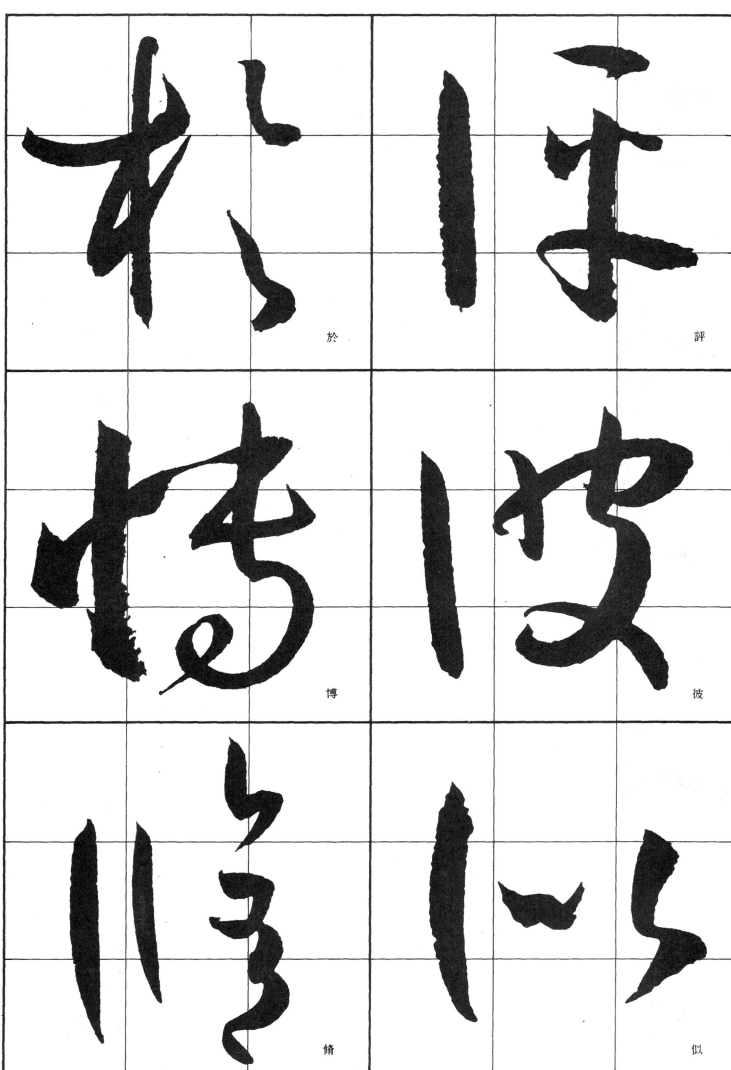

邊旁으로 이루어진 文字이다. 이러한 글씨는 邊旁 사이의 여유를 충분히 갖도록 주의한 일이다. 評彼의 邊의 縱畫은 자연스럽게 붓을 대고 자연스럽게 붓을 메고 있다. 쉬운 듯하면서 도리어 어려울지도 모른다. 下端은 멈추고서 누르면 안된다. 그냥 삐도 안된다. 이러한 느낌은 이 二字의 末畫도 마찬가지다. 外見은 溫和하지만 힘이 배어 있다. 似와 脩의 縱畫은 下端을

곱게 빼내고 있는 것이 特徵이다. 그렇다고 懸針은 아니며, 오른쪽으로 옮겨가는 김새와 힘을 남기고 있다. 於의 縱畫은 다음 페이지 下列의 예와 마찬가지로 左旋回로 붓을 대는 예이다. 이것은 起筆에서 너무 크게 누르면 실패한다. 가벼운듯 작게, 붓대를 左上으로 일으켜 세우면 쓰기가 쉽다. 이

글씨와 博字의 縱畫 下段은 그대로 날카롭게 꺾어올려 다음 畫으로 옮겨가고 있는 예이다. 於는 縱畫의 下端에서 直上으로 되올려 치키듯 다음 畫으로 옮겨가고 있으며 博도 그와 비슷하지만 邊 바로 右側에 節筆의 원인이 되고있는 접힌 자국이 있었던 듯 線이 거칠어지고 있다.

評

於

彼

博

似

脩

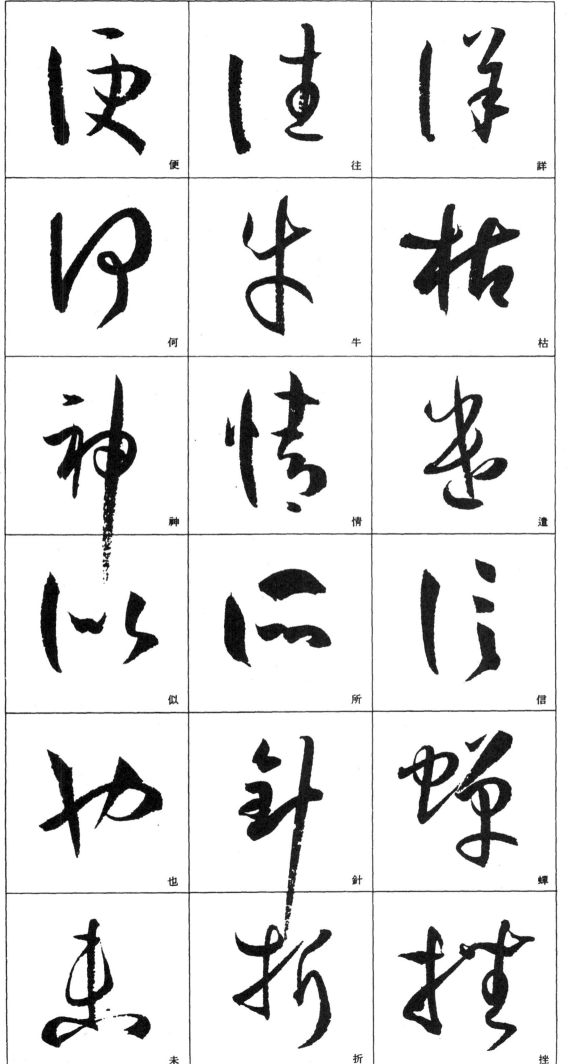

書譜의 縱畫을 이렇게 늘어놓고 보면 여간 다채롭지가 않다. 楷書도 그러하지만 縱畫은 橫畫을 뒤집어서 縱으로 만든 것이라 생각해도 좋다. 붓놀림도 별로 다르지 않다.

여기서는 左와 같이 몇가지로 分類해 보았다.

草書의 點畫은 앞의 것을 받아 뒤로 이어주는 기분이 중요하다 함은 前述한 바와 같지만, 어떤 形態로든 다음에 이어지는 痕迹을 남긴 것과 그렇지 않은 것이 있다. 縱畫은 앞의 것을 받아 뒤로 이어주는 痕迹을 남긴 것과 그렇지 않은 것이 있다. 우선 어딘지 모르게 가 만 독립된 것을 들어보아도, 그 頭尾의 상태는 각양각색이다.

지막, 어떤 形態로든 다음에 이어지는 痕迹를 남긴 것과 그렇지 않은 것이 있다. 縱畫

법게 붓을 걸치듯 내려, 힘이 빠지지 않게 약간 부분 기색으로 굿다가 자연적으로 떼 어놓은 것. (上段) 밑에서 곧장 붓끝을 감싸들이듯 깊이 치떠올려 내리굿는 것. (第二 .

段) 筆速을 살려 살짝 스치듯 내리그은 것. (第三段) 側筆 같은 기분으로 크게 날카롭게 박아넣고, 굵게 綾角을 살려서 긋고, 線이라기보다 面을 느끼게 하는 것. (第四段──

이것은 第二段의 둥그런 맛과 탄력이 있는 線과는 對照的인 書法이다. 橫畫에서도 위 의 두 종류가 잘 이용되고 있다.) 起筆이란 것은 左上에서부터 右下 방향으로 내리는

것으로 생각하기 쉬운데, 草書에서는 앞의 點畫 關係로 右下에서 左上으로 걸려서 붓 을 내려 그대로 그어가는 경우가 많다. (下段) 붓대는 일반적으로 右下에서 오른손 앞으로 기울

어지는 수가 많은데, 그렇게 되면 右下에서 左上으로 붓을 내릴 때 걸려서 잘 안되는 경우가 많다. 이런 경우 약간 대를 左上으로 일으켜 壓力을 加減하면 손쉽게 쓸수

가 있다. 第五列의 右廻 起筆과 비교해가면서 잘 배워 주기 바란다.

佯의 牛와 가운데 縱畫은 懸針이다. 되도록 키가 작은 글씨를 택했는데, 懸針을 가진 文字는 아무래도 縱長이다. 그 때문에 일반적으로 文字를 약간 縮小했다. 佯字는 사람인변의 縱畫과 牛의 그것을 잘 比較해 볼 일이다. 邊旁 사이의 空間도 중요하다. 中字는 第一畫서부터 點, 이어서 縱畫으로 옮

겨가는 부분의 리드미칼한 空間의 筆意를 看過해서는 아니된다. 커울려 橫畫으로 옮기는 例로서 다루었는데, 이 글씨는 오히려 空間 자르는 범을 명쾌하게 하는 게 重要하다. 邊旁의 間隔이 密接하고 여유가 있을 것. 妍字는 치계집녀변의 머리를 위로 크게 내미는 것이 字形 만드는 요점. 成字의 縱畫

에서는 左旋回와 그대로 直上하는 下端 붓놀림에 注意. 聞字는 좌로 ▼내는 예. 가볍지도 무겁지도 않게, 힘이 빠지지 않게 하기 위해서는 轉折部분에서 붓을 새로 꺾지 않고 빙그르르 돌리듯 쓰는 게 요령이다. 泉字의 縱畫은 그 豐滿한 삶에 주의할 일이다.

佯

中

妍

成

聞

泉

22

<div style="text-align:center">

似　往　取

論　徒　詳

性　本　余

舛　軍　申

刻　仲　引

亨　事　耳

</div>

縱畫 (二)　여기서는 縱畫 末端의 여러 가지 모양을 모아 보았다.

最上段은 자연스럽게 붓을 빼낸 例이다. 같은 식으로 붓을 빼내고 있어도 세 가지 種類의 表情이 모두 다르다. 第二段은 末端에서 가볍게 멈추어 오른쪽으로 옮겨가고 있는 例이다. 畫의 末端에서는 늘 누르기만 하는 것으로 아는 사람들에겐 이런 솜씨는 불가능이다. 筆毫는 갑자기 벌어졌을 때 다시 누르려는 움직임을 나타낸다. 그러나 그것은 한 순간이다. 그러므로 일정한 速度로 벌리면 그어들려는 筆毫를, 때를 놓치지 않고 壓迫을 늦추면 잘 이루어진다. 그래서 오른쪽으로 가볍게 옮겨가는 것이다. 第三段

은 二○페이지의 於·博 두 字의 경우와 마찬가지로 그어내린 붓을 그대로 날카롭게 도로 되돌린 것이다. 이러한 경우는 그 다음에 이어지는 點畫의 筆入도 매우 날카롭고,

表裏가 반대로 돼 있는 경우가 많다. 또한 이와 같은 用筆은 筆毫를 학대하므로, 대개 먹이 묻지 않아 흰줄이 생겨서 전체적으로 緊迫感을 자아낸다. 第四列은 소위 懸針이 다. 懸河같은 氣勢로 길게 내리 긋고 있다. 書譜에는 이런 종류의 縱畫이 各處에 있어 전체적으로 변화를 주고 있다. 半紙에 여섯 字 정도를 쓸 때, 자리를 많이 잡아 곤란 하지만, 條幅 등에서는 길게 긋는 데가 있을수록 재미있어 좋다. 다만 한 字의 均衡을 깨지 않도록. 第五段은 懸針의 「베리에이션」이다. 側筆 같은 기분으로 내리 긋는다. 左下로 구부러진 縱畫이다. 이 경우, 구부러지기 전에 붓을 멈추고 싶은 자리지만, 멈 추고 보면 전체의 흐름이 끊겨 무거워진다. 그렇다고 輕薄한 것도 좋지 않다. 힘이 들

但 이런 종류의 굽은 畫은 逆누름으로 抵抗과 筆勢를 지니게 할 필요가 있다. 下段은 로 되돌린 것이다. 이러한 경우는 그 다음에 이어지는 點畫의 筆入도 매우 날카롭고,

人字는 쉬운 듯하면서 어렵다. 이 글씨는 가늘고 날카로운 線으로 써어져 있다. 左右畫의 角度와 길이 第一畫의 어디쯤에서 第二畫이 시작되고 있나를 잘 보아주기 바란다. 身字는 둘을 힘찬 字畫에다 날카로운 直線的인 斜畫을 잘 보아주기 바란다. 이 斜畫은 앞의 方字의 왼쪽 삐침과 거의 同質이다. 妙字는 둥근 線으로만 된 構成이다. 이 왼쪽 삐침의 充實感은 右上角에서 오

使

人

때 멈추거나 너무 깊이 꺾지 않고 붓을 단숨에 그어내린 데서 생긴 것이다. 使字의 첫 轉折은 뚜렷하게 꺾고 있다. 소위 斷築이란 것이다. 末畫은 右로 길게 나오고 끝까지 굵어서, 右의 人字와 아주 대조적이다. 그러면서도 강잔한 느낌을 주지 않는 것은 붓을 잘 떼고 있는 때문이라 생각한다. 尺字

尺

身

左下로 그은 畫은 자연스럽게 마치고 있다. 右下쪽으로 그은 末畫은 纖細한 느낌이다. 致字는 邊旁 사이의 높이와 서로 떨어져 있는 정도를 잘 보아주진 바란다. 終末의 一畫은 힘을 들이고, 가볍게 빼낸다. 各 斜畫을 잘 비교 연구할 일이다.

致

妙

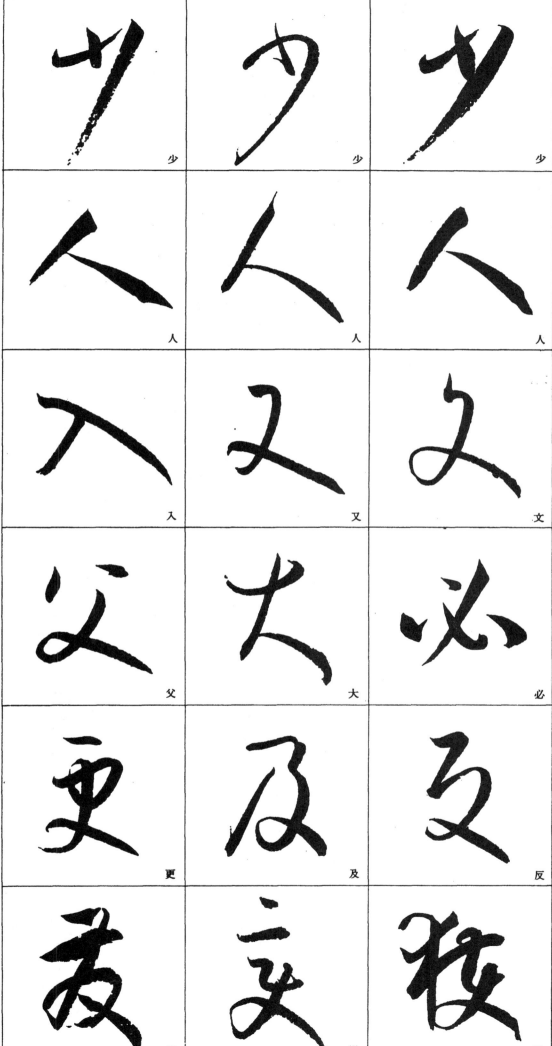

斜 畫

楷書 같으면 삐침과 파임이다. 草書는 파임 즉 波法 같은 筆法이, 章草를 제외하고

는 별로 사용하지 않으므로 斜畫으로 했다.

삐침은 楷書의 경우와 별로 다를 바 없지만, 起筆에서 구물대지 말고 서슴없이 쓰는

게 草書답게 쓰는 비결이다. 물론 第二段 中央의 人字 같이 起筆에서 침착하고 여유있는 筆致도

있지만 起筆에서 새삼스러운 붓놀림은 하지 않는다. 그래도 表情으로서는 上段에서 보

인 少字 같이 여러 가지 變化가 있다. 左端은 그 밑의 人字와 함께 稜角의 效果를 나

타낸 모나고 굵은 線이다. 가운데는 左와 對照的으로, 붓끝을 안으로 말아들이듯 둥근

맛을 낸 삐침이다. 右端 少字의 삐침은 약간 살이 많고 둥근 맛이 나는 것이다. 각각

第二段의 人字와 同質의 것들을 나열해 보았다.

파임은 둥글게 부푼 맛을 지니게 하고, 點을 잡아당긴 듯한 形態로 붓을 자연스럽게

삐쳐내는 경우가 많은데, 第三段中의 又처럼 直線에 가까운 것도 있다. 파임은 點畫의 連續된

관계에 따라 걸치듯이 쓰기 시작하는 경우가 많다. 이 때문에 붓끝이 꺾여

筆壓이 충실해지므로, 이 부분의 運筆은 가장 중요하다. 그리고 때로는 三段째 入字처

럼 左上에서 붓을 넣어 쓰는 경우도 있다. 파임은 第二段 左의 人字처럼 일단 붓을 눌

러 빼내는 경우도 있지만, 第五段의 及字나 第六段의 發字처럼 끝이 굵어져 있어도 결

코 이 부분에서 붓을 눌러 멈추고 있는 게 아니다. 생각보다 빨리 壓力을 가하고 末尾

의 부분에서 잘 마무려 가볍게 밑으로 삐쳐내고 있는 것이다.

少　少　少
人　人　人
入　又　文
父　大　必
更　及　反
發　變　獲

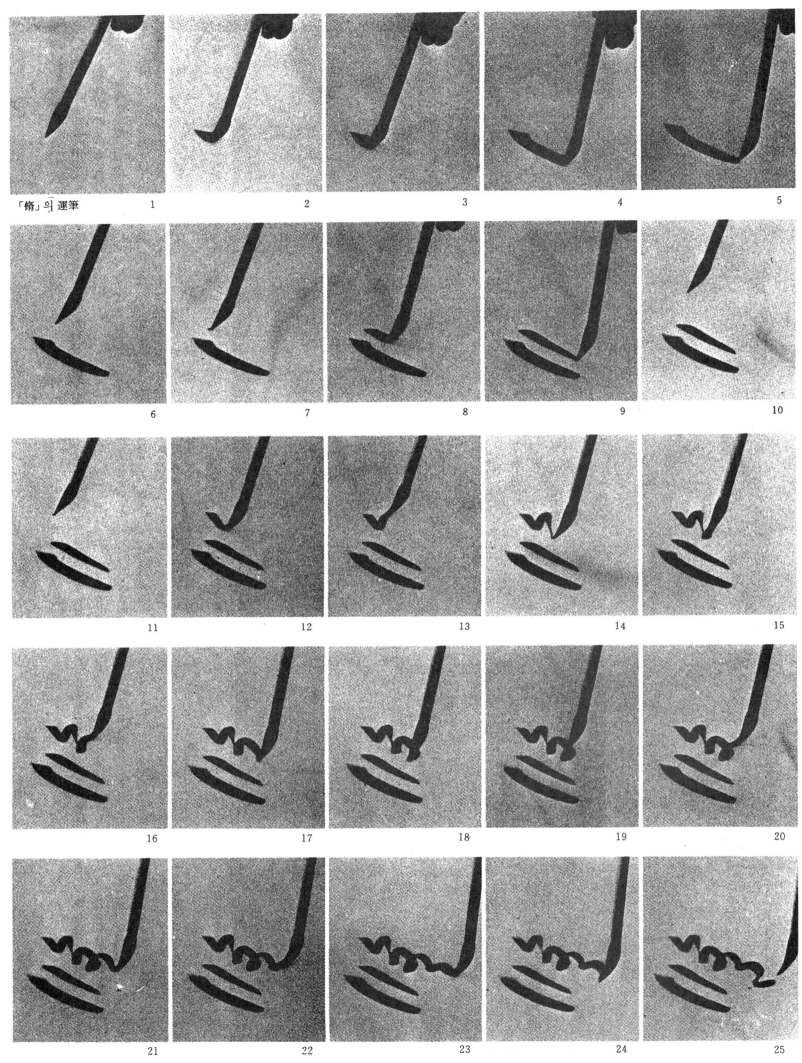

「楕」의 運筆

1 2 3 4 5
6 7 8 9 10
11 12 13 14 15
16 17 18 19 20
21 22 23 24 25

26

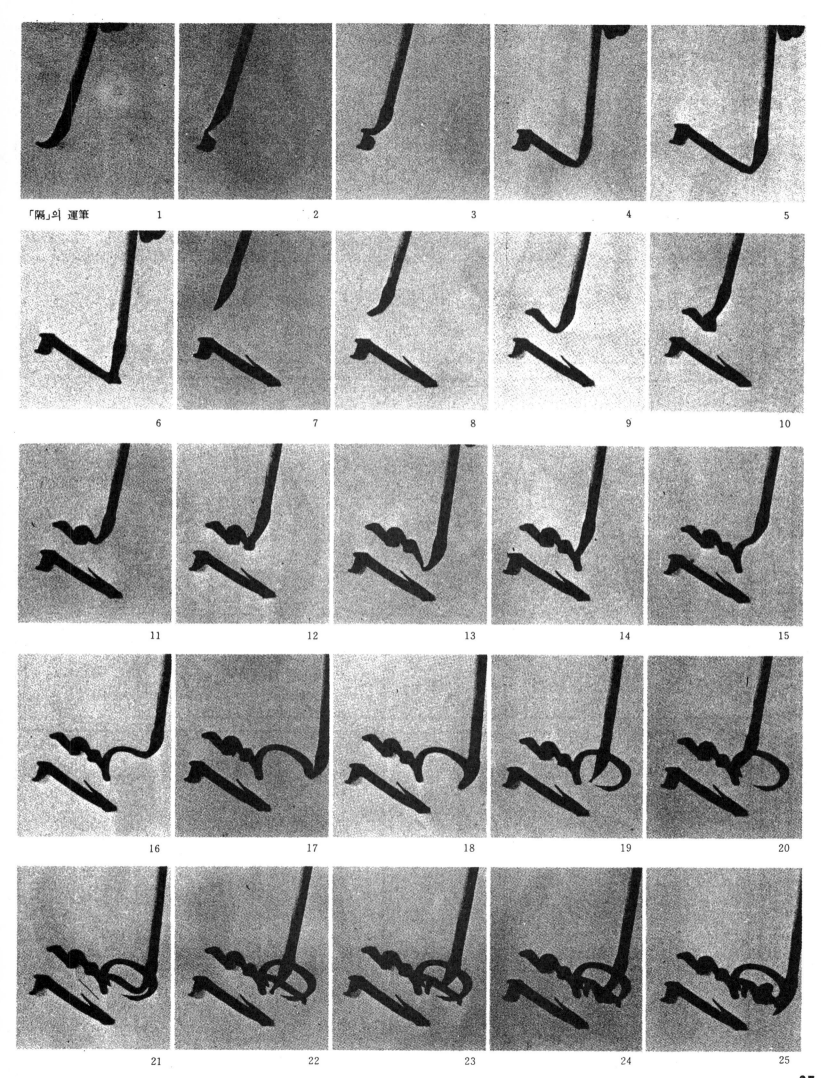

「隔」의 運筆　　　1　　　　　2　　　　　3　　　　　4　　　　　5

6　　　　　7　　　　　8　　　　　9　　　　　10

11　　　　　12　　　　　13　　　　　14　　　　　15

16　　　　　17　　　　　18　　　　　19　　　　　20

21　　　　　22　　　　　23　　　　　24　　　　　25

恨

令

何

此

後

仙

슈과 此의 二字는 縱漫하게 구부러진 例이다. 令字는 아래 「く」모양으로 된 二畵의 接橫部의 輕妙한 리듬을 看過해서는 아니된다. 末畵 맨 끝에 붓끝이 약간 뾰족하게 나와 있는 것은 일부러 내뽑은 것이 아니고 자연히 생긴 것이다. 그리고 이것이 붓에 彈力이 남아있는 證據이다. 此字는 커다란 空間을 글씨 안에 가질 것. 右端 部分은 가볍게 붓을 旋回시키고 자연스럽

게 찌낼 것. 仙과 恨 二字는 약간 斷續的인 屈折이다. 仙字는 邊旁의 間隔, 山의 三畵 사이의 餘裕와 運筆의 리듬을 잘 보아둘 것. 恨字는 第一畵을 縱畵에서 멀리 왼쪽으로 내어 쓰기 시작하는 것이 字形을 만드는 요령이다. 何後의 二字는 붓을 그대로 되돌려 屈曲시키는

例이다. 모두가 縱畵 끝에서 결코 굵어지지 않고 있으며, 오히려 도중의 一部 部分을 하나로 묶어 가늘게 끌어 가고 있는 데 주의할 일이다. 이렇게 하지 않으면 右上으로 굿는 畵이 破綻한다. 또한 두 글씨 모두 左右의 間隔과 높이의 關係를 조심할 것.

28

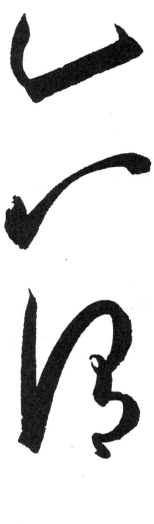

今	會	失
先	使	眞
東	成	遲
性	恆	怪
謂	巧	頃
代	行	錄

縱에서 橫으로, 右上에의 轉折

이 用筆法은 대개 後述하는 斷筆, 꺾어치기의 붓놀림에 통하고 있다. 그리고 그 緩漫함, 銳利함 등의 加減에 따라서 세 종류로 나눌 수 있다. 첫째는 미끈하게 아무 抵抗없이 구부러지는 轉折이다. (一、二段) 이 경우에도 일단 붓을 늦추어 새로이 다음 橫畫을 써나가는 경향이 강하다. 둘째는 外見上으론 그대로 구부러진 形態로 돼 있지만 분명히 따로 새로이 써나가고 있는 경우이다. (下二段) 이럴 때는 붓의 抵抗이 상당히 강急角度도 右上을 향해 屈折하는 경우이다. (第四段의 ↑의 경우) 세째는 縱畫에서할 터인데, 筆鋒의 破綻 一步直前 狀態에서 되돌리듯 붓을 위로 옮기고 있다. 이 경우는 轉折 부분에서 누르는 것보다 반대로 어느 정도 늦추느냐가 문제이다.

同　構造가 아주 안정돼 있다. 그 字形의 縱橫의 比率을 잘 파악하고 向勢의 構造와, 말이라도 달릴 만한 點畫間의 여유를 파악할 일이다. 第一, 第二畫의 넓은 空間을 잘 볼 것. 第二畫의 끝이 너무 위로 향해서는 아니된다. 또 가운데 ─과 口는 결코 周圍에 닿지 않게 하는 게 중요하다. 月 역시 向勢이며 약간 비스듬한 構造이다. 第一畫이 第二畫보다 밑으로 뻗쳐 있는 것도 주의할 일이다. 그리고 크고 대담하게 찍은 二點을 주의할 일이다.

陶 邑에서 오른쪽으로 옮겨가는 線이 잘 나오도록 筆壓과 筆管의 각도를 잘 연구한다. 右肩은 조금도 붓을 弄하지 않고 그대로 내리긋는다. 가운데 缶은 周圍에 닿지 않을 것. 隔 邊旁 사이의 餘白이 효과를 내고 있다. 邑의 傾斜와 그것을 떠받친 旁의 構造를 잘 살필 것. 旁은 빙그르르 붓을 돌려 탄력 있는 線을 만들고 있다. 屈과 廣은 모두 尸·广와 다른 部分과의 位置나 크기의 관계가 중요하다. 緊縮性을 잃지 않을 정도로 右下쪽으로 충분히 펼칠 것. 左行의 三字는 橫에서 縱 方向에의 달카로운 屈折의 예로 여기 들었다.

同

月

陶

隔

屈

廣

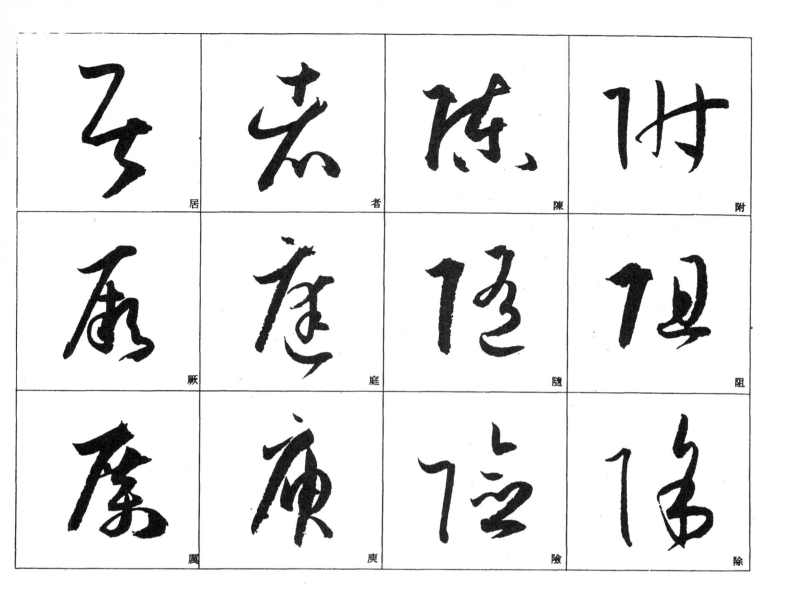

居	者	陳	附
厥	庭	隨	阻
屬	庚	險	除

横에서 縱으로、 左下에의 轉折

楷書에서는 日・口・同 등의 右肩 轉折은、明確히 붓을 새로 꺾어 넣어 구부러진다.

때문에 轉折 혹은 轉節 같은 用語가 태어났는데, 草書에서는 이와 같은 곳에서 너무 뚜렷하게 구부러지지 않는다. 이것이 너무 심해지면 圓形으로 붓을 너무 늘릴 뿐, 右旋回의 線이라 해도 마디가 없어져 버리는 수가 있다. 그리고 阝나 广・厂・尸 등은 상당히 뚜렷하게 구부러진다. 그리고 前述한 右肩의 轉折에서도 비교적 뚜렷아 구부러지는 경우도 있다. 이제 여기에 그러한 예들을 모아 보았다.

三〇 페이지의 同・月・陶와 같은 경우는 둥글게 이어져 있긴 하지만 縱畫으로 옮겨가는 곳에서 약간 새삼스런 기분이 되어 있는 것 같다. 横畫은 右로 갈수록 가볍게 날리듯 쓰고 縱畫으로 옮겨간 곳에서 아주 작게 붓끝을 세워 찌르듯이 한다. 이렇게 하면 筆毫가 벌어져 먹이 잘 퍼진다. 여기서 재빨리 부풀음을 지니게 하도록 누르면서 아래로 굿는다. 붓속 털은 이런 상태에 있으면 잘 活躍해서 開閉가 자유자재로 된다. 筆毫가 잘 퍼지게 붓을 사용하는 것은 彈力을 備蓄함과 아울러 繼續해서 쓰기 위한 필수조건이 된다. 그것은 위에서 말한 것처럼 작게 붓끝을 찌르는 動作을 모든 機會를 이용해서 되풀이하면 된다. 그 요령은 말로는 표현하기 어렵지만, 예를 들면 통조림 뚜껑이 열리지 않을 때 그 주위를 똑똑 두들기면 틈이 생겨 열리기 쉽게 되는 것과 마찬가지이다.

銳利한 轉折은 阝이건 广이건 前項의 縱畫에서 横畫으로의 경우와 同一하다. 날카롭게 되돌리거나 때에 따라서는 뚜렷이 붓을 새로 꺾는 轉折이 書譜에는 많다. 물론 緩漫하게 되돌리거나 구부러진 것도 있다. (上表 居字)

四

不

右

玆

外

樂

不은 四點의 위치 관계를 잘 보고 단숨에 쓸 일이다. 點은 모두 가늘어지지 않게, 그리고 날카롭게 휜을 준다. 玆 위의 二點이 유난히 크다. 그러나 이런 글씨는 위를 이 정도로 벌리고 下半을 얌전하게 오므리는 편이 안정감을 준다. 樂 最初의 두 橫畫 사이를 아주 크게 벌리고 縱畫을 짧게 하는 것

이 요령이다. 二點은 縱畫보다 밑으로 여유를 가지고 表情 있게 찍는다. 四 第一, 第二畫에서 멋지게 옆으로 긴 空間을 만들 필요가 있다. 第一, 第二畫의 左右畫의 모서리가 잘 맞거나 너무 빗나가도 못쓴다. 나머지 二點은 천천히 여유있게 찍는다. 右 橫畫의 起收筆이 어렵다. 二點은 第一, 第二畫에

눌리지 않을 만큼 크게 묵중하게 찍는다. 二點 사이의 連綿線과 終末의 붓움 직임으로 작으면서도 둥그런 空間을 만들 듯하여 口의 느낌을 낸다. 外 右下쪽으로 펼쳐진 字形이다. 마지막 點은 이 글씨 전체의 「멋」 구실을 하고 있다.

點의 여러 가지(一)

點은 高峰의 墜石과 같다고 한다. 點에는 重量感과 勢가 필요하다. 나아가서 한 字 전체 속에서는 距離感이란든가 引力 같은 것도 그 기능으로서 생각하지 않으면 안된다. 같은 點이라 해도 形狀이나 움직임, 方向 등 여러 가지가 있으므로 그 예를 들어 본다. 楷書의 點은 찍는다기보다 쓴다는 쪽이 더 어울리지만, 草書의 點은 대번에 찍는 게 좋다. 그리고 붓이 재빨리 날아오른다. 그것은 마치 발레리나의 스텝과 같이, 혹은 힘차게 혹은 민첩하게 리듬을 타면서 찍어 간다. 上段의 三字를 보면 그런 것을 짐작할 수 있으리라 생각된다. 서로 對하는 二點은 적당한 간격을 두고 서로 呼應하여 緊張될 空間을 만든다. 第二段이 그 좋은 예이다. 같은 二點이라 해도 第三段의 예와 같이 좁게 자그마하게 찍을 때도 있지만, 여유를 두는 것을 잊어서는 안된다. 兩點의 角度나 表情을 서로 달리하면서 아주 멋있게 呼應해 있는 狀態를 잘 보아 주기 바란다. 누구나 처음에는 작게, 後半에 크게 벌려서 맥없는 字形이 되기 쉽다. 第五段째의 文字는 모두가 扇形으로 위에서 벌리고 下半에서 좁히는 게 여유가 있어 안정된 글씨이다. 第六段은 點의 떨어진 狀態와 움직임을 생각하는 예로 들어 보았다. 이런 글씨를 보고 있으면 高峰의 墜石과 같다는 表現이 이해되리라 믿는다.

比	以	八
必	下	六
高	者	而
未	爾	小
善	芒	芝
書	分	止

英　草頭의 부분을 넓게 잡는다。中央部는 약간 緊縮시키고 밑에서 떠받든다。삐침은 이 글씨의 中心。굵게 쓴다。마지막 點은 약간 떼고 空間을 잘 메꾼다。삐침은 붓끝을 말아들여 힘과 彈力感이 있다。

質　上下의 位置 관계가 어렵다。그것을 이어받은 마지막 點은 날카롭고 힘차다。

言

志　心 위를 여유있게 비운다。下半의 三點이라기보다 生物처럼 꿈틀대는 線은 특별히 抑揚을 붙이지 않고, 곁으로는 아무렇지도 않게, 안에 힘이 들어 있다。

言　圓錐를 느끼게 하는 楔形을 잘 파악한다。여기서도 앞에 나온 三字와 마찬가지로 第二點 아래가 넓고, 下部를 작게 오므림으로써 전체적 움

作

작임에 變化를 주고 있다。

作　전혀 접촉치 않는 간단한 點畫이 筆意의 실(糸)로 교묘히 이어져서 훌륭한 통일을 보여주고 있다。

於　傍旁의 간격은 너무 넓어도 안되고 좁아져도 안된다。마지막 점에서 보는 바와 같이 草書의 點은 대개의 경우 그냥 누르지 않고 다음으로 옮겨가는 움직임을 보여주고 있다。

於

英

質

志

34

點의 여러 가지(二)

위의 二段은 삐침과 한쌍으로 돼 있는 점이다. 楷書에서는 美字와 같이 左撇右捺이 거나, 資字처럼 短撇과 點이거나인데, 草書에서는 똑같이 비교적 긴 點으로 쓴다. 똑 같이라고 말은 해도, 잘 比較해 보면 모두 形態나 움직임, 表情이 다르다. 여기에 든 例字는 隨意로 끄집어낸 것인데도 이만한 變化를 보이고 있다는 데에 놀라지 않을 수 없다. 古典作者의 力量이라는 것은 이런 면에서도 잘 發揮돼 있는 것이다. 변화에 관 한 것만을 먼저 썼지만, 일반적으로 말해서 그 左右의 角度나 떡 버티어 선 姿勢는 일 정하여, 실로 기막히게 文字 全體를 안정시키고 있다.

三段은 連續된 三點이다. 第三段은 心의 草體를 모은 것이다. 밑에 오는 心은

草體에선 橫畫 하나로 쓰는 게 보통이지만, 書譜의 경우 三點을 연속된 形態로 써서 心字의 原形을 보여주고 있는 게 많다.

左端의 心字는 그 變化를 실로 멋지게 잘 보여주고 있다. 息慭 二字의 心은 一見하 여 그 단순한 물결 起伏 속에 心의 形態를 잘 表現하고 있다고 생각한다. 第四段은 心 字 이외의 경우이다. 이것들은 작게 急迫해 있지만 그 方向이나 흐름 속에 巧妙한 변 화가 있다. 五段은 縱으로 羅列된 點이다. 특히 아래 點의 末尾가 다같이 躍動해 있다.

第六段은 크게 象徵的으로 찍혀진 點이다. 有字의 點에는, 이 글씨의 重心을 「바로 여기다」 하는 식으로 豪快한 데가 있으며, 素字의 끝點은 意表를 찌른 곳에 찍혀져 있 다. 非字도 點이 表現의 中心이 돼 있다.

契	美	奚
資	貴	貢
慭	息	心
舊	派	所
淪	合	乍
非	素	有

35

代 간단한 三畫으로 이루어져 있기 때문에 도리어 어렵다. 그 角度나 彎曲度, 팽팽하게 퍼진 形狀을 확실히 파악했으면 한다. 붓은 크게 S字形의 曲線을 그린 뒤 확실하게 검을 찍는다. 或 橫畫 다음에 右下쪽으로 斜畫을 긋는다. 楷書와는 筆順이 다르다. 이렇게 上部를 벌리고 緊縮된 字形을 안

代

差

정시키기란 여간 어렵지 않다. 마지막 點으로 옮겨가기 直前의 畫은 탄력있게 오므려서 쓴다. 마지막 點으로 옮겨가는 부분의 空間的 筆意가 느껴지도록 쓴다. 咸 약간 左側으로 기운 것 같지만 떡 버티고 있는 감을 주는 것은, 下牛의 點畫 構造가 확고하기 때문일 것이다. 差 위에서 벌리고 下牛은 작게

俱

或

오므린다. 전체적으로 붓끝에서 輕妙하게 쓴다. 俱 사람인변의 二畫의 각도와 간격에 주의. 具의 運筆法은 差字와 동일하다. 작게 성겼 시간을 들여 천천히 돌리는 게 그 다음을 쉽게 쓸 수 있는 요령일 것이다. 共 重心을 右로 몰고 左下에 空間을 얻은 構造다.

共

咸

箴

威

識

越

戈法

楷行草 三體에서는 右上에서 左下方向으로 긋는 畫이 많고, 그方向의 勢가 강하다.

이것은 오른손으로 글씨를 쓰는 데 그 원인이 있다고 생각된다. 그래서 자연히 그에 對抗하는 그런 筆畫 또는 指向性, 움직임 같은 것이 없으면 均衡이 잘 잡히지 않으며,

또 構造도 약해져 버린다. 파임이나 右下로 향한 點 등은 이 役割을 수행하는 것인데, 여기에 예로 든 戈法과 다음에 예로 드는 소위 連續해서 右下로 展開하는 畫은 이 역할을 가장 잘 수행하고 있다고 생각한다.

戈法이 있는 글씨는 書譜에 의외로 많다. 하지만 이상과 같은 結體에 있어서의 특수한 뜻을 지니고 있으며 또 筆法으로서도 따로 예를 들 필요가 있다고 생각되므로 여기에 그 例字를 모아 보았다. 書譜의 글씨는 일반적으로 옮겨질 때의 그 狀態 때문인지 대체로 약간 縱長이 있는 篆書 같은 畫이 다음의 그 線質의 것이 많다. 그 末尾에서는 대개 자연스럽게 붓을 빼내고 있든가, 가볍게 간추려 다음 畫으로 옮겨가고 있는데, 때로는 上例「威」字와 같이 隸書風으로 힘차게 붓끝을 올려 쳐낸 것도 있다. 寫眞原稿를 정리할 때 깨달은 것인데, 戈法이 있는 글씨는 그 傾斜의 정도를 잡는 게 가장 어렵지 않은가 생각했다. 戈法에 對抗하는 畫, 또는 전체와의 相對的인 角度를 확인해 주기 바란다.

連續的으로 右下로 展開하는 畫

컷으로 보인 与字처럼 點이나 畫을 連續시켜 右下方向으로 展開하는 筆畫은 草書의 경우 상당히 많다. 단독으로 나타나는 与·之·欲字(四十一페이지) 등과 그밖에 天夫 失矢 등, 다시 ㇓나 頁, 또 欠이나 月尤 등, 이와 같이 쓰는 예는 얼마든지 생각난다. 자세히 살펴보면 원래의 形態가 조금씩 틀리듯 모두가 조금씩 틀리지만, 기본적인 붓놀림은 변치 않는다. 그리고 形態上으로는 右下로 상당히 길게 끌어내리고 있으면서 끝부분이 결코 무거워지거나 커지거나 하지 않는 게 특징이다. 또한 四十二페이지에 圖示한 바와 같이 겉으로 보기엔 간단해 봬도 붓끝이 계속적으로 移動하여 움직임과 立體感을 내고 있다. 붓끝이 어디로 통과하느냐든가, 붓의 表裏 같은 것은 설명을 하기 위한 것으로서, 그대로 통과했다 해도 억지로 造作한 것이어서는 아무 뜻이 없다. 자연스런 運筆 가운데 그와 類似한 붓끝 活躍이 있으면 되는 것이다.

1

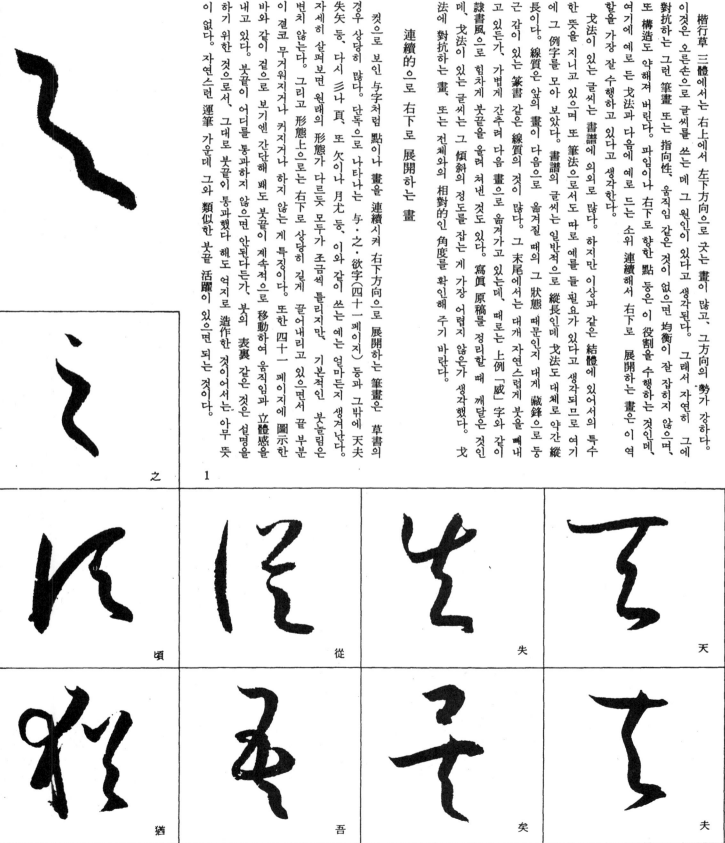

之

頃
從
失
天

猶
吾
矢
夫

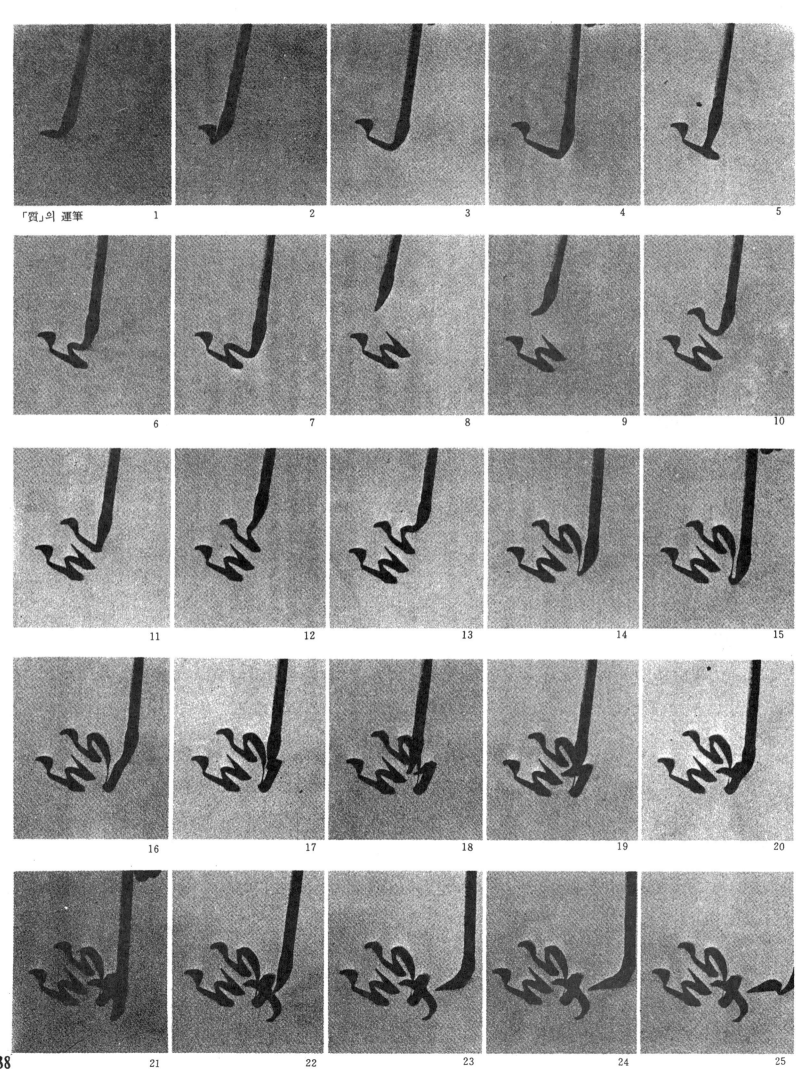

「質」의 運筆

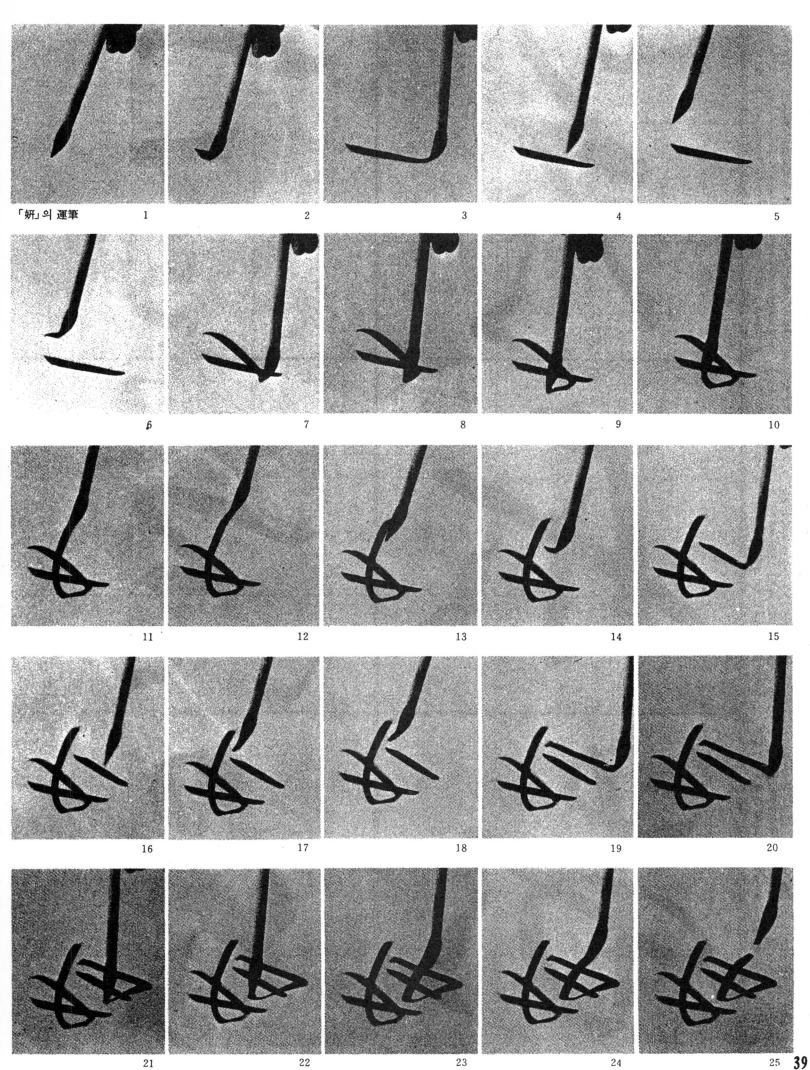

「妍」의 運筆　　　1

2

3

4

5

6

7

8

9

10

11

12

13

14

15

16

17

18

19

20

21

22

23

24

25 **39**

其 真 吳 모두 머리를 넓게 부채 모양으로 만든다. 右下로 전개하는 부분은 되도록 작게 오므린다. 이 부분이 커져 버리면 글씨의 緊縮된 맛이 없어진다. 그 대신 上半은 대담하도록 넓게 만든다. 莫字 頭部의 넓이를 잘 보아두기 바란다. 吳字는 위의 二點이 口의 느낌을 잘 나타내고 있으면, 그것을 받아들인 다음 縱에서 橫으로의 畫으로 吳字의 느낌을 잘 나타내고 있다.

其

答

이 부근의 힘축의 있는 붓의 腕縛을 잘 觀察하기 바란다. 또한 三字가 모두 末尾의 붓이 작으면서도 아주 날카롭게 筆力의 여유를 보여주고 있다. 答 역시 上半을 넓게 한다. 下右의 구불구불한 畫의 위치나 傾斜度로 이 글씨의 안정도가 決定된다. 形 長橫畫의 起筆이 밑에서부터 시작되는 게 어렵다.

莫

形

篆歷과 붓의 經路, 篆管의 傾斜(이 부분에서는 篆管을 세우지 않으면 붓이 당기기가 힘든다)를 생각하고, 필요에 따라 시간을 기다리지 않으면 붓의 부드러운 맛이 나지 않는다. 頓 邊의 左旋回 運筆이 어렵다. 篆管을 세우듯하고, 더우기 낚아올리듯하면서 輕妙하게 돌린다.

頓

吳

40

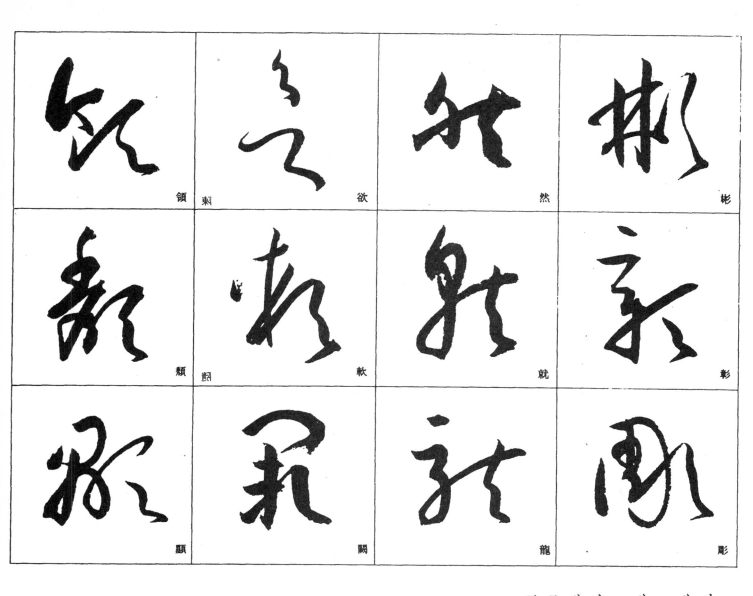

領　剌　欲　然
彬
頼　顳　軟　就
彰
顯　闕　龍
彫

上表는 右下로 展開하는 畵의 예를 보여주고 있는 것

이다。 草書體에서는 닮았지만 楷書에서는 相異한 예로

서도 잘 기억해 두기 바란다。

下表는 右下로 展開하는 畵이라고 할 수는 없지만 그

와 같은 기봉을 가진 글씨의 예이다。

左圖는 붓끝 움직이는 狀態를 濃淡에 의하여 보여준

것。 左端의 예는 붓을 약간 늡혀 꾹꾹 누르기만 했을뿐、

별로 환영할 만한 붓놀림은 아니다。 가끔 이러한 붓놀림

도 효과가 있을지는 몰라도 일반쳐으로 말하면 오른쪽

二者와 같은 붓끝 活躍이 바람직스럽다。

輒　記　敬　故

子 비교적 어깨가 밑으로 처지며, 마지막 끝뻗음이 낮다。그러나 감아돌인 가운데 空白이 좁아지지 않게 한다。指 重點이 재방변에 있는 듯하다。재방변을 약간 크게 확실하게 쓰고, 오른쪽으로 뻗친 팔에 旁이 매어달린 느낌이다。全體는 약간 縱長이지만 邊旁 사이의 空間은 충분히 있다。絶 실

의 귀모양 위로 걷게 내민다。旁도 最終의 橫畫보다 上半이 넓고 下半이 좁다。이 글씨는 여기서 다른 붓놀림이 두번씩이나 되풀이되었으므로 연습하기엔 좋은 재료이다。마지막 붓끝을 빼내는 부분에 주의。手 直角 三角形을 倒立시킨 것처럼 쓴다。中心을 약간 왼쪽으로 크게 내민다。

사변(糸)의 끝부분 轉折은 깊게 겹치고 屈折도 급하지만 解說項에서 설명한 筆壓法이 적절하여 아주 스무드하게 右上으로 進行하고 있다。末畫으로 옮겨가는 부분은 一拍子 사이를 두고 붓을 跳躍시킨다。罕 上半이 매우 넓다。부채 모양의 見本 같은 形態를 취하고 있다。妍 第一, 第二畫은 토끼

子

罕

指

妍

手

絶

42

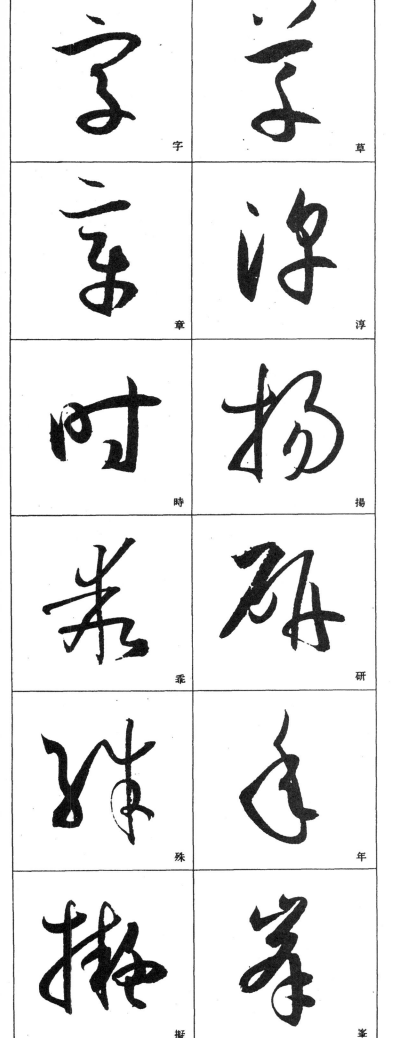

草　字
淳　章
揚　時
研　乖
年　殊
峯　擬

縱畫에서 돌려 껶어 橫畫으로

曲藝飛行의 일종에 「이멜만 턴」이란 것이 있다. 空中旋回 頂點에서 획 反轉하여 水平飛行으로 옮겨간다. 이것은 曲藝 중에서 가장 어려운 것이다.

여기에 예로 든 붓놀림은 形態도 같고 어려운 점에서도 비슷한 데가 있다. 그 하나는 書를 하는 사람의 일반적 버릇 가운데 붓대가 오른쪽 자기 앞으로 기울어져 있는 점이다. 붓은 오른손에 잡고 左側으로부터 붓끝을 보는 이유가 두 가지 있다. 면서 쓰면 아무래도 붓대는 오른쪽 자기 앞으로 기울기가 쉽다. 붓대가 기울어져 있으면 기울어진 方向으로는 붓이 잘 나가지만, 反對 方向으로는 붓끝이 찔리게 되므로 잘 나가지 않는다. 붓대가 오른쪽 자기 앞으로 기울어져 있으면 이 縱畫에서 橫畫으로 옮겨가는 方向은 가장 運筆하기 어려운 方向이 된다. 또 한가지는, 일반적으로 橫畫은 붓끝이 左側을 통과하고, 橫畫은 上側을 통과한다고 지레 짐작하고 있는 점이다. 楷書의 경우는 대개 그렇게 되지만, 草書의 경우는 붓끝이 反對側을 통과하기도 하고 畫을 속을 통과하는 경우도 많다. 그것은 자연 그대로 내맡겨 두면 되지만 楷書風으로 點畫의 表裏에 너무 구애받는 사람은, 여기서 다루는 붓놀림을 여간 거북하게 생각지 않는다. 이상의 두 가지 이유로 가늘게 쓰기가 어려운 것인데, 그 어려움 때문에 初學者들은 붓을 영 거주춤 뜨게 하여 가늘게 써 버리거나 너무 강하게 눌러 筆鋒을 망쳐 버리기도 한다.

그러한 狀態가 되지 않게 잘 쓰기 위해서는, 붓끝은 어느쪽을 向해도 상관 없다고 생각하는 것과, 팔을 크게 움직여 붓대가 이 부분에서는 外廓을 돌게 하는, 말하자면 자기 앞에서 왼쪽으로, 그리고 건너편 쪽으로 기울 정도로 움직여 가는 게 중요하다. 이 부분은 어렵지만 붓끝을 일으켜 탄력을 備蓄하기 위해서는 적당한 붓놀림이라 할 수 있다. 書譜의 글씨는 이 부분을 아주 잘 이용하여 筆鋒에 彈力을 주고 있다. 일반적으로는 약간 가늘게 하여 붓끝이 비틀린 효과로 탄력 있는 붓놀림을 하고 있는데, 때로는 대담하게 붓을 꽉 누르는 경우도 있다. 왼쪽 예로 말한다면 年이라든가 殊, 乖 등의 글씨가 그것이다.

대개 붓놀림의 연습에는 두 가지 단계가 있다. 첫째는 붓놀림을 어떻게 하느냐 하는 단계로서, 예를 들면 붓끝이 아래로 向한다든가 逆으로 붓을 박는다든가 하는 따위이다. 다음은 그 方法과 方向을 어느 정도로 向하느냐 하는 것이다. 逆筆로 말할 때, 逆으로 붓을 박는 것은 누구나 할 수 있다. 그러나 그것을 적당히 살려 붓이 破綻하지 않는 範圍內에서 그 효과를 충분히 낸다는 것은 어렵다. 말하자면 첫째는 方法이라든가 方向이며, 둘째는 限界이다. 첫째 것은 요령을 이해하면 비교적 쉽지만 둘째 것은 限界를 알고 잘 다루는 일은 상당한 기간 동안 경험과 연습을 필요로 한다. 여기서 취급하고 있는 붓놀림도 그 좋은 예다. 例字를 보고 충분한 연습을 쌓아주기

43

雷　間

安　而

則　前

間 上半을 아주 넓게, 또 왼쪽으로 空間을 안는 듯이 한다。 끝의 日字는 힘차게 그러나 너무 커지지 않게 한다。 第二畫의 起筆은 뚜렷이 稜角이 나와 있어 印象的이다。 而 第一, 第二畫 사이는 저도 모르게 막혀 버리기 쉬운데, 충분한 여유를 둔다。 第二畫 末端 方向은 왼쪽을 향하고

있다。 이렇게 하지 않으면 좁아진다。 前 단숨에 빙글빙글 돌리면서 써 버린다。 붓끝이 어느 쪽을 향하고 있나 하는 따위에 神經을 쓸 필요가 없다。 붓의 反應만으로 쓴다는 기분이 重要하다。 圕 間과 安처럼 頭部를 넓게 한다。 安 여러 方向의 畫을

다。 또 비우(雨) 머리의 右側에 여유를 둘 일이다。 바구니의 대오리처럼 잘 交錯시키고 있다。 그 상태가 過不足이 없고, 또한 변화가 있다。 則 이것도 일반적으로는 마지막 畫을 너무 커지기 쉽다。 느 편이냐 하면 上半을 크게 하고 下半을 작게 잡을 일이다。

44

右旋回의 붓놀림(一)

草書體에는 이 페이지 이하에서 취급하는 右旋回의 붓놀림이 실로 많다. 楷書나 行書에서는 橫畫에서 縱畫으로 옮겨가는 畫이 그것이며, 또 단순한 橫畫이 速寫와 省略化에 의하여 右旋回의 필획이 된다.

이 붓놀림은 前項의 縱畫에서 橫畫으로 옮겨가는 경우처럼 右旋回의 붓놀림이 실로 어려운 것은 아니다. 다만 그 大小를 불문하고 넓은 空間을 안듯 둥글게 쓸 것과, 힘차게 그러면서 輕快함이 느껴지도록 쓰는 것이 중요하다. 넓게 둥글게 쓴다는 것은 形態上의 문제이므로 연습할 때 글씨를 잘 보면 되지만, 힘차게 輕快하게 쓴다는 것은 여러 가지 문제를 내포하고 있다. 힘찬 線은 결코 굵게 붓을 눌러 쓰기만 해서 되는 게 아니다. 우리들이 힘을 느끼는 것은 그 點畫이 충분히 彈力을 비축한 붓으로 상당한 속력으로써 종이와의 摩擦 抵抗을 이겨가며 쓰여진 경우이다. 輕快함은 단순히 가볍기만 해서도 안되며 힘이 뒷받침되어 있지 않으면 안된다. 彈力은 起筆이나 轉折에서 筆鋒을 頓挫시킴으로써 생겨나는데, 붓의 進行 方向이 변한 경우에도 생겨난다. 붓이 종이 위에 내려져 어느 곳으로든 움직이기 시작했을 때, 그 운동의 支點은 붓대의 延長 方向, 즉 붓의 腹部 부분이며, 붓끝은 종이와의 摩擦로써 붓의 進行 方向과 反對 方向으로 가려고 한다. 그러므로 붓의 進行 方向이 바뀌면 붓끝은 도리어 종이에 대한 抵抗이 강해진다. 지금 橫畫을 긋는다고 하

자. 그러면 붓이 進行함에 따라 붓끝은 왼쪽으로 향해지게 된다. 붓끝이 충분히 왼쪽으로 향했을 때, 아래쪽으로 이 畫을 구부리면 그 轉折 부분에서는 붓끝이 비틀려 抵抗이 강해지고 붓의 彈力이 생긴다. 右旋回의 붓은 자연스럽게 쓰여 가면 이 畫는 대로 써 가면 안 이와 같은 過程이 서서히 작용하여 충분히 힘찬 글씨가 되는 것인데, 일반적으로는 이 부분에서의 붓끝의 抵抗을 서서히 붓을 뒤집어 돌려친다든지 가늘게 도피하려 한다. 이것은 前項의 붓놀림의 경우와 마찬가지로든지 가늘게 써서 抵抗으로부터 도피하려 한다. 이것은 前項의 붓놀림의 경우와 마찬가지로 올바른 書法이 아니다.

향한 筆鋒을 그대로 눌러 힘을 빼지 않고 쓰는 요령은 右페이지 而字의 右肩, 左의 問 字의 右肩을 보면 알 수 있다고 생각한다. 그런데 이 畫의 끝 部分인데, 右旋回의 安字나 則字를 보면 末端까지 힘이 들어 있어 헐거운 데가 없다. 그러므로 右페이지의 安字나 則字를 보면 末端에 가까운 부분을 굵게 쓰고 싶게 되는 법인데, 실제로는 결코 굵어 지지 않고 있다. 말하자면 그 힘찬 느낌 때문에, 굵기라든가 무게의 中心을 밑에다 두고 싶고 싶어지는 법이지만, 重心은 그렇게 밑으로 처져 있지 않다. 이런 점은 顔眞卿 書의 아름다움이란 것은 技巧的으로 보면 언제나 이와 같은 二律背反的이라 할까, 字形이나 點畫이 밑이 퍼져 있는 것처럼 보이면서 실제는 重心이 상당히 높다는 것과 마찬가지이다.

서로 모순되는 두 성격을 아울러 지니고 있다는 것을 뼈대로 하고 있는 게 많다.

閑 問 可 如 姿 雲

宗 向 謝 對 要 親

乃 第一畫을 약간 왼쪽으로 부풀게 하여 向勢의 構造를 보여준다。第一畫
의 頭部 위가 넓게 비어 있는데、이것이 전체 비어지지 않고 붙어버리는 수
가 없다。第二畫의 起筆은 左下쪽에서 左上쪽으로 逆으로 찔러 울리고 있다。
이것은、書譜의 特徵으로서 看過해서는 아니된다。
劣 少의 空闊함과 힘의

乃

面

密度가 잘 대조되어 이루어진 글씨。圓 큰입구변(口)은 널직하게、가운데
員은、周圍에 닿지 않게 조심한다。큰입구변의 아래 부분은 대조적인 모양이
되어도 안되며 서로가 너무 엇갈려도 좋지 않다。面 주먹 떡을 살짝 눌러
는 듯한 형태와 움직임을 느낀다。움직임을 느끼는 것은、第一、第二畫이 원

劣

用

쪽으로 몰려 있고、回의 내부가 약간 오른쪽에 몰리고 終畫이 길게 나와 있
기 때문일 것이다。用 전체를 둥글게 내부에 여유를 두고서 쓴다。為 모
가지를 움츠린 모습이 되지 않게 시원스레 삐친다。또 그 장소를 잘 생각
하게 찍는다。마지막 點은 크게 대답
하게 찍는다。

圓

為

右旋回의 붓놀림(二)

右旋回의 붓놀림의 요령은 앞에서 썼으므로 더 덧붙일 것은 별로 없다. 여기서는 筆鋒의 方向을 중심으로 하여 圖示해 보았다. 上의 경우는 급하게 구부러지면서 붓의 抵抗도 강하다. 구부러진 다음 部分은 거의 逆으로 밀고 나가고 있는 것 같다. 下의 경우는 비교적 날센하게 구부러져 있어 抵抗은 별로 없는 듯하다. 이러한 때는 너무 천천히 運筆하면 힘이 없고 무거워 져버린다. 그래서 되도록 筆勢를 주면서 쓰지 않으면 안된다. 우리들은 붓끝의 頓挫와 筆速의 兩面을 충분히 고려하지 않으면 안된다.

楕圓形의 構造

여기는 붓놀림에 대해 설명하고 있는 부분인데, 마침 적당한 例字가 있으므로 字形의 特徵을 적어 보겠다. 여기에 든 例字, 가령 에운담변의 글자나, 用字, 乃字, 多字 등 어느 것을 들어 보아도 전체적으로 둥글며 약간 縱長이다. 둥글면서 소위 向勢로 되어 있는 것은 붓을 둥글게 圓을 그리듯 계속 써나가는 당연하다 하겠지만, 十七帖 같은 直線的인 筆畫을 연결시킨 것에 비하면 이 書譜는 아주 둥글둥글하다 할 수 있다. 直線的인 것은 書譜의 글씨가 둥글둥글하다 하여 엄격함을 잊어서는 안된다. 文字에는 처음부터 타고난 形態가 있으며, 草書는 그 모습이 動態여서 일정치 않다고는 하지만, 書譜의 結體는 일반적으로 휘칠한 느낌이 들 정도로 키가 크다. 이것은 역시 歐陽詢이나 虞世南의 楷書에서 볼 수 있듯이 唐代의 일반적 傾向이 아닐까. 이게 草書는 그 모습이 일정치 않다고 했지만, 같은 點畫이라도 그 文字의 前後左右의 관계로 굵게 쓰기도 하고 가늘게 쓰기도 한다. 例字의 南은 가늘게 쓰지만 언제나 이렇게 가늘게만 쓰지 않는다. 또한 右페이지의 用字와 左의 周字는 같은 構造로 되어 있으나, 用字의 第二畫은 가늘며 周字는 비교적 대담하게 굵게 써서 이 畫을 강조하고 있다. 이것은 모두가 전체를 바라보고 그 변화와 抑揚을 생각한 끝에 취해진 결과인 것이다. 마치 繪畫의 明暗 遠近과 같다고나 할까.

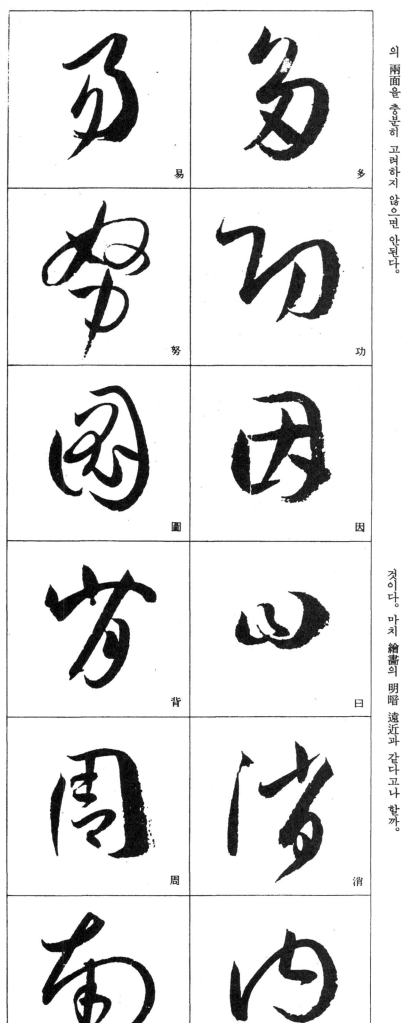

多

易

功

努

因

圖

日

背

消

周

內

南

得

專

첩

官

且

焉

得 약간 縱長이다. 첫 印象부터 밑이 너무 붙지지 않게 조심한다. 第一, 第二畫의 두 橫畫은 오른쪽이 벌어져 있다. 즉 第一畫은 水平에 가까우며 그리고 밑이 부풀어 오른 형태로 쒸어져 있다. 이 때문에 이 부근에 여유

가 생긴다. 이 두 畫이 오른쪽이 좁아는 형태가 되면 느낌이 아주 갑갑해진다. 專 第一畫의 아래와 마지막 點 위가 넓다. 橫畫이 많이 있을 경우 그 간격을 고르게 쓰는 것도 좋지만 이렇게 넓은 곳을 만들어 他를 壓縮시키는 것도 중요한 技法이다. 習 點畫이 모두 이어져 있기 때문에 羽의 左右와

白의 관계를 잘 정비하는 게 어렵다. 이 글씨를 통해 右旋回의 연속을 연습하면 좋다. 官 약간 中心이 오른쪽으로 몰린 字形은 그 槪形을 미리 머리에 넣고 있으면 쓰기가 쉬워진다. 且 갈아들인 붓이 橫畫으로 옮겨가는 리드미칼한 運筆에 주의.

48

特	寸	將
傳	章	尋
獨	明	雁
智	旨	晉
自	伯	潛
但	丹	臂

右旋回를 다시 감아들인다

여기서는 앞에서 취급한 右旋回의 붓을 다시 감아들이는 경우를 들어본다. 앞에서,

右旋回의 붓은 그 終末部分에서는 輕快함과 힘을 갖지 않으면 안된다고 썼는데, 이것

은 붓의 彈力의 여유를 남기고 있다는 것이며, 보는 느낌으로 말한다면 餘韻을 남기고

있다는 것이다. 여유란 것을 좀더 구체적으로 말한다면 그대로 계속 써나갈 수 있는

붓의 狀態를 가리켜 말한다. 그와 같은 狀態가 아니면 다시 한번 감아들이는 것도 어

렵다. 書譜의 감아들임은 날카로우면서 작고, 게다가 공들여 감아들이고 있다. 이와

같은 작은 붓놀림에서는, 붓끝이 어느쪽을 향하느냐 하는 데에는 구애치 말고, 붓의

反應을 留意하면서 헐거워지지 않도록 돌릴 일이다. 이것이 잘되면 餘韻이 남게 된다.

대개 書의 終末部分의 좋고 나쁨은 실로 붓놀림의 終末 部分을 보면 알 수 있는데, 書譜에서 감아들인

붓놀림의 終末部分은 실로 精彩가 있고, 생생하다.

이런 形態가 되는 草體는, 楷書로 말하면 寸이라든가 日에 많은데, 書譜의 경우, 감

아들이고 나서 다시 다음 方向으로 향하고 있는 것과, 크게 點을 찍어 終止符 같은

껌으로 한 것들이 있다. 後者는 어느 쪽이냐 하면 隸意를 지닌 붓놀림으로, 예를 들면

左의 晉字 같이 감아들이고 나서 찍은 點이 크고 날카롭다. 그리고 반드시 右下 쪽에

날카로운 붓끝을 보인다. 이와 같은 붓놀림은 탄력 있고 가늘게 감아들인 경우와 對照

的이어서, 멋진 콘트라스트를 보여 전체적으로 변화를 주고 있다.

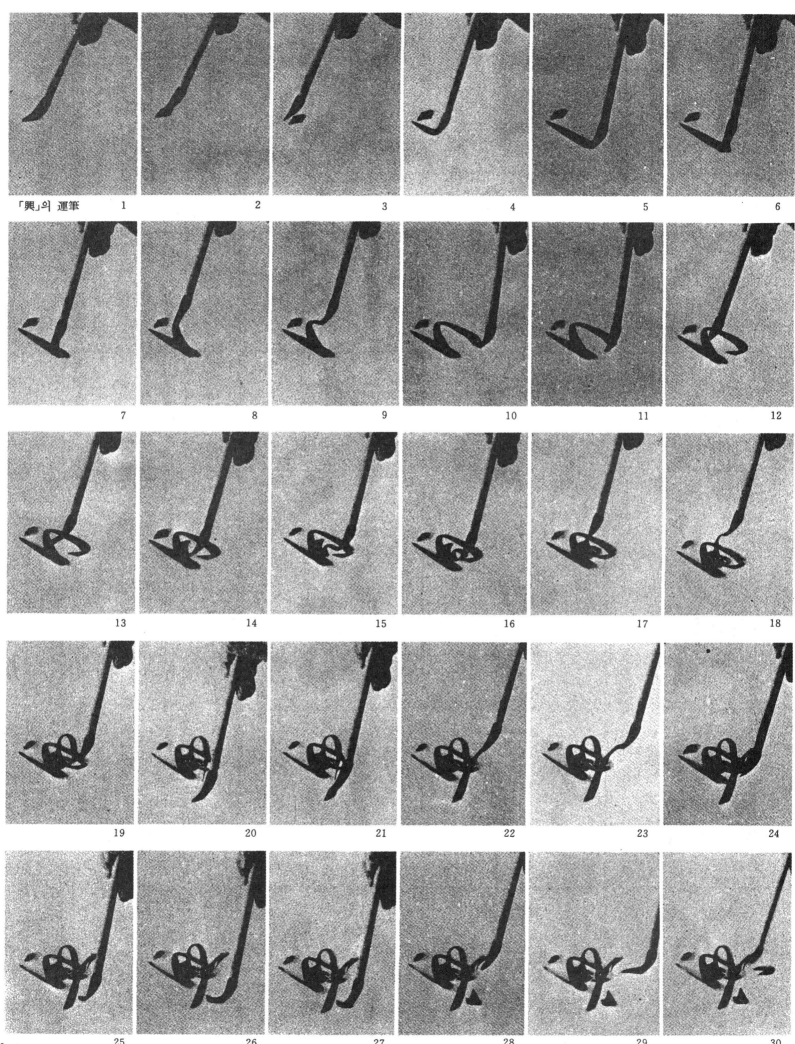

「興」의 運筆　1　2　3　4　5　6
7　8　9　10　11　12
13　14　15　16　17　18
19　20　21　22　23　24
25　26　27　28　29　30

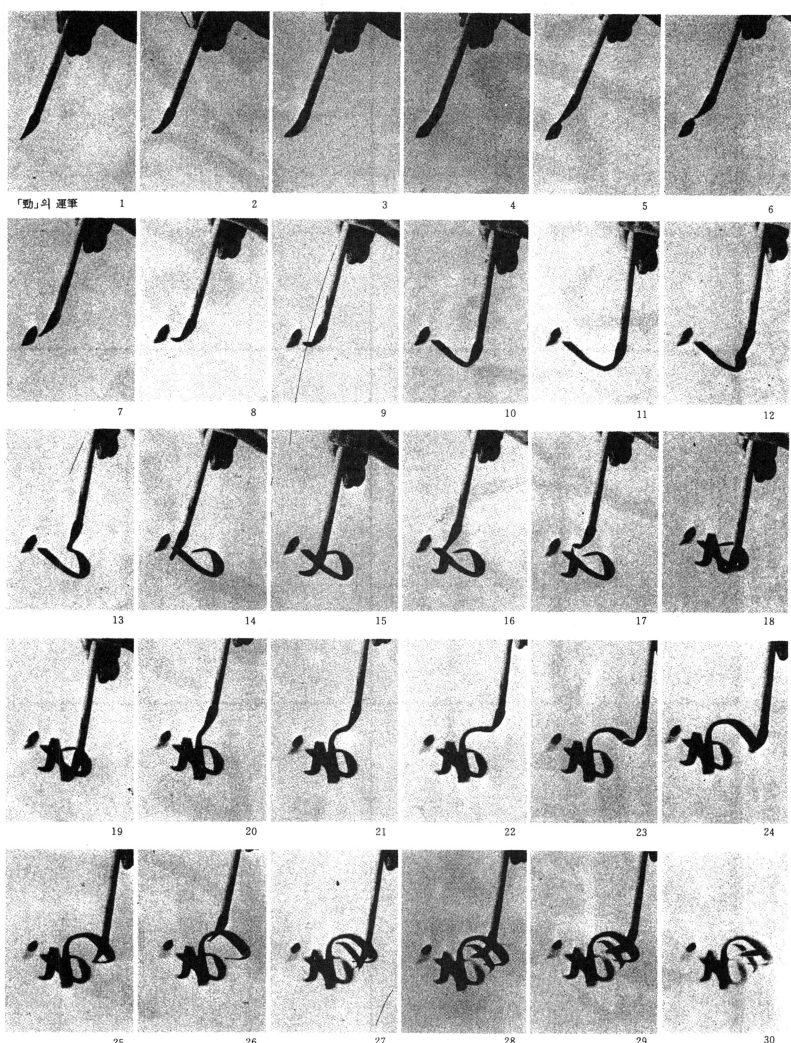

「勁」의 運筆　　1

2

3

4

5

6

7

8

9

10

11

12

13

14

15

16

17

18

19

20

21

22

23

24

25

26

27

28

29

30

51

曾

會 예에 따라 위의 두 點을 아주 넓게 쓴다. 아래 日은 작게 마무린다.
若 中間의 왼쪽 空白이 아주 넓다. 마지막 부분은 맥없이 처지지 않도록 쓸 것.
故 이것도 첫 十字를 크게 쓴다. 右半은 너무 떨어지지 않게.

察

察 이 글씨의 ケ은 붓놀림으로서는 右半이 特殊하여 쓰기가 어렵다. 이 部分은 比較的 緊縮시켜 놓고 아래 示에서 다시 벌려놓고 있다. 특히 마지막 點은 멀리 떨어지게 찍을 것.

帶

帶 가느다란 붓으로 빙빙 돌려가며 써 놓고 있다. 이상한 모양으로 축축

若

興

興 약간 특수한 흐름으로서, 與字가 극히 간단한 形態가 되는 것과 대조 적이다. 마지막 두 점의 받침을 힘있게 한다.

故 되지 않게 조심한다.

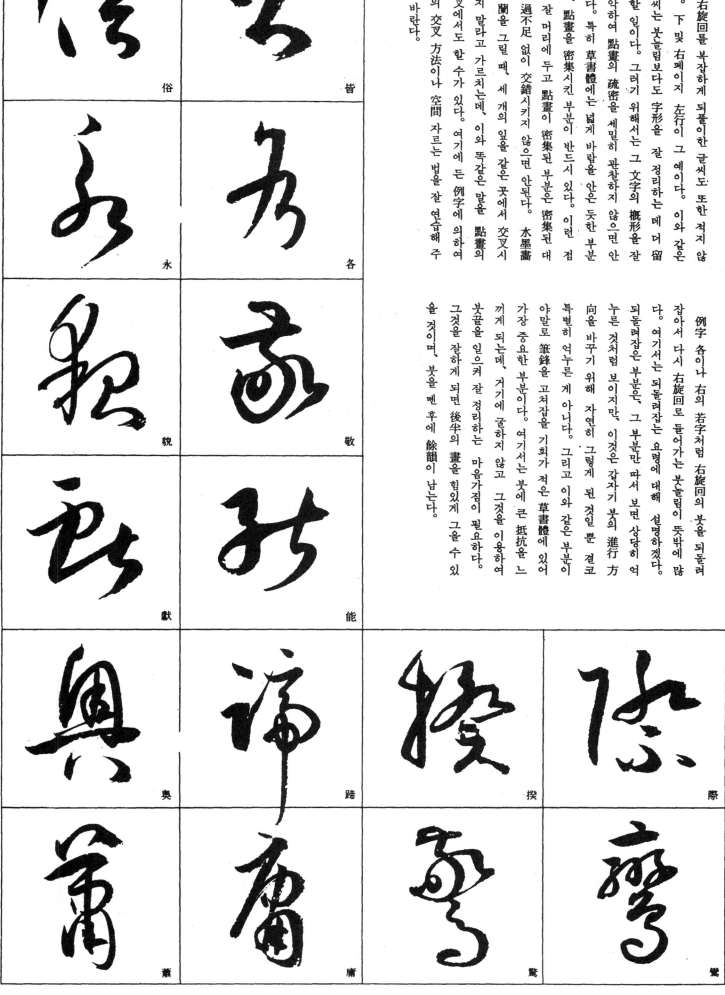

(俗) (皆)

(永) (各)

(貌) (敬)

(獻) (能)

(奧) (踏) (揆) (際)

(蕭) (庸) (驚) (繁)

右旋回를 복잡하게 되풀이한다

다. 下 및 右페이지 左行이 그 例이다. 이와 같은 글씨는 붓돌림보다도 字形을 잘 정리하는 데 더 留意할 일이다. 그러기 위해서는 그 文字의 槪形을 잘 파악하여 點畫의 疏密을 세밀히 관찰하지 않으면 안 된다. 특히 草書體에는 넓게 바람을 안은 듯한 부분과, 點畫을 密集시킨 부분이 반드시 있다. 이런 점을 잘 머리에 두고 點畫이 密集된 대로 過不足 없이 交錯시키지 않으면 안 된다. 水墨畫의 蘭을 그릴 때, 세 개의 잎을 같은 곳에서 交叉시키지 말라고 가르치는데, 이와 똑같은 말을 點畫의 交叉에서도 할 수가 있다. 여기에 든 例字에 의하여 線의 交叉 方法이나 空間 자르는 법을 잘 연습해 주기 바란다.

되돌려잡아 右旋回를 되풀이한다

例字 各이나 右의 若字처럼 右旋回의 붓을 되돌려 잡아서 다시 右旋回로 들어가는 붓돌림이 뜻밖에 많다. 여기서는 다시 되돌려잡는 요령에 대해 설명하겠다. 되돌려잡은 부분은, 그 부분만 따서 보면 상당히 억누른 것처럼 보이지만, 이것은 갑자기 붓의 進行 方向을 바꾸기 위해 자연히 그렇게 된 것일 뿐 결코 특별히 억누른 게 아니다. 그리고 이와 같은 부분이야말로 筆鋒을 고쳐잡을 기회가 적은 草書體에 있어 가장 중요한 부분이다. 여기서는 붓에 큰 抵抗을 느끼게 되는데, 거기에 굴하지 않고 그것을 이용하여 붓끝을 일으켜 잘 정리하는 마음가짐이 필요하다. 그것을 잘하게 되면 後半의 畫을 힘있게 그을 수 있을 것이며, 붓을 멘 후에 餘韻이 남는다.

區 匠 同一한 構造의 글씨인데 區는 딱딱한 느낌이고 다른 한쪽 匠은 부드러운 느낌이다. 區는 붓을 부분적으로 꺾어서 쓸 수도 있지만 匠은 단 숨에 이어서 쓰며, 더구나 부드러운 맛을 내야 하므로 이쪽이 더 어렵다고 생각한다.

見 左의 해첩에서 쓴 것처럼 끝 두 畫의 構成이 어렵다. 花 槪形과 斜畫의 角度, 橫畫서부터 위 아래의 比率 등을 잘 보아 두지 않으면 字形을 잡기 어렵다. 旣 마치 사람이 달려가고 있는 듯한 形態로 보인다. 筆勢와 渴筆을 살려

生動하는 느낌으로 만들 일이다. 究 이 글씨도 旣字와 마찬가지로 잘 緊縮돼 있다. 但, 穴이나 九의 線으로 구분 지어진 세 부분이 특히 좁은 데가 없도록 조심할 것.

花

區

既

匠

究

見

54

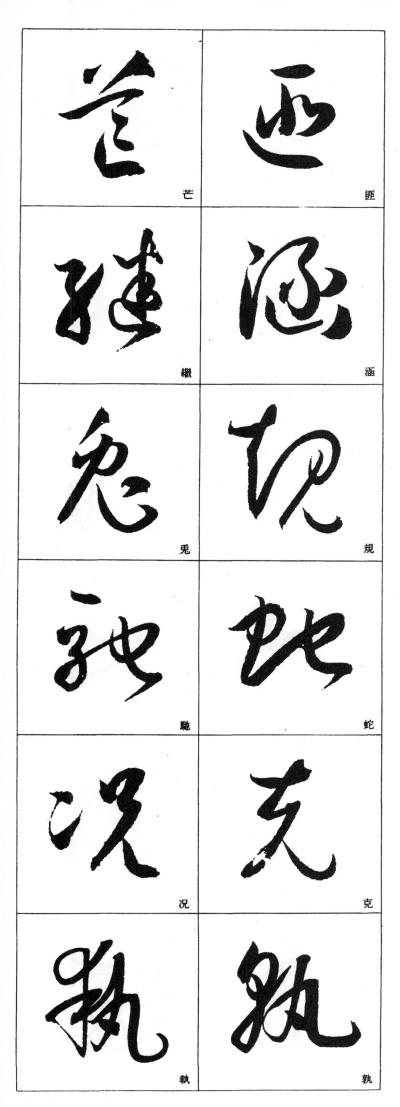

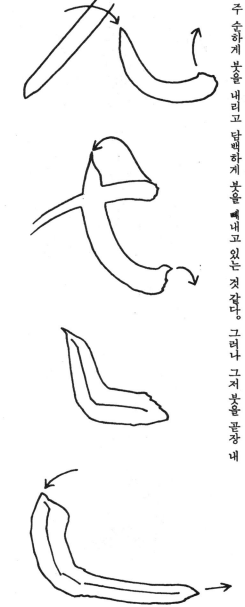

여기에 든 左旋回의 畫은, 右旋回만큼 많지 않으므로 아무래도 친숙해지기가 힘들다. 그 위에 오른손으로 쓴다는 것을 생각할 때 당연히 圓滑하게 되지 않으므로 붓놀림으로서는 가장 어려운 畫이라 생각한다.

이 畫은 線의 팽팽함과 方向이라든가, 彎曲度가 중요하다. 線의 팽팽함은 붓의 당기는 힘과 速度에 의해서 생기는 것인데, 당기는 힘은 起筆에서 붓끝을 약간 頓挫시킴으로써 살릴 수 있지만, 書譜에서는 右의 區字 末畫과 같은 경우를 제외하고 대개는 아주 순하게 붓을 내리고 담백하게 붓을 빼내고 있는 것인 것 같다. 그러나 그저 붓을 곧장 내

리고 있는 것이 아니고, 左라든가 右에서 가져온 것을 그 方向의 勢를 남긴 느낌으로 내려놓고 있는 것 같다. 左圖 上의 二者는 見, 花에서, 下는 區字에서 따온 것인데 화살표에 의하여 붓의 進行해온 方向을 나타냈다. 이 가운데 下의 區字 末畫은 상당히 강하게 부딪고 있지만 上의 二者는 그 부딪침이 가볍다. 그 대신 筆勢를 살려 단숨에 붓을 물고, 붓의 彈力을 충분히 남기면서 붓을 빼내고 있다. 그 결과 畫의 末尾에는 화살표의 方向의 붓자국(튀어 오름)이 남아, 이것으로 餘韻을 내고 있다. 區字의 경우, 또는 그 위의 그림(이것은 左의 例字 況字에서 따왔다)과 같은 경우는 단숨에 쓰는 게 아니라 마디(節)를 만들어 楷書처럼 써놓고 있다. 이러한 여러가지 적절한 使用法도 書譜의 특징의 하나이다.

다음에 右페이지 究字나 例字 最下段의 執, 執字 같이 위로 치쳐 올리거나, 例字의 蛇, 馳와 같이 左下쪽으로 계속한 것이 있다. 하지만 이러한 경우, 特別히 어떻게 생각할 필요는 없다. 치쳐올릴 것은 그대로 치쳐올리고 삐쳐내릴 것은 그대로 삐쳐내리면 된다. 일부러 마디를 만들어 누르면 도리어 붓이 破綻한다.

乚의 경우는 右側에 무엇이든 써넣게 되므로, 그 彎曲度를 깊게 할 필요가 있다. 또한 見이나 兎 같은 경우는 왼쪽이 삐쳐 畫과 한쌍을 이루고 있으므로 이 畫의 처음 部分의 方向과 왼쪽삐침의 方向이 直角이 되도록 한다. 그렇게 하는 것이 構造上 安定感이 있다.

匪　芒
涵　繼
規　兎
蛇　馳
克　況
執　執

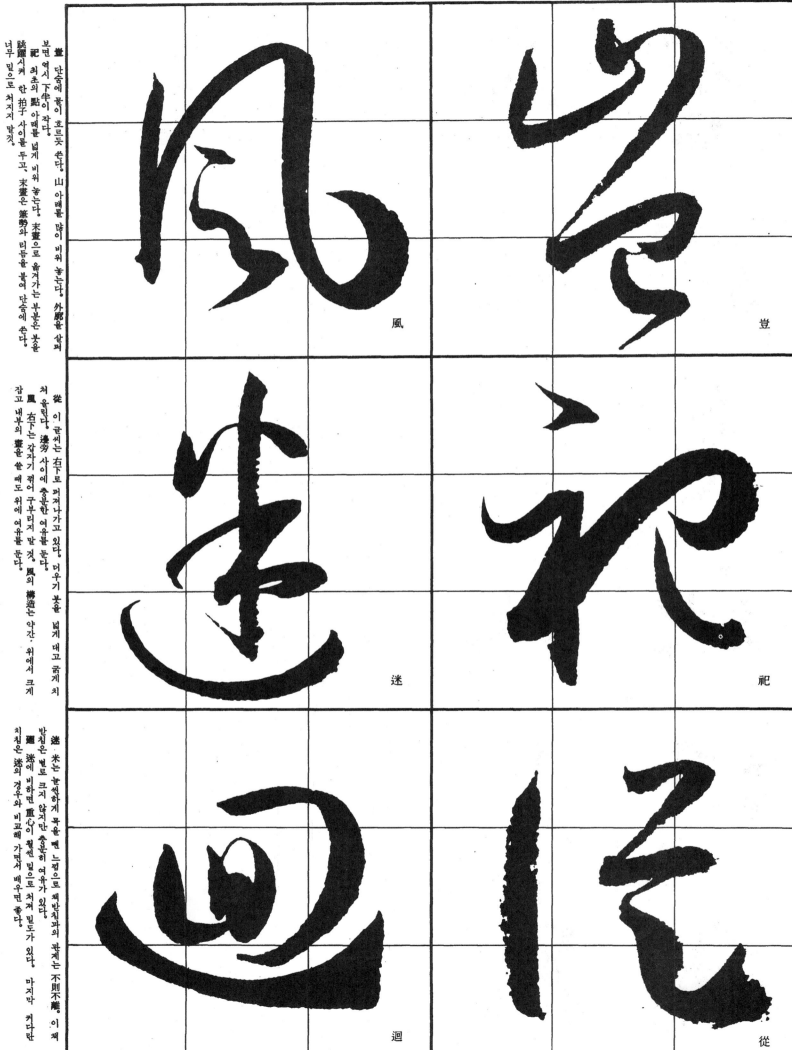

붓 단숨에 먹이 흐르듯 쓴다. 山 아래를 많이 비워 놓는다. 外廓을 살펴 보면 역시 下半이 작다. 末畫으로 옮겨가는 부분은 붓을 跳躍시켜 한 拍子 사이를 두고, 末畫은 筆勢와 리듬을 붙여 단숨에 쓴다. 祀 최초의 點 아래를 넓게 비워 놓는다. 너무 밑으로 처지지 말것.

風

豈

從 이 글씨는 右下로 퍼져나가고 있다. 더우기 붓을 넓게 대고 굵게 치 처 올린다. 邊旁 사이에 충분한 여유를 둔다. 風 右下는 갑자기 꺾어 구부리지 말 것. 風의 構造는 약간. 위에서 크게 잡고 내부의 畫을 쓸 때도 위에 여유를 둔다.

迷

祀

迷 米는 날씬하게 획을 편 느낌으로 책받침과의 관계는 不則不離이 책 받침은 별로 크지 않지만 충분히 여유가 있다. 迴 迷에 비하면 重心이 훨씬 밑으로 처져 밑도가 있다. 처침은 迷의 경우와 비교해 가면서 배우면 좋다. 마지막 커다란

迴

從

56

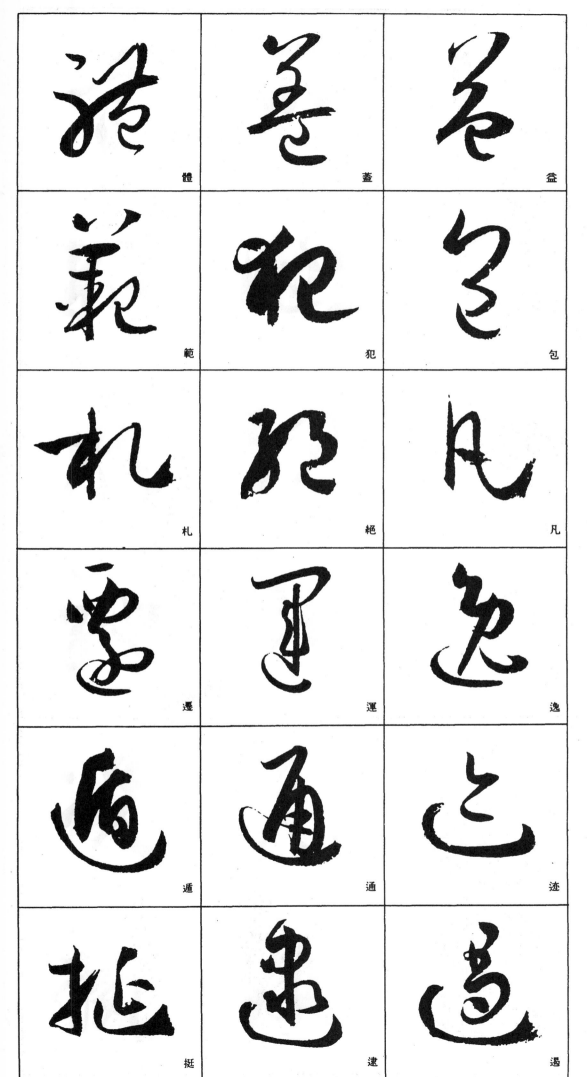

左旋回의 붓놀림(二)

ㅌ 여기서는 皿의 末畫과 己의 類, 그리고 책받침과 또하나 隸意를 지닌 畫을 모아 보았다. 皿의 末畫은 대개 작고, 또 작은 대로 잘 정돈되도록 쓰는데, 起筆部分에서 S字形으로 붓을에 걸려오는 붓놀림이 어렵다. 다음은 第二段의 己의 경우는 앞에서 다룬 것들과 별로 다르지 않다. 다음은 第三段의 隸意가 많은 경우로서, 상당히 대담하게 붓을 대어 隸書의 波磔처럼 크게 치켜올리고 있다. 이와 같은 붓놀림은 章草의 遺意이겠지만 완성된 流麗한 獨草體인 書譜로서는 특이한 붓놀림이라 할 수 있다. 그러나 이런

붓놀림이 있음으로써 全體의 變化度가 높아지고 있는 것은 사실이다. 책받침은 이와 같은 隸意를 지닌 것이 많다. 그중에는 第四段의 例처럼 조그맣게 마무리해 놓은 것도 있으나 대부분 下二段의 例처럼 크게 대담하게 쓰고 있다. 그리고 이런 것이 古意에 넘쳐 흐른다고 한다면, 十七帖 등의 책받침이 대개 자그마하게 簡潔하게 쓰여져 있는데 비하여 커다란 特徵이라 할 것이며, 하나의 문제를 제출하고 있다고도 할 수 있다. 책받침 첫 部分의 걸침이 힘들 때는 下띦, 右端의 例처럼 아래로 끌어내린 곳에서 일단 붓을 다시 잡고 運筆하는 수도 있다.

57

注 漫旁 사이의 간격을 잘 보아둘 것. 아주 넓게 잡고 있는데, 서로 호응해 있어서 따로따로 떨어진 느낌은 주지 않는다.
畫 예에 따라 頭部는 제 법다. 그에 對應하듯 下半身을 가늘게, 그리고 密度 있는 것으로 만들고 있다.

理 이 글씨도 漫旁이 연속돼 있으면서 아주 여유가 있다. 이것은 里의 下半을 省略하면서 가늘고 길게 마무리짓고 있기 때문이다.
互 이 생동하는 線의 흐름을 잘 본받을 일이다. 나긋나긋하면서 결이 가는 붓의 움직임을 배울 일.

宮 아래 두 개의 口는 떠올리는 듯한 리듬을 주어 全體的으로 流動感을 주고 있다. 갈머리와 두 개의 口와의 相互 간격의 미묘한 차이에 주의.
擅 산뜻하게 쓴 재방법의 第一, 第二畫이 더욱 상쾌하다. 漫旁의 높이에 주의. 또한 간격도 충분히 잡을 것.

注

重

理

互

宮

擅

58

班
班
璟

童
童
曜

里
坐

任
星
星

右旋回에서 橫畫으로

右페이지 第一行 및 위의 例字에 의하여 보인 이 붓놀림은 草書에 많이 나오는 것이므로 여기에서 例로 들었지만, 내용은 별로 새로운 것이 아니다. 다만 붓이 작으마하게 回轉하므로 붓끝에 가해지는 抵抗이 部分에 따라 여러 가지로 변화한다. 그러므로 거기에 屈服하여 붓을 건성으로 띄워 버리지 않도록, 또 너무 눌러서 筆鋒이 흩어지지 않도록 주의한다.

리드미칼한 運筆

草書가 曲線으로 이루어져 있는 것은 그것이 省略體로 速寫라는 목적을 지니고 있기 때문이다. 相反된 方向의 線을 계속적으로 쓸 때는 앞의 線의 方向이 다음 線에 影響하고, 앞의 線의 終末에서 다음 線으로 옮길 준비를 하므로 자연히 曲線이 되지 않을 수가 없다. 그리고 彈力과 開閉自在의 毛筆로 쓸 때는 더욱 抑揚이 가해진다.

書라는 것은 사실상 그와 같은 運筆에 마음의 움직임을 의탁하는 것이므로, 우리들은 어떤 식으로 運筆하느냐, 하는 문제에 깊은 관심을 두지 않으면 안된다. 書譜 중에서 右페이지 第二行과 下表에서 보인 글씨는 水平面에서 時計錘와 같은 리드미칼한 運動을 보여주고 있을 뿐만 아니라, 筆壓에도 리듬이 있어, 때로 단단히 종이에 깊이 파고드는가 하면 다음 순간 紙面을 떠나 跳躍하는 등 垂直面에서도 運動에 리듬이 있다고 생각한다.

이것을 書 表現의 문제로 생각해 본다면 草書는 역시 움직임이 먼저이며, 形態는 그 다음에 자연히 생겨나는 것이란 느낌을 깊게 한다. 이 講座에서는 구체적으로 쓸 때의 움직임이라든가 속도라든가 리듬을 보일 수가 없으므로 결국은 그와 같은 것을 제외한 설명이 돼 버린다. 讀者는 速度 問題에 충분한 관심을 갖고 되도록이면 우수한 선배의 실제 쓰는 光景을 직접 보고서 터득할 것을 바라고 싶다.

置
容

宜
埴

至
並

工
立

有 첫 橫畫 아래를 크게 비워 놓는다. 畫은 차츰 右下쪽으로 전개한다. 이렇게 하는 것이 左下 쪽으로의 指向性이나 움직임을 낼 수 있다. 常 이 글씨도 逆三角形으로 만들고 있다. 위의 三點을 넓게 잡는 것은 물론이지만, 마지막 點으로 옮겨가기 直前의 畫은 작으면서도 단단히 空間을 안는다.

命 最初 縱畫에서 橫으로 옮겨가는 部分은 後退하는 꺾어치기 붓놀림이다. 가운데 一은 짧고, 下部는 붓의 旋轉線이나 여유있는 가운데에서도 緊縮된 느낌이 있는 것을 배운다. 玉 三橫畫과 縱畫은 각각 그 彎曲의 方向이 모두 다르다. 마지막 點은 당당하게 크게 찍고 있다.

哀 畫을 흠뻑 配置한 느낌인데, 그것들이 이어진 것처럼 보이는 것은 筆意의 脈絡 때문이다. 賦 橫畫에서 縱畫으로 구부러지는 部分은 꺾어치기로 돼 있다. 어딘지 모르게 아주 넓게 잡히는 글씨다. 좀 오므려서 쓸 것.

玉

哀

賦

有

常

命

朔	相
胡	卿
邯	淸

左右旋回에서 點을 찍는다

點은 畵만큼 形態의 변화가 없지만, 字形 構成上의 役割은 크다. 點은 高峰의 隆石과 같다는 말과 같이, 그 重量感과 躍動感이 중요하다. 草書의 경우는 楷書처럼 천천히 三折하는 그런 식으로 찍지 않고 단숨에 찍어 버린다. 마치 매(鷹)가 먹이를 노리듯 높은 곳에서 쏜살같이 내려와 찍는다. 上空에서 몸을 날려 쏜살같이 내려와 먹이를 채자마자 날아 오르는 것은 좋지 않다. 하지만 일정한 方向에서 내려와 같은 方向으로 재빨리 다른 方向으로 날아 오르는 것은 좋지 않다. 여기에 든 例字의 點 찍는 법을 보면, 點을 찍기 전에 붓이 進行해온 方向과 찍고 나서 붓이 나간 方向이 아주 보기 좋게 그려져 있다. 적어도 이러한 點이 아니면 生動해 있다고 할 수 없다. 어디가 머리이고 어디가 꼬리인 줄도 모른다. 이런 點은 못쓴다. 지금, 點은 高空에서 내려온 듯 찍는다고 했는데, 여기서는 앞의 畵과 連續돼 있으므로 그렇게 한 拍子 붓을 들어올릴 수는 없다. 그러나 아무리 線은 연속돼 있다 해도 點을 찍기 전에 한 拍子 사이를 두고 리듬을 맞추면서 찍고 있다. 點만을 보면 그 主된 方向을 알 수 있지만, 그 方向과 붓이 들어온 方向, 나간 方向이 모두 다른 것이다. 主된 方向만을 보고 써서는 좋지 않으므로, 세 方向을 모두 아울러 보고 그대로 민첩하게 運筆을 해야만 글씨에 힘이 들어가는 것이다.

飛	老	公	云
雅	雄	會	本
濃	裒	融	矩

果 字形으로서는 그다지 어려운 글씨가 아니다。다만 縱畫을 먼저 쓰는 관계로 그 길이를 잘 계산해 놓지 않으면 나중에 답답해지거나 너무 길어질 염려가 있다。또한 中央의 橫畫과 최종의 斜畫은, 붓끝이 아래 또는 아래 근처를 지나간다。卒 果와 거의 같다。다만 이 卒이 약간 畫이 굵다。來字 形도 線도 일반적으로 가늘고 第三畫의 머리는 특히 날카롭다。이상에다 家

家

果

를 더하여, 이 四字 중에서 最終畫의 내리꽂음 傾向이 가장 강하다。家 앞의 三字가 右上쪽에서 붓을 넣고 있는데 대해 이 第一筆은 밑에서 찌르는 듯한 形狀으로 쓰고 있다。이것은 붓끝에 날카로운 彈力을 지니게 하는 방법인데、이 彈力을 살려 빙빙 돌려서 단숨에 쓰고 있다。따라서 線에 둥그

雖

卒

런 맛과 強韌한 맛이 나와 있다。雖 이러한 글씨에도 부채 모양 위를 벌려 놓고 있다。마지막 點은 특별히 크고 인상적이다。勁 처음 쓰는 사람에겐 筆順이 어렵다。마지막 橫畫 다음에 「 ㄴ모양의 畫을 쓴다。이 글씨도 마지막 點에 힘을 준다。

勁

來

62

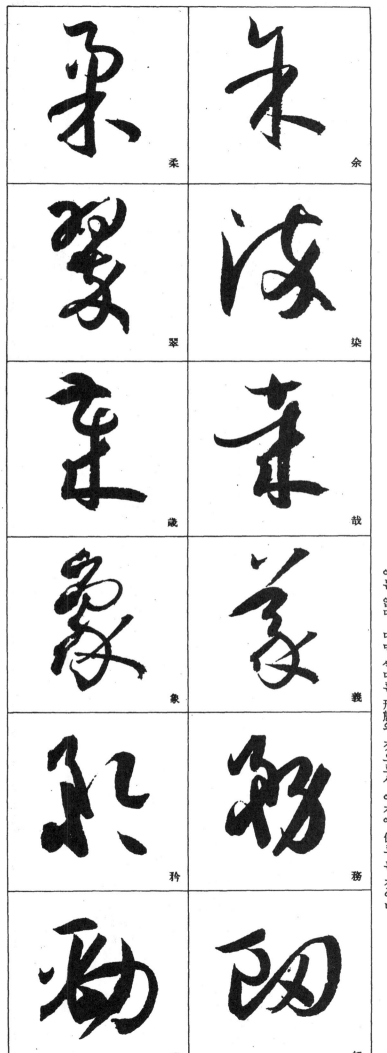

柔	余
翠	染
歲	哉
象	義
矜	務
勉	勖

中心과 左右畫의 構成

斜畫은 이미 다루었지만, 그것을 한 組로 하여, 中心이 되는 畫과의 관계에서, 結體法의 練習도 아울러 배웠으면 한다.

木字의 경우, 行書와 草書에 있어서는 縱畫 등 中心이 되는 畫을 약간 오른쪽에 물어서 쓴다. 이것은 마치 直立 不動의 사람이 半身만을 가리는 방법이다. 左의 書譜는 中心인 木字에 대해 말해 보면 縱畫은 생기는 느낌이 되어, 전체적인 構造가 훨씬 動的이 된다. 여기에 든 例字(右페이지 끝의 두 字와 左表 下二段은 제외)를 보아도 모두가 그렇게 돼 있다는 것을 알 수 있으리라 생각한다. 그리고 縱畫이나 그와 비슷한 것들이 오른쪽에 물려 있다는 것은 그 文字의 中心을 이루

는 主部가 오른쪽에 물려 있다는 것이며, 縱畫에 附隨된 左撇右捺도 오른쪽에 몰리게 되지고, 但, 左右의 삐침과 파임은 왼쪽 삐침에 대해 오른쪽 파임이 한층 더 水平에 가까와지고, 그 交叉點이 縱畫에다 斜畫을 付置할 때는 그 斜畫의 넓이의 느낌이 많이 다르다. 木字의 第三畫처럼 縱畫을 오른쪽으로 붙어 나와 있다. 어쨌든 이와 같은 形態를 갖추는 것인데, 쓸 때에는, 먼저 쓴 畫에 의하여 만들어진 空間을 차례로 거침없이 써나가기 위해서는 상당한 수련이 필요하다.

左表 第一段은 木字와 마찬가지로 縱畫에 단순한 左右斜畫을 配置시킨 경우이다. 第二段은 中心이 되는 것이 縱畫이 아니고, 구부러진 畫이다. 第三段은 左의 斜畫이 두 段으로 나누어져 있는 경우나, 左側에서 그어지는 右斜畫을 配置할 때, 그 始點이 낮기 때문에 水平에 가까운 形態가 된다. 다음 第四段의 例字에 의하면 終末의 畫은 양쪽이 모두 오른쪽으로 길게 내밀려 있다. 이 두 字는 한층 복잡한 경우로서, 엉뚱한 곳에서 交叉되지 않도록 주의해야 한다.

特殊한 方向과 움직임의 붓놀림

以上, 形態를 잡는 方法에도 더러 언급했지만, 書體의 主要한 붓놀림에 대해 설명하고, 그 例와 練習 본보기 글씨를 例로 들어 草書體의 글씨를 보여 왔다. 그러나 草書의 붓놀림을 다 網羅한 것은 물론, 아니다. 그래서 書譜 중에서 좀 색다른 方向의 움직임을 하지 않으면 안될 글씨를 아래 二段에 揭載했다. 모두가 좀 까다로운 글씨지만, 붓을 똑바로 세우고 그대로 써나가면 方向이 어느 쪽이건 또 어떻게 꾸부러지건 큰 차이는 없다. 다만 색다른 形態의 것으로서 여기에 예로 든 것이다.

略

林

歸

魚

慮

兼

林 縱畫 두 개 다음에 이어지는 橫畫이 아주 길다. 그것과 左右의 斜畫이 실로 명쾌하게 交叉하고 있다. 末尾의 붓자국은 節筆로 인한 것이다.
魚 最初의 斜畫이 떨어져 크게 눈에 띈다. 부분 감을 주면서 산뜻하게 때낸 최후의 橫畫도 멋지다.

兼 最初의 二點은 넓게 中央部의 內部, 橫畫과 두 개의 縱畫은 실로 신중하게 空間을 等分하고 있다.
略 田이 主部이고 各은 附屬品처럼 보인다. 田에서 各으로 옮겨가는 畫의 起筆은 아주 날카롭고 크다. 各의 끝 부분은 작게 마무리한다.

歸 邊에서 旁으로 옮겨가는 畫은 붓이 逆으로 나가 강한 저항을 받는 것 같지만 거기에 굴치 않고 계속 밀고 나간다. 밑이 퍼지는 形狀이지만 너무 퍼지게 해서도 안된다.
慮 전체를 三角形으로. 모든 畫이 실로 상쾌하고 명확한 붓놀림이다.

明快한 交叉

漢字는 各種 點畫을 짜맞추거나 이어 맞춤으로써 이루어져 있다. 그러므로 자연히 各處에서 點畫이 交叉한다. 그러나 편의상 線이란 말을 곧잘 사용하는데 文字를 形成하고 있는 것은 點畫이며 線은 아니다. 線은 方向과 길이를 보여줄 뿐이지만 點畫에는 그 굵기가 있으며, 예를 들면 하나의 橫畫을 들어보더라도 그 上邊과 下邊의 線은 彎曲度도 方向도 다르다. 그리고 그것과는 별도로 그 畫의 主된 方向性이 있고 거기에 起收筆이라는 力點이 가되므로 그 성격은 실로 복잡하다. 點畫의 指向性이나 힘의 配分에 따라 그 點畫이 차지하는 字座가 달라진다. 엄밀히 말하면 그러한 것을 포함하여 點畫이 合理的으로 짜맞추어지지 않으면 안되므로 여기에 구애를 하기 시작하면 點畫 交叉는 여간 어려워지지 않는 것이다.

그런데 書譜의 點畫 交叉는 매우 明快하여 力學的으로

보아도 合理的이며 힘찬 느낌을 주고 있다고 생각한다. 여기에는 十字로 交叉된 點畫을 가진 글씨를 모아 보았는데 모두가 直角, 또는 그에 가까운 角度로 交叉되도록 노력하고 있는 것 같다. 例를 들면 上段의 井字 같은 것은 草書답지 않은 튼튼한 構造로 돼 있다. 이것은 매우 중요한 점이다. 이렇게 交叉함으로써 安定感과 밝은 느낌을 낼 수가 있다.

直角으로 交叉시킨다 해도 草書는 線自體가 曲線이며, 縱畫과 斜畫에서는 直角으로 할 수는 없다. 또 下右의 두 글씨처럼 복잡한 交叉의 경우는 간단히 설명할 수 없지만, 어쨌든 明快하게 交叉시키는 게 중요하다고 생각한다. 요는 붓 지나간 자리를 明確하게 뒤밟아갈 수 있게 쓰는 게 좋다. 우리들은 書譜의 點畫 交叉法을 잘 觀察함으로써 그것을 다른 경우에도 응용할 수 있었으면 한다.

知 第二畫 右側으로 안은 空間은 크지만 終末에 제속된 두 點으로 단단
히 緊縮시키지 않으면 마무리가 잘 안될 것이다.
二 上下 二畫 사이를 생각보다 좀 넓게 잡는 게 좋다.
心 三點의 左右 간격 비율은, 一, 二點 사이는 좁고 二, 三點 사이는 넓

之

知

다. 第一點은 가장 높고 다음은 第三點이며 第二點이 가장 낮다.
之 세 개의 畫의 각도와 길이에 주의. 末尾 下左로 향한 붓의 움직임에
도 신경을 쓸 필요가 있다.
而 第二畫의 삐침 방향은 결코 위로 향하지 않도록. 아래 第二點 右側에

而

二

커다란 空間을 가질 것.
宜 리드미칼한 運筆을 節筆이 잘 도와주고 있다고 생각한다.

宜

心

66

節筆

節筆이 어떠한 것이냐, 하는 것은 卷頭에서 설명했다. 여기서는 설령 그것이 접혀진 종이 자국이나 뒤에 줄쳐진 종이 자국에 의한 우연한 所産이라 하더라도 筆者는 그것을 計算에 넣고 쓰고 있다는 생각에 立脚하여 表現上의 문제로서 다루고 싶다.

書譜에 節筆이 없는 게 좋은가 있는 게 좋은가, 이것은 個人的 趣向의 문제라 생각한다. 그러나 그것을 쓴 本人은 그것을 미리 알고 쓰고 있으므로 역시 表現上의 커다란 特徵일 것이다. 上下 一直線으로 나란히 줄지어 서 있는 것은 여기선 생각지 않아도 된다. 運筆의 리듬을 긴축시키는 手段으로서 아주 有效하다고 생각한다. 그리고 이것은 특히 접힌 자국을 내서 쓰지 않더라도, 잠시 붓만 대는 것으로 누구나 할 수 있는 技法이라 생각한다.

草書

實恐

私爲

巨石

託是知偏工易就

紙墨相發四合也

節筆이 뚜렷하게 나와 있는 부분에서 따왔다. 약간 극단적으로 나와 있지만 미끈하게 빠진 것보다 이쪽이 더 재미있다고 생각한다. 각 글씨에 나오는 節筆을 배워서 運筆에 抑揚 붙이는 法을 배우기 바란다. 太 第一畫은 약간 오른쪽 아래로 처지는 감이 있다. 第三畫은 그보다 더 처지고, 點 위

의 여유가 중요하다. 師 邊의 縱畫은 節筆의 원인인 종이 접힌 자국에 의해 굵고 直截的인 것이 되고 말았다. 그러한 邊에 따라 旁도 모나게 쓰고 있다. 箴 비교적 가늘고 긴 글씨다. 直線的인 線에 섞여 마지막 왼쪽 삐침이 힘찬 曲線을 그리고 있는게 인상적이다. 告 힘차고 충실한 畫이 늘어있

는 線이다. 橫畫을 왼쪽으로 길게 끌어 움직임을 내고 있다. 誓 약간 가는 線으로 통일하고 있다. 中心에 여유를 두고 있는데 전체적으로는 縱長이다. 文 마지막 오른쪽 파임을 길게.

告

太

誓

師

文

箴

이 페이지에서는 原本의 節筆이 깨끗이 잘 나와 있는 부분을 땄다. 破損이 좀 많은

부분이지만 原本을 통해서도 직접 배워주길 바란다.

…之態未觀其姸。窺井之談已聞其醜。縱欲塘突羲獻。巫岡

鍾·張。安能掩當年之目杜將─來之口。慕習之輩。尤宜愼諸。至

有未悟淹留。偏追勁疾。不能迅速。翻効遲重。夫勁速者。超…

距

改

互

阻

安

使

距 邊旁의 여유있는 느낌은 그 알맞은 간격뿐 아니라 運筆의 經路와 速度에 크게 관계가 있다. 최후의 點을 날카롭게 빼내고 있다.
阻 邊旁間의 여유에 대해서는 距와 마찬가지. 최후의 橫畫에서 약간 비스듬히 붓을 풀어내는 것만으로 이 글씨는 안정된다.

互 꺾어치기 부분을 지나 右旋回의 臺으로 옮겨가는 徹妙하고도 柔軟한 붓놀림에 주의.
改 最終畫, 너구리의 꼬리처럼 죽 찌르듯 크게 쓴다.

安 右上角의 꺾어치기와 左下의 꺾어치기가 對照的.
使 가늘지만 느슨하지 않게 붓을 돌린다.

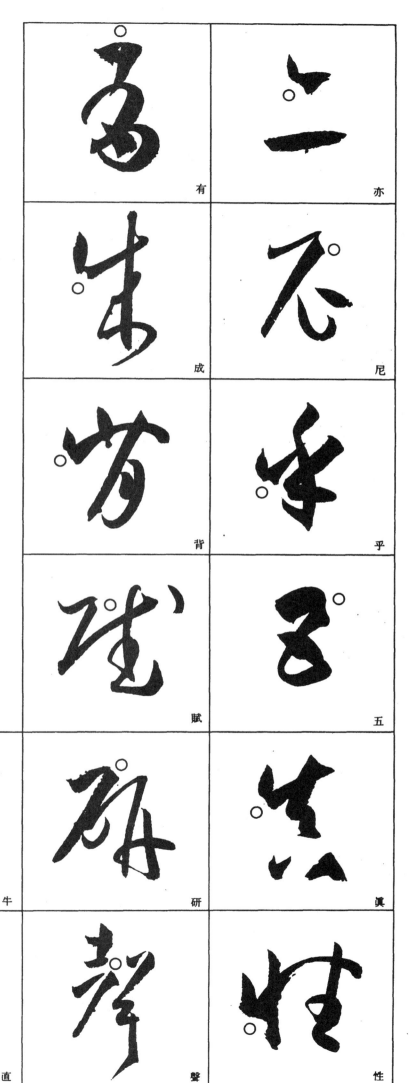

꺾어치기

轉折 부분에서 일단 붓을 떼고 새로 쳐낸 듯한 붓놀림을 卷頭에서 설명한 바와 같이 斷筆이라 한다. 이 붓놀림은 너무 노골적으로 하면 좋지 않다. 자세히 보아서 알아볼 정도면 좋을 것 같다. 그래서 나는 斷筆이라는 과장된 말을 쓰지 않고 「꺾어치기」란 말을 쓰고 있다. 書譜에는 꺾어치기의 붓놀림이 아주 많다. 그러나 그것은 앞 畫의 末尾와 접쳐서 行하여지고 있으므로 별로 눈에 띄지 않는다. 그러나 이때문에 매끄럽고 流麗한 線에 엄격한 맛이 가미돼 있는 것은 사실이다. 草書는 曲線을 계속해서 쓰게 되므로 나긋나긋해지기가 쉽다. 그것을 긴축시키기 위해 가끔 銳利한 稜角이 필요하다. 그러한 점에서 이 꺾어치기는 매우 주용한 것이다.

여기에는 그 꺾어치기가 밖에 나타나 十七帖과 비슷할 정도로 확실한 것만을 취급했다. 그 중에는 左上에서 보인 아주 똑똑한 꺾어치기도 있지만, 右페이지의 使字, 下二段 左二列의 例와 같이 부드러운 꺾어치기도 있다. 일반적으로 가느다란 畫일 때는 부드럽게 꺾어치고 굵은 畫일 때는 확실하게 꺾어치고 있는 듯하다. 이 技法을 응용한다면 草書의 運筆이 節度 있는 것이 된다.

71

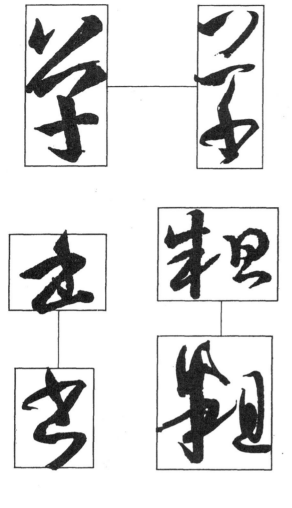

書譜의 字形

書의 技法에 結體法이란 것이 있어, 點畫을 構成하는 原則을 보여주고 있다. 그것들은 統一과 變化, 두 가지로 정리할 수가 있다. 그러나 이것은 一般的 法則이며, 字形의 特徵까지를 規定 짓는 것은 아니다. 字形을 어떠한 形態와 構造로 하느냐 하는 것은 筆者의 自由이며, 그 自由 속에 書藝術이 태어나는 것이다. 그러므로 어떤 作品의 字形을 一般論으로 하여 논할 수는 없다. 書譜의 字形이 어떠한가 하는 것은 다른 作品과 비교함으로써 浮上해 오는 것이다.

書譜의 字形에 대해서는 지금까지 여러번 언급해 왔으므로 左에 十七帖과의 비교를 들어본다. 위의 한 組는 오른쪽이 書譜이고 왼쪽이 十七帖이다. 書譜 쪽은 草字이며 十七帖은 單子이다. 서로 다른 글씨이지만 形態가 비슷해서 여기에 例로 들었다. 물론 粗字와 書字의 形態 比較이다. 이렇게 비교해 보면 書譜 쪽이 키가 크다. 글씨의 形態는 여러 가지이므로 橫幅보다 높이가 긴 形態도 있고 그 반대의 것도 있다. 글씨의 例를 들면 月과 四字는 그 縱橫의 比率이 反對로 되는 形態이고 書譜 쪽에서 여기에 타고난 形態 比較이다. 十七帖은 약간 몸매가 있고 書譜 쪽은 키가 크다. 그것은 當然한 일이지만 일반적으로 같은 글씨를 比較하면 十七帖은 약간 몸매가 있고 書譜 쪽은 키가 크다. 羲之 時代의 書와 初唐의 書는 楷書에 있어서도 마찬가지 특징을 지니고 있다.

書譜의 章法

章法이란 것은 일반적으로 말하면 여러가지 뜻을 지니지만, 書의 경우는 글씨를 나열하는 범을 말한다. 그리고 그 內容은 大小, 潤渴, 肥瘦, 字間行間, 行의 羅列狀態, 行頭行尾의 處理 등으로 나눌 수가 있다.

書譜는 이러한 점에서 특별한 메가 있다고는 생각치 않는다. 그만큼 自然스럽게 보이지만, 자세히 보면 역시 보통 아닌 面이 많이 있다.

大小

本書를 編輯함에 있어 카아드 作成과 寫眞 擴大 등 여러 가지 作業을 했는데, 글씨를 모을 때 같은 比率로 擴大한 것이 자주 크기가 달라서, 보기좋게 하기 위해 서 여간 잔손이 가지 않았다. 그리고 書譜의 글씨는 이렇게까지 大小가 있는가 놀랐던 것이다. 左의 一페이지를 보더라도 當, 無, 希, 庸, 輒 등은 크지만, 커질 듯한 筆, 適 등은 작게 써놓고 있다. 이것은 전혀 臨機의 措置로서 언제나 늘 그런 것은 아니다. 경우에 따라 크고 작아져서 全體로서의 變化를 주고 있다.

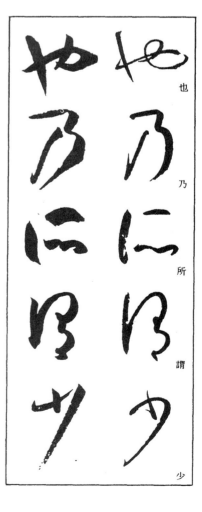

潤渴

潤渴은 상당히 많지만 소위 번진 부분은 없다. 그러나 墨量이 충분한 곳이 있어 훌륭한 대조를 이루고 있다는 것을 看過해서는 안된다.

肥瘦

書譜가 二種의 線을 잘 이용하고 있다는 것은 지금까지도 여러번 言及했다. 書譜의 경우는 단순히 肥瘦라는 문제가 아니고 質的으로 다른 것이다. 左의 圖示로만 그치기로 한다. 右側은 이미 言及했으므로 여기서는 圖示로만 그치기로 한다. 右側은

行의 狀態

書譜의 行이 羅列된 모양은 상당히 비스듬하게 기운 메가 있다. 圖版을 내기 위해 구분을 지어 놓은 곳도 多少 前後의 行이 아무래도 걸리게 된다. 그래서 行頭마다 變化가 있다. 書譜의 行頭는, 하는수없이 마구 써나간 狀態가 잘 나타나 있다고 생각한다. 그리고 行尾 쪽에는 그 變化가 크게 나타나 있어 아주 훌륭하다고 생각한다. 사실은 左의 圖版도 그러한 見地에서 선택한 部分이다.

字間·行間

字間은 그다지 촘촘하지 않지만 行間은 그다지 修正을 加한 것 같다. 書譜는 이 行間의 密度가 높다. 行의 傾斜는 강하게 주고 있다. 이것은 書譜 自體의 산뜻한 面이라는 意識이 강한 線이다. 書譜는 이 兩者를 잘 展開하여 變化를 주고 있다.

行頭行尾

흔히 作品의 巧拙은 行尾 處理를 보면 안다고 한다. 가지런히 보이면서 가지런하지 않은 게 좋은 것이다. 書譜의 行頭를 보면 대체로 가지런해 보이지만, 자세히 보면 行頭마다 變化가 있다. 그리고 行尾 쪽은 그 變化가 크게 나타나 있어 아주 훌륭하다고 생각한다. 사실은 左의 圖版도 그러한 見地에서 선택한 部分이다. 널따란 餘裕를 가지고 커다란 交, 風, 輒字 등을 쓰고 있는가 하면, 아주 좁은 場所에 蒙 (잘못하여 義字로 쓰고 있다)이나 言字를 교묘히 써넣고 있다.

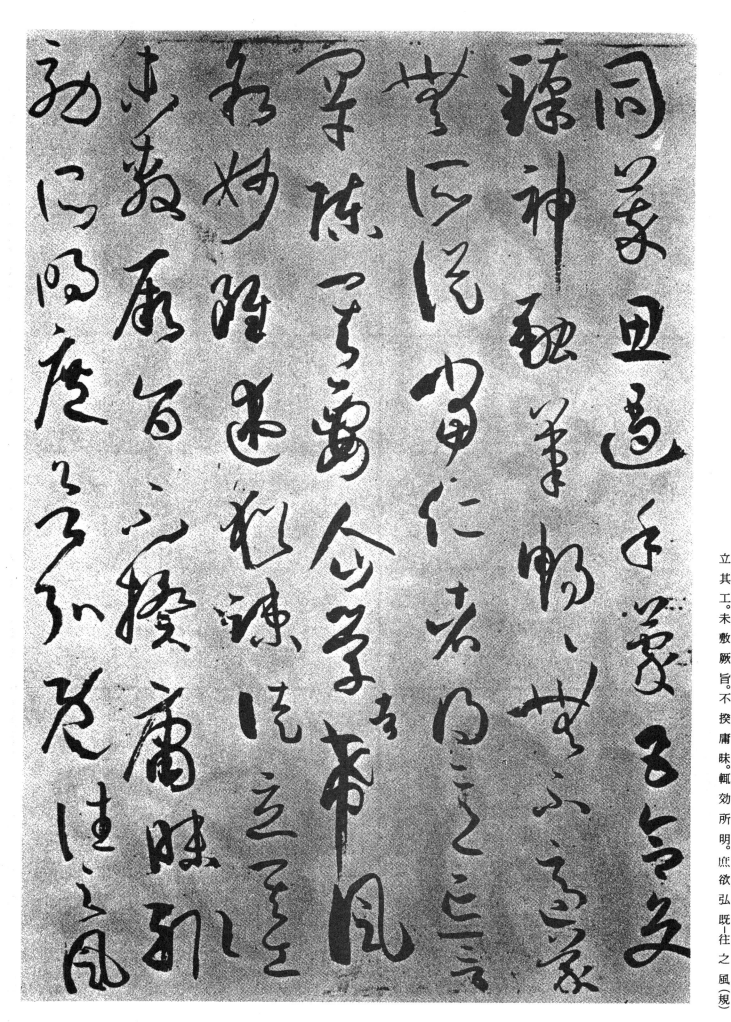

……同萃。思遏手蒙。五合交臻。神融筆暢。暢無不適。蒙無所從。
當仁者。得意忘言。罕陳其要。企學者。希風叙妙。雖述猶疏。徒
立其工。未敷厥旨。不揆庸昧。輒効所明。庶欲弘既往之風(規)

73

神融筆暢 (마음의 응어리가 녹아 넋이 신원스레 풀린다)
神 이러한 縱畫은 書譜의 特徵이다. 소위 이것이 懸針이라는 것이리라.
示의 第三畫이 약간 縱畫에 가까운 것도 特徵이다.

融 邊의 左半에 密度가 닮은 곳(굵고 힘찬 線)을 集中하고, 虫은 右下로
가볍게 펼치고 있다.
箑 부채 모양의 典型的인 모습.

暢 이 글씨도 邊에 重點이 있는 것 같다. 日字 모양으로 감아올린 申.
勿속의 두 畫 등 的確, 均等하게 만든다.

神

筆

融

暢

人書俱老 (사람도 書도 함께 老境에 들다) 人書와 俱老가 그 굵기를 바꾸어놓고 있다. 俱의 사람인변 第一劃을 대담하게 세우고 그 대신 縱劃은 오른쪽에 붙여 쓴다. 老의 長橫劃은 아주 깊게 박혀 있다.

心閑手敏 (마음이 한가롭고 손이 민첩하게 잘 움직인다는 뜻) 閑은 第一 畫의 밑을 크게 비워 놓는다. 木의 縱畫 길이는 아래쪽이 특히 짧다. 二點은 넓게 찍는다. 敏은 隸意가 있는 筆壓이 그 효력을 잘 나타낸 筆致로 굵게 稜角을 살리며 쓴다.

和而不同 (君子는 남과 잘 협조하지만 附和雷同치 않는다는 孔子의 말) 和而 두 글씨는 아주 매끄럽게 조화있게 씌어져 있다. 不同의 不은 原本에서는 消失돼 있어서 다른 곳에서 따왔다. 이 두 글씨는 약간 굵고, 點畫은 이어져 있지 않지만 脈絡을 잊어서는 아니된다.

筆路가 명쾌하고 붓길이

書譜의 佳言名句를 모은다

漢字의 象徵性은 최근 새로운 가치를 인정받고 있다고 한다. 四字라든가 五字, 七字로 깊고 넓은 뜻을 巧妙히, 더우기 端的으로 表現하는 능력은 拔群이다.

이것은 中國 사람들의 전통적인 文才에 의한 것일 터지만, 첫째로는 漢字 자체의 성격이라 생각한다.

書譜는 읽기 힘든 글이지만 佳言 名句가 나와 있다. 지금까지 書法을 중심으로 하고 글을 무시해 왔으므로 여기서부터는 하나로 정리된 말을 모아 提供코자 한다. 書法的인 해설을 줄인 것은 지금까지 설명해 온 곳을 참고로 한다면 충분하리라 생각하기 때문이다. 독자는 말의 뜻을 깊이 음미함과 동시에 書의 연습도 아울러 해주었으면 한다. 그리고 어디엔가 쓰면 書作品이 된다는 말이다.

書表現이, 쓰여져 있는 말의 내용과 직접 관계를 갖는다고는 생각치 않지만 書家 文學의 演奏者란 뜻을 밝히고 있다. 말과 書의 문제는 오늘의 書를 생각하는 데 있어 가장 중요한 포인트이다. 그러한 점도 포함하여 차후의 부분을 배워주기 바란다.

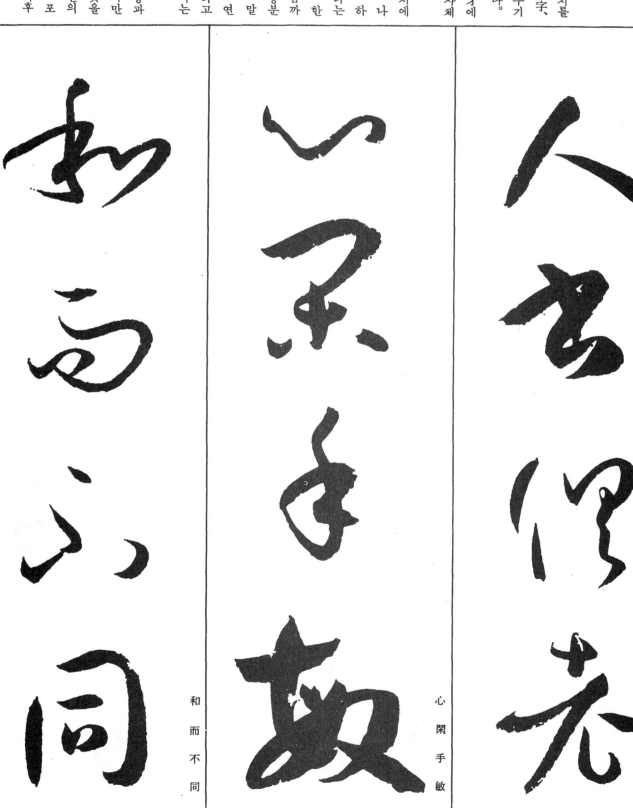

和而不同

心閑手敏

人書俱老

目擊道存 (우수한 作品은 그것을 한번 보기만 해도 書는 어떻게 써야 하는가, 하는 질을 알게 된다)

目 약간 밑이 퍼진 形態, 왼쪽의 空間, 下部의 無理 없는 交叉, 外廓에 닿지 않은 채, 餘裕를 가진 가운데 二點에 注意.

擊 상당히 긴 글씨다. 자연히 그렇게 되리라 생각하지만 세 부분의 緊密性이 필요하다.

道 上牛이 대담하게 크다. 책받침 辶는 작게 오른쪽에 모은다. 末尾의 여유 있는 붓놀림에 注意.

存 일반적으로 굵다. 第二畫의 右肩, 左下의 轉折, 子의 첫 轉折 등, 붓을 분명히 꺾어치고 있다. 子의 末筆에는 충분한 여유가 담겨져 있다. 굵지만 깨끗하게 붓을 빼내고 있다.

目

道

擊

存

志氣和平(생각이나 기분이 가라앉아 있다는 뜻) 가늘고 동글동글한 힘이 담긴 붓으로 아주 시원스럽게 쓰고 있다. 志字 心의 위의 넓이, 氣字 米의 위의 空間 그러면서 넓이와 米, 平의 緊縮된 느낌이 잘 조화되고 있다.
風規自遠(風格이나 書法이 高遠하다) 前句와 계속되는 부분으로 筆致도

많이 닮아 있다. 다만 여기에는 左端 가까이에 예의 節筆의 접힌 자국이 있어. 風에서 規에 걸친 連綿線이 도중 굽어지며 꺾겨져 있다. 이와 같은 線을 誇張되게 흉내내면 이상한 모양이 된다. 遠字는 第一橫畫을 한껏 왼쪽으로 내고 오른쪽 點이 여기에 呼應이 되게 하고, 책받침 辶는 가벼운 움직임을 보여준다.

鸞翔蛇驚(鸞은 鸞鳥의 이름. 鷲이 날아오르고 뱀이 놀라 달린다. 여기서 鸞舞蛇驚 이 四字는 書의 形容) 이 四字는 書譜 첫 대목에 나온다. 따라서 筆致가 生動하는 書의 形容 여유있고 沈着하며 탄력이 있다. 앞의 二者와 運筆의 가락이 다른 점을 비교할 것.

鸞舞蛇驚

風規自遠

志氣和平

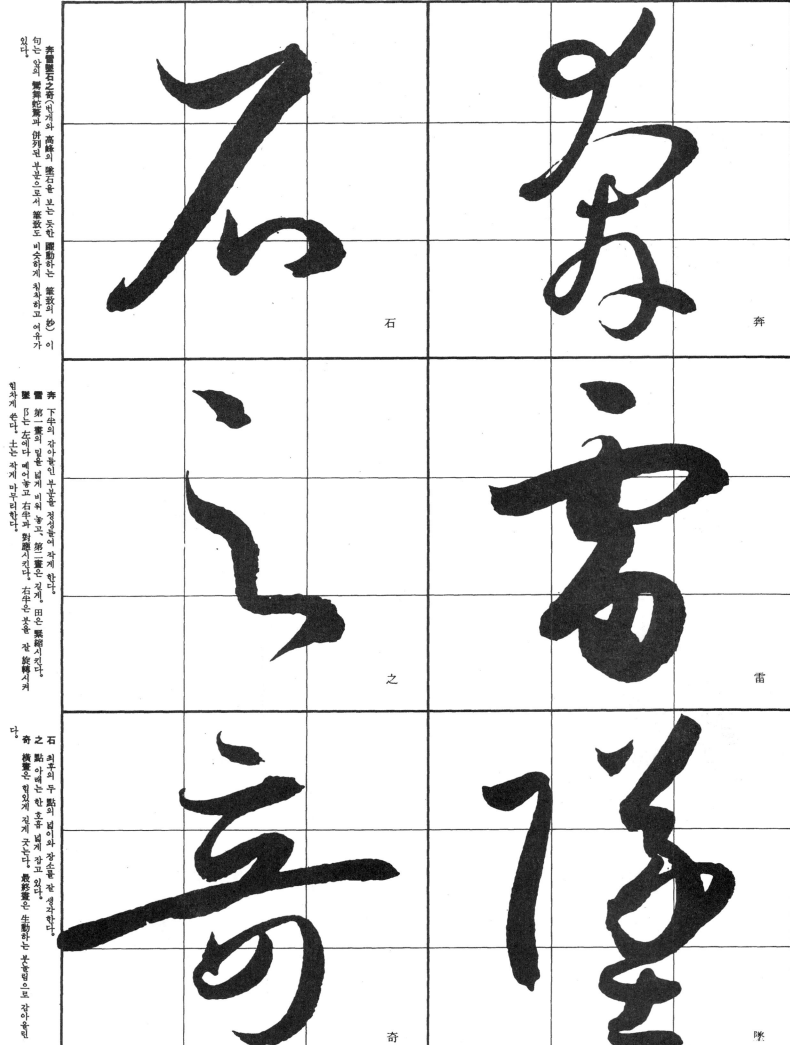

奔雷墜石之奇(번개와 高峰의 墜石을 보는 듯한 躍動하는 筆致의 妙)이 句는 앞의 驚舞蛇驚과 倂列된 部分으로서 筆致도 비슷하게 침착하고 여유가 있다.

石

奔

奔 下牛의 감아들인 부분을 정성들여 작게 한다.
雷 第一畫의 밑을 넓게 비워 놓고, 第二畫은 길게. 田은 緊縮시킨다.
墜 阝는 左에다 떼어놓고 右牛과 對應시킨다. 右牛은 붓을 잘 旋轉시켜 힘차게 쓴다. 土는 작게 마무리한다.

之

雷

石 최후의 두 點의 넓이와 장소를 잘 생각한다.
之 點 아래는 한 호흡 넓게 잡고 있다.
奇 橫畫은 힘있게 길게 긋는다. 最終畫은 生動하는 붓놀림으로 감아올린 다.

奇

墜

78

心手雙暢(마음과 손이 함께 태평스럽고 느긋한) 心은 옆으로 넓게, 末尾는 그대로 내려 固定시키고, 手는 緊縮시키고 暢은 시원스럽게. 暢에서 안정한당 臨池之志(書를 本格的으로 공부하고자 하는 뜻. 漢의 張芝의 故事에서 나온 말.) 동글동글 살찐 느낌을 간과해서는 안된다. 重若崩雲. 輕如

蟬翼(무너지는 구름처럼 무겁고 매미의 날개같은 가벼움. 눈같이 表現의 形容) 이 八字는 四字씩 對句로 되어 있어 한꼐 다루기로 한다. 書에서 말한다면 肥瘦의 展開를 잘 觀察할 일. 文質彬彬(論語에서 따온 말. 質朴함과 姸美한 느낌이 잘 調和된다는 뜻) 詩賦小道(漢나라 楊雄의 말에서 나온 句. 詩

나 賦를 만드는 일은 人間의 事業으로서는 枝葉末節의 일이라는 뜻) 時和氣潤(氣候가 좋고 空氣의 濕度가 좋다는 뜻. 書作하는 데 알맞다는 뜻) 得意忘言(眞髓를 把握하면 그것을 表現할 말을 잊는다는 뜻. 莊子의 句)

心手雙暢

臨池之志

重若崩雲

輕如蟬翼

文質彬彬

詩賦小道

時和氣潤

得意忘言

味

之

餘

鍾

烈

張

味鍾張之餘烈(魏의 鍾繇나 漢의 張芝가 남긴 우수한 作品을 吟味한다)
味 末은 두 橫畫 사이를 한껏 넓힌다. 縱畫은 너무 밑으로 내밀지 않는다.
두 點은 대담하게 벌려서 찍는다.

鍾 味字의 가는 線을 전개하여 이 글씨는 굵게 稜角을 살리며 쓴다. 전
체적으로 量感 있게 만들고 있는데, 다음 張字를 작게 쓰고 이에 對應시키
고 있다.

張 邊旁 사이를 넓게, 長의 第一畫은 대담하게 오른쪽에서부터 쓴다.

之 붓끝을 눕히고 쓴다.
餘 약간 가늘고 곧기 있는 線으로, 末筆은 꾹 눌러놓지 않으며 다음으로
옮겨가는 筆意를 남기고 있다.
烈 第一畫부터의 轉折은 꺾어치기로 하고 있다. 下의 橫畫은 평평한 느
낌으로.

80

把羲獻之前規(王羲之와 王獻之가 남긴 書法을 學習한다) 비교적 온화하고 沈着한 筆致이다.

思則老而逾妙(思索이나 이해에 대해서는 경험 많은 사람 쪽이 우수하다)

學乃少而可勉(배워서 체득하는 것은 젊어서 하지 않으면 아니된다) 以上의 두 句는 서로 對句를 이루고 있다. 모두가 節筆을 이용하여 豪快하게 탄력 있는 筆致로 쓰고 있다.

學乃少而可勉

思則老而逾妙

把羲獻之前規






朝菌不知晦朔(이 句는 左페이지의 總蛄不知春秋와 對句를 이루는 莊子의 말. 아침에 자라나 저녁에 시드는 버섯은, 그믐과 초순, 즉 한달이란 것을 알지 못한다. 總蛄 즉 여름 매미는 春秋라는 것을 알지 못한다).


붓을 힘있게 찌르고 끈기가 강한 部分이다. 마디 마디에서 붓을 일으켜 세우듯, 또한 걸치듯이 붓을 깊이 누른다. 군데군데 節筆도 나와 있지만 菌의 天, 혹은 朔의 末畫처럼 붓을 떼낼 때도 意識的으로 날카롭게 하고 있는 것 같다.



朝菌不知晦朔(이 句는 左페이지의 蟪蛄不知春秋와 對句를 이루는 莊子의 말. 아침에 자라나 저녁에 시드는 버섯은, 그믐과 초순, 즉 한달이란 것을 알지 못한다. 蟪蛄 즉 여름 매미는 春秋라는 것을 알지 못한다).

붓을 힘있게 찌르고 끈기가 강한 部分이다. 마디 마디에서 붓을 일으켜 세우듯, 또한 걸치듯이 붓을 깊이 누른다. 군데군데 節筆도 나와 있지만 菌의 天, 혹은 朔의 末畫처럼 붓을 떼낼 때도 意識的으로 날카롭게 하고 있는 것 같다.

朝

菌

不

知

晦

朔

82

堕帖六而春秋

志妻了地之心

恥云風騷之之

取會風騷之意

本乎天地之心

蟪蛄不知春秋

蟪蛄不知春秋 右페이지에서 계속되는 부분으로 線에 매우 탄력이 있다. 蟪는 굵게, 蛄不知는 가늘게, 春秋는 중간 정도의 굵기로 變化를 보여주고 있다.

本乎天地之心 天에서 먹(墨)이 새로 묻혀지고 있는 것 같은데, 반드시 꼭 이렇게 할 필요는 없다. 다음의 句와 對句를 이루는데, 筆勢의 효과가 잘 나타나 있는 筆致이다.

取會風騷之意(風은 詩의 國風, 騷는 離騷, 兩者를 합쳐서 詩의 뜻이 되다. 이 句는 情이 움직이면 言語란는 形態로 나타난다는 말과 이어지는 것으로서, 感情이 움직여 詩가 된다는 뜻) 이렇게 七字 정도를 一行으로 써보면 大小의 변화 모습을 잘 알 수 있다.

83

점획낭자 (點畫狼藉)

사전종횡 (使轉從橫)

종요예기 (鍾繇隷奇)

장지초성 (張芝草聖)

입목 (入木)

평정 (平正)

한아 (閑雅)

신선 (神仙)

최후로 四字句, 二字句를 모아보았다. 이미 個個의 用筆法이나 結體法에 대해서는 많이 배워 잘 알고 있을 것으로 믿으므로, 전체적인 정리와 변화 構成을 中心으로 이들 글씨를 배워 주기 바란다. 左에 어려운 말의 뜻을 설명했다.

點畫狼藉(點畫이 어지러이 뒤섞여 配置돼 있다.) 張芝의 草書는 曲線的인 붓의 旋回 속에 楷書的인 點畫이 錯綜되어 있다.)

使轉縱橫(原本에는 從으로 돼 있지만 이것은 縱의 뜻. 點畫狼藉와 對句를 이루며, 鍾繇의 楷書는 그 點畫 속에 縱橫無盡한 붓의 움직임이 있다는 뜻.)

84

丹青

風味

曲直

方圓

淹留

枯勁

翰墨

超逸

筌蹄

龜鶴

流媚

骨氣

纏緜蹤奇 · 張芝草聖

入木(板子에 쓰여진 王羲之의 書가 서문이나 쑥 들어가 있어, 대패로 밀어도 지워지지 않았다는 故事에서, 書를 가리켜 入木이라 부르게 되었다.)

枯勁 뼈가 많이 들어 있고 힘차 보이는 것.
淹留(빨리 쓸 수 있는 획을 갖고 있으면서 速寫하지 않고 천천히 쓸 때의 그 여유있는 상태.)

筌蹄(물고기를 잡아넣는 다래끼와 토끼를 잡는 함정. 莊子에 「得魚而忘筌 得兎而忘蹄」라는 二句가 있어, 目的을 이루면 用具가 불필요하게 된다는 뜻. 比喩에 흔히 쓰이고 있다.)

書譜의 國語譯

書譜가 유명한 書論이란 것은 누구나 다 아는 바이지만, 그러나 알려진 만큼 읽히고 있느냐 하면 그렇지도 않은 것 같다. 그것은 오늘의 學書者가 漢文 지식이 부족한 탓도 있겠지만, 그보다도 큰 障碍가 돼 있는 것은 駢儷文이라는 書譜의 文體 때문일 것이다. 약간 漢文을 읽을 줄 아는 사람도 그 번거로움에 두 손 들기 전에 팽개쳐 버리는 것 같다. 이렇게 되면 孫過庭에게 미안한 생각이 들게 되므로 손쉽게 通讀하는 방법을 찾기 위해서 그 대강 뜻을 譯出해 보았다. 예를 들면 안될 부분도 더러 있었다. 줄거리가 닿지 않거나 전혀 다른 뜻을 譯出하지 못한 표현을 하지 않으면 안될 부분도 있다. 잘못 해석한 곳도 있을 테고 확실치 못한 곳도 있다. 原本에 되도록 충실코자 노력했다.

과 情性을 뒤섞어 草書와 楷書의 特質을 설명한 부분이라든가, 執使轉用의 四字로써 用筆法(?)의 설명을 한 부분은 쓰는 입장에서 본다면 아무래도 지금도 어정쩡한 데가 있었다.

【書譜卷上】

吳郡 孫過庭 撰

옛부터 名筆로 이름 높은 사람으로서, 漢末의 張芝, 三國時代 魏의 鍾繇, 東晋의 王羲之, 王獻之 父子를 들 수가 있다.

王羲之는 「요즘 書의 名品을 여러 모로 鑑賞하고 있는데 역시 鍾繇와 張芝가 가장 뛰어나고 기타는 대단한 게 없다」는 말을 하고 있었던 것 같다. 이것으로 보더라도 鍾張二家의 沒後는 羲之와 獻이 그 뒤를 이었다 해도 지나친 말은 아닐 것이다. 또한 羲之는 「자기의 書와 鍾, 張의 書를 비교하면 鍾繇와는 서로 優劣을 가릴 수 없는 程度지만 자기쪽이 뛰어난 부분도 있다. 張芝의 草書하고는 자기가 좀 뒤질지도 모른다. 그러나 張芝는 연못가에서 공부하여 그 연못물이 검어질 때까지 精進했다 하니, 자기도 그만큼 공부한다면 그에게 질 理가 없다」라고도 쓰고 있다. 이것은 張을 치켜올려 鍾보다도 優秀하다는 뜻이다. 羲之의 書를 鍾張 二家와 각각 비교해 보면, 先輩의 技巧에는 미치지 못할지 모르나 兩者의 長點을 따서 眞草 二體를 잘했으므로 평소 어떠한 書를 쓴건 막히는 법이 없었다.

어떤 批評家는 「四賢 즉 鍾張二王은 古今에 特絶한 名人이다. 그리고 지금은 옛보다 뒤져 있다. 옛날의 書는 質朴하고 오늘의 書는 妍美하다」고 한다. 그러나 대체로 質朴하다든가 妍美하다든가 해도 그것은 시대와 함께 변천하는 것이다. 太古에 文字가 발명되고 그것으로 말을 記錄하여 書가 태어났다. 무슨 일이건 이전 시대가 흐름에 따라 淳厚한 것에서 輕薄한 것으로, 질박한 것에서 文飾 있는 것으로 변천해 가는 것은 당연한 이치이다. 그러므로 古法을 잘 지켜 時代感覺을 잃지 않는 것과, 現代風이라 해도 그

나쁜 먼지 물들지 않도록 하는 것이 중요하다. 이것이 論語의 소위 「文質이 彬彬한 연후에 君子니라」하는 뜻인 것이다. 억지로 화려한 수레를 일부러 조잡한 수레와 바꿀 필요는 없는 것이다. 온통 구슬로 아로새긴 화려한 宮殿을 버리고 穴居生活을 한다거나

批評家는 또한 「獻之가 羲之보다 못한 것은, 羲之가 鍾張에게 미치지 못하는 것과 같다」라고도 말하고 있다. 그러나 이 批評家의 말은 그 大綱의 考察과 설명이 충분치 못하다고 생각한다. 대체로 羲之의 말은 그 大要는 把握하고 있다고 하나, 세부에서 능하지 못하다고 생각한다. 草書에 관해서 張芝와 比較해 볼 때 羲之는 楷書에 能하고 張芝는 草書에 能하고 있었다. 그러므로 羲之의 楷書와 鍾繇의 楷書를 比較해 볼 때 羲之는 楷書의 힘을 兼備하고 있었다. 楷草 각 書體에 더 지니고 있었으며, 草書에 관한 데가 있었지만 全體的으로 본다면 楷書가 餘分이다. 楷書에 뛰어나 있다. 그러므로 批評家의 말은 약간 앞뒤가 맞지 않는다고 할 수 있다.

謝安은 書簡文을 잘하는 사람이었다. 그리고 獻之의 書를 별로 중시하고 있지 않았다. 獻之는, 일찍이 훌륭한 書簡文을 謝安에게 보내, 이만큼 훌륭히 썼으니 틀림없이 所重하게 잘 保管해 줄 것이라 생각하고 있었다. 그런데 謝安은 그 書簡文 끄트머리에 아무렇게나 글을 써서 되돌려보냈다. 「당신의 書를 父親의 書와 比較하여 어떻게 생각하시오?」 獻之는 대답했다. 「물론 내가 더 위일 것이오」 謝安은 「세상의 評判은 그렇지도 않더군요」하고 말하자 獻之는 「세상 사람이 그런 걸 알 리 없지요」하고 대답했다. 獻之는 이런 말로써 謝安의 鑑識眼을 반격한 것으로 알았을 테지만, 자기 스스로 아버지보다 뛰어났다고 한 것은 잘못이 아니었을까.

원래 立身揚名은 부모나 先祖의 이름을 세상에 떨치기 위해서이다. 그러므로 孝子였던 曾參은 勝母라는 이름의 마을에는 발을 들여놓지 않았다고 한다. 獻之만은 남모르게 자기 書法은 「神仙으로부터 傳授받았다」하여 家法을 崇尙하는 것을 부끄러이 여기고 있다. 이런 태도로서는 아무리 공부해도 발전은 없을 것이다.

그후 羲之가 長安으로 떠나게 되었다. 출발을 당하여 壁에 題書했다. 그것을 닦아버리고 제 멋대로 새로 써놓고는 자기 내심 크게 부끄러이 여겼다. 羲之는 돌아와 그것을 보고 크게 失望하여 「출발할 때는 내가 많이 취해 있었나 보군」했다. 獻之는 이 말을 듣고 내심 크게 부끄러이 여겼다.

이와 같은 예로 생각해 보아도 羲之와 鍾張을 비교할 때는 專修와 兼習의 差異가 있어 그 優劣을 가리기 힘들지만, 獻之와 羲之와 鍾張과를 비교할 때는 專修와 兼習의 差異가 있어 그 優劣을 가리기 힘들지만, 獻之와 羲之와 鍾張보다 뒤떨어지는 것만은 사실이다.

나는 志學의 해, 즉 十五歲부터 書를 공부하기 시작하여 鍾繇와 張芝의 遺墨을 吟味하고, 羲之와 獻之의 書法을 배우는 데 專心 노력해 왔다. 그로부터 벌써 二紀(二十四

年) 以上이 된다. 羲之의 入木 故事에서 보는 듯한 그런 筆力은 없지만, 張芝처럼 연못물을 검정물로 만들 정도의 熱誠은 갖고 있다고 자부한다.

저 懸針과 垂露의 차이라든가 奔雷·墜石의 흥미로움, 鴻飛나 獸駭의 모습, 鸞舞·蛇驚의 形態, 絶岸·頹峰의 勢, 臨危·據槁의 모양(모두가 어떤 종류의 筆法을 두고 붙인 이름일 것이다) 등을 고금의 名蹟을 통해 鑑賞해 보건대, 그 묵중한 느낌은 무너져 내리는 구름과 같고, 가벼운 것은 매미의 날개 같고, 움직이는 모양은 샘물이 치솟듯 生動하고, 딱 버티어 안정된 모습은 산과 같이 무겁다. 그 움직이는 모양은 초생달이 산자락 끝에 걸려 있는 듯한 것이 있는가 하면, 廣漠한 느낌이 銀河水에 반짝이는 별을 보는 듯한 것들도 있다. 이와 같은 교묘한 표현은 自然造化의 묘에 통하는 天才라야 비로소 가능한 일이며, 凡才는 아무리 노력해도 불가능하다고 밖에 생각되지 않는다. 名品의 作者란 것은 智惠와 技巧를 兼備하여 心手雙暢, 적당한 붓놀림은 하지 않으며 一旦 썼다고 하면 모두가 도리에 맞아떨어지는 筆法을 보여주고 있는 것이다.

그리하여 하나의 畫 중에도 붓의 움직임에 변화가 있고, 하나의 점 속에도 붓을 다루는 법이 여러 가지로 달라지고 있다.

點畫을 그냥 쌓아 감으로써 文字를 만들고 古人의 좋은 글씨를 本떠서 배우는 법도 없이, 漢의 將軍 班超는 붓을 던지고 일어설 때까지는 일개 地方官吏였었다던가. 項羽가 「書는 姓名만 쓸줄 알면 족하다」라는 말을 방패 삼아, 구실이나 자기 만족을 삼고 있는 사람이 많다. 그리고 마음 내키는 대로 아무렇게나 글씨를 써 먹칠만 해놓고, 臨書같은 것은 돌보지도 않고, 어떻게 運筆을 해야 좋을지도 알지 못한다. 이런 태도로 書의 姸妙함을 찾는다 해도 그건 별 도리가 없는 것이다.

물론, 인간으로서 중요한 것은 그 근본을 단단히 確立하는 일이다. 前漢의 揚雄은 「詩賦는 小道라, 壯夫는 이를 행하지 않는다」라고 말하고 있다. 하물며 붓끝의 작은 技巧에만 耽溺하여 書道 때문에 정신을 소모시킨다는 따위는 바람직스러운 일이 아니다. 허나 바둑에 열중하면서 자기는 高尙한 체 으시대고, 낚시를 즐기면서 太公望에 빗대어 그것을 훌륭한 삶의 방식으로 여기는 사람도 있다. 그것은 人間敎育의 根本이며 그 妙味는 神仙과도 같아 변화 무쌍하기 이룰데없는 것이다. 그것은 마치 陶工이 부드러운 粘土를 녹로에 올려 놓고 잇달아 여러 가지 모양을 만들어 가는 것과도 같다 할 것이다.

다면, 그 때문에 힘을 쏟고 정신을 소모한다 해도 헛되지 않으리라 생각한다. 東晉의 名士들은 서로 切磋琢磨하여, 그중에서도 王·謝·郗·庾 四家는 비록 神奇라 할 程度는 아니더라도 모두가 書의 風味를 이해하고 있었고, 또 末梢的인 技巧에만 구애받아 그것을 서로 경쟁하고 있다. 이제야 古今이 阻絶되어 올바른 書를 그 누구에게 물어야 될지 모를 지경이 되었다. 때마침 書法에 정통한 사람이라는 境地는 그 根本이 하나이므로, 붓놀림의 여러 가지 모양은 거기서 갈라져 나온 모습에 지나지 않는다.

外見上의 奇異함을 좋아하는 사람들은 構成上의 변화를 추구하지만 그 속에 숨은 妙味를 깊이 연구코자 하는 사람은 運筆의 秘訣을 얻고자 노력한다. 書에 관해 文章으로 써놓은 것은 대개 皮相的 설명에 그쳐 버리는 수가 많다. 그러므로 진정으로 書를 감상하기 위해서는 實物을 통해 깨쳐 나가는 도리밖에 없다. 이것은 당연한 歸結로서, 賢達의 人士라야 비로소 가능한 일이다. 그러므로 書라는 것을 그러한 깊은 곳에서 파악한다.

日常用의 글씨로는 行書가 제일이다. 題額이나 碑文, 그리고 또 揭示하기 위한 큰 글씨는 楷書가 적합하다. 草書만 가지고는 謹嚴을 要할 때 부적당하며, 그렇다고 楷書만을 배우고 있어도 書簡文을 쓸 때 불평을 느끼게 된다.

楷書는 點畫이 本體이며 붓놀림이 性情이고 있다. 그러므로 草書는 붓의 움직임이 性情이고 點畫 쪽은 點畫이 조금쯤 缺해도 文字로서 읽을 수는 있다. 그러나 楷書 쪽은 點畫이 조금쯤 缺해도 文字로서 되어 있다. 草書는 붓의 움직임이 構造의 本體가 되고 있다. 그러나 서로 兩者가 긴밀한 관계를 갖고 있음은 두말할 필요도 없다. 그러므로 우리들은 大小 二篆에 통하고, 八分隷와 張芝의 草書, 鍾繇의 楷書의 點畫을 깊이 연구하여 章草나 飛白에도 미치지 않으면 아니된다. 만약 그들의 비교 연구가 조금이라도 미흡한 데가 있게 되면 本道에서 벗어난 書를 쓰게 될 것이다. 그러나 鍾繇나 張芝는 특별이라 각각 楷書와 草書 하나에에만 精力을 集中하고 있으며, 그만한 妙趣를 내는 데 성공했다. 張芝는 草書 속에 楷書的인 點畫을 혼합시키고 있으며, 鍾繇는 楷書의 點畫 속에 縱橫無盡한 붓놀림을 보여주고 있다. 그들보다 후세의 書家는 楷書나 草書 한쪽에 양편의 좋은 점을 받아들이지 못한다. 그것은 재능이 뒤떨어져 있는데다 그들만큼에 전념하지 않기 때문인 것이다.

篆書·隷書·草書·章草 등 각종 書體는 技法도 다르고 아름다움도 다르므로 그 質을 잘 알아둘 일이다. 篆書는 婉轉自在하고 느긋했으면 한다. 隷書는 精密하게 구성할 것. 草書는 流麗·暢達, 章草는 緊縮되어 있는데다 간결한 것이 좋다. 그러한 솜씨를 갖게 되면 篆書는 발랄한 精氣를 가지고 이를 진축시키고, 隷書는 아름답고 윤기 있는 筆致로서 이를 부드럽게 하고, 草書는 뼈마디가 많은 딱딱함을 가지고 躍動感 있는

것으로 만들고, 草草는 고상한 餘裕를 가지고 온화한 느낌을 가미시키고 싶다. 이러한 것을 할수 있게 됨으로써 비로소 書를 가지고 性情이나 哀樂을 표현할 수 있게 되는 것이다. 四季의 變遷은 千古不易이지만 인간의 일생은 壯年도 老年으로 눈 깜짝할 사이에 老年이 된다. 書도 올바른 학습과 방법을 깨닫지 못하면 그 비결을 헤아리지 못할 뿐만 아니라 헛된 노력으로 귀중한 시간만 낭비하게 될 것이다.

같은 書를 쓴다 해도 때와 장소로 인해 컨디션이 나쁠 때(乖)와 좋을 때(合)가 있다. 컨디션이 좋을 때는 술을 거침없이 아름답게 쓸 수 있으며, 컨디션이 나쁜 원인을 생각해 보건대, 각각 다섯가지 조건을 들 수가 있다. 우선 컨디션이 좋을 때,

첫째, 기분이 한가롭고 마음이 즐거울 때,

둘째, 머리가 맑고 理智的인 활동이 明瞭할 때.

셋째, 날씨가 溫和하고 濕度가 적당할 때.

넷째, 종이와 먹이 잘 調和될 때.

다섯째, 感興이 일어 스스로 쓰고 싶어질 때,

다음은 컨디션이 좋지 않을 때,

첫째, 기분이 나쁘고 動作이 활발치 못할 때,

둘째, 마음에 개운치 않은 점이 있어 氣勢가 꺾여 있을 때,

세째, 공기가 건조하고 햇볕이 쟁쟁 쬘 때.

네째, 紙墨의 조건이 맞지 않을 때.

다섯째, 피곤하여 손이 말을 듣지 않을 때,

이상과 같은 조건이 겹쳐져서 作品에 優劣이 생긴다. 그러나 적극적으로 쓰고 싶은 마음을 스스로 갖게 하기 위해서는 훌륭한 用具, 즉 筆紙·硯墨을 일수할 일이다. 좋은 用具를 구하고 그 用具가 있음으로써 쓰고 싶은 생각이 솟아나는 법이다. 그것은 어쨌든 나쁜 조건이 모두 모이면 感興이 정지되어 손이 움직이지 않는다. 좋은 조건이 계속 겹쳐지면 기분이 느긋해지면서 붓도 暢達된다. 붓이 暢達되면 뜻대로 잘 움직이지만 손이 움직이지 않을 때는 어쩔 도리가 없는 것이다.

書의 비결을 깨친 사람은 소위 「得意忘言」이라 하여 그것을 설명하려 하지 않는다. 前賢의 妙蹟을 배우고자 하는 사람은 그 高風을 우러러 作品의 妙趣를 여러 모로 설명은 하지만, 충분한 설명은 하지 못하며 結局은 技巧的인 것만 설명하게 되어 本質을 언급하는 일이 없다. 그래서 나는 先賢의 書法을 넓히고 지금까지 밝혀진 부분만을 언급해보고 싶다. 그것은 자기의 淺學을 돌보지 않고 後進의 才能 識見을 높이기 위해서이다. 알기 쉽게 하기 위해서 깨달은 것과 근거 없는 것들을 제외하고 내가 古來의 名蹟을 鑑賞해서 깨달은 書心을 밝혀 보고자 생각하고 있다.

세상에는 筆陣圖 七行이란 것이 流布되고 있으며, 그 속에 執筆法 三種의 그림이 있다. 그러나 그 그림이 확실치 않고 글씨도 不明瞭하다. 요즘은 南方에도 流布돼 있어, 그러나 아마도 이것은 王羲之가 著述해 놓은 것이리라. 그 眞僞는 분명치 않으나 어린이들과 初學者들에겐 역시 도움이 될 것이다. 또한 지금까지 사람들이 써온 書에 관한 評論도 여러 가지로·編集하지 않기로 한다.

그런데 師宜官이나 邯鄲淳 같은 명수들은 그 이름이 史書에 남겨져 있을 뿐, 作品을 볼 수가 없다. 이어서 後漢의 崔瑗이나 杜度 以後, 蕭子雲과 羊欣이 나온 六朝에 걸친 시대는 지금으로 보면 아주 먼 시대지만 書의 名人이 많이 나왔다. 그들 중에는 생전 때부터 名手라는 이름을 듣고 죽은 후에도 그 遺業이 높이 評價되고 있는 사람이 많지만 권세에 아첨하여 스스로 聲價를 높인 탓으로 沒後에는 전혀 評價되지 않는 사람도 있다. 그 위에 그들의 作品은 긴 세월 동안 濕氣나 좀 때문에 損傷되어 오늘에 전해지지 않는 것이 대부분이다. 諸家에 秘藏돼 있는 것을 찾아보아도 거의 볼 수 없는 상태로서, 때로 누군가가 좋은 作品을 소장하고 있는 것이 판명되어도 좀체로 구경할 수는 없다. 그러므로 品評도 사람마다 다를 뿐만 아니라 조리에 맞지 않는 것도 많다. 물론 오늘날까지 아직도 유명하면서 遺跡이 현존해 있는 것에 대해서는, 이러쿵저러쿵 말하지 않더라도 筆跡만 보면 그 優劣은 절로 정해지는 것이다.

漢字는 멀리 黃帝時代에 만들어졌다고 한다. 그리고 오늘과 옛날과는 여덟 가지 書體가 있었다고 한다. 그 淵源은 오래되었으며 用途는 넓다. 그리고 秦始皇帝 時代에는 質朴과 姸美의 差異가 있으므로 이에 대해선 논급하지 않기로 한다. 옛 시대의 書體에 대해서는, 지금은 이미 사용치도 않고 옛날과는 는 일도 없으므로 그 書體에 대해서는 시대의 書體란 것이 있다. 자세히 읽어보면 拙劣하다.

또 龍書·蛇書·雲書·露書·龜書·鶴書·花英書 등 많은 書體가 세상에 나왔다. 하면 같지만, 이것은 物體의 形態를 書로 흉내내어 瑞祥을 표현한 것으로서 어느쪽이나 圖案的이며 遊戱에 속하는 것이다. 書法과는 거리가 먼 것이므로 설명을 생략한다.

義之가 獻之에게 준 筆勢論 十章이란 것이 있다. 文章이 鄙俗하고 論理가 엉망이고 말의 앞뒤가 맞지 않을 뿐더러 매우 拙劣하다. 義之의 作이 아님을 알 수 있다. 義之는 官位도 높고 재능도 뛰어난 사람이다. 그의 명성은 오늘날까지 전해지고 있으며 그 筆跡도 남겨져 있다. 그것을 보면 간단한 편지를 쓰거나 짧막한 글을 쓸 때에도 충분히 근거가 있는 빈틈 없는 文章을 쓰고 있다. 그러므로 자기 아들에게 書의 要訣을 전할 때에도 내용이 애매하니라 말씨도 고상하다. 그의 筆跡도 남겨져 있으며 그 筆勢力도 있을뿐 아니라 말씨도 고상하다. 그러므로 자기 아들에게 書의 要訣을 전할 때에도 내용이 애매하면서 文章이 이토록 粗雜해도 좋단 말인가.

또한 위의 글에서 義之가 張伯英과 同學이라는 지칭이 있는데 이것이야말로 虛僞임

올 폭로하는 대목이라 하겠다. 여기서 말하는 張伯英이 漢末의 張芝를 가리키는 것이라면 시대가 전혀 맞지 않는다. 晉人에 同姓同名人이 있었을지도 모르는 일이지만 史書에는 그런 人物이 전혀 없다. 筆勢論 같은 것은 經書나 그 訓註처럼 중요한 것이 아니므로 버리는 게 좋은 것이다. 또한 말로 表現할 수는 있다 해도 文章으로는 쓸 수 없는 것이다. 그러나 그 大要를 써서 彷彿케 하는 것은 가능으로 들어가기를 바라는 그 정도이므로 讀者는 그 불충분한 곳은 장래의 諸賢의 補足을 기다리고자 한다.

지금 여기서 붓놀림에 대해 잘 모르는 사람을 위해 執·使·轉·用이라는 네 가지 방법에 대해 설명코자 한다. 執이라는 것은 筆壓의 변화나 長短, 각종 筆畫의 붓놀림할 때의 호흡을 말함이다. 使라는 것은 縱畫이나 橫畫의 筆勢와 그것을 멈추어서 보다 효적으로 하는 법이다. 轉이란 어떻게 구부리느냐 하는 것이고, 用이란 點畫의 向背 등 효과를 내는 것이다. 그들을 하나하나를 이해시킨 뒤에 하나로 묶어 설명하고 싶다. 더구나 古名蹟에 의해 實證하고 前賢도 설명하지 못한 점을 後輩들을 위해 啓蒙시키고자 한다. 또한 根源에 깊이 파고들며 枝流를 分析코자 한다. 그 文章은 簡明하며 조리가 있고 指標로 삼기에 족한 것이다. 그것은 古法이면서도 新鮮한 데가 있고 惑世하는 變則的 새로운 설은 취급하지 않는다. 나는 學書者에 도움이 되게끔 노력하고 있는 것이다.

그런데 王羲之의 書는 대대로 훌륭한 본보기로 배우는 자가 많아 과연 그 作品은 師法으로 의거하고 指標로 삼기에 족한 것이다. 더구나 古名蹟에 관한 筆蹟을 보여, 책을 펼치면 理論이 분명하고 붓을 들면 줄줄 써내려갈 수 있었으면 한다. 또 깊이 人情에 합치되는 것이기 때문이다. 그 때문에 날로 摹揚하는 者가 많을 뿐더러 해마다 배우는 者도 많아지고 있다. 義之와 같은 時代에 著名한 書家도 많았지만 義之 한 사람만이 書聖의 자리를 지켜 옴은 그의 研鑽 努力과 才能에 의한 것이리라.

그러면 그 뛰어난 점에 대해 몇가지 설명해 보자. 樂毅論·黃庭經·東方朔畫讚·太師箴·蘭亭集叙·告誓文 등은 오늘날까지 전해지고 있는 羲之의 作品으로 楷書 行書의 最高 作品이라 생각한다.

樂毅論을 臨書하면 感情이 沸騰하고, 畫讚을 배우면 新奇한 아름다움에 感歎한다. 黃庭經의 경우는 마음도 즐겁게 虛無의 境地에서 놀 수가 있어 風流가 있고, 世塵을 떠난 늠름한 기분을 맛볼 수 있고, 太師箴에는 늠름한 氣骨을 느낀다. 蘭亭叙에, 이르러서는 가슴 아픈 기분이 전해져 온다. 告誓文으로부터는 이것은 즐거울 때는 웃고 슬플 때는 歎息하는 人間 感情의 표현과 다를 바 없다. 羲之의 書는 文字의 演奏者라 할 만한 역할을 훌륭히 다하고 있는 것이다.

맑은 냇물의 흐름으로 하여 流水韻의 曲이 태어나고, 睡나 澳의 江물에 빗대어 波紋의 아름다움을 想像한다. 이것은 音樂이나 繪畫의 경우이지만 書도 마찬가지 藝術作品으로서 일견하여 어떻게 중요하게 되어 있다고 생각한다. 그러나 아직 마음이 갈피를 잡지 못해 議論이 百出하는 수가 있다. 더우기 外見에만 사로잡혀 여러 가지 型이나 各종 流派를 만드는 것과, 人間의 情懷가 날씨 좋을 때는 맑게 하고, 나쁠 때는 우울하듯 結局 天地의 마음과 結부돼 있다는 것을 알지 못하는 잘못을 犯하게 된 것이다.

그와 같은 自然의 理法을 알지 못하므로 형식에만 사로잡혀 잘못을 犯하게 된다. 그 根本을 추구한다면 型이나 流派 같은 것은 있을 수 없는 것이다. 運筆 表現의 根源은 자기 내면에 있으며, 그것이 筆蹟이 되어 紙上에 정착한다. 內面의 情懷가 조금이라도 달라질 때는 表現된 것이 크게 바뀌어진다. 그 因果 關係나 表現 技法을 터득하게 되면 兼通自在가 된다. 그러므로 마음이 精密하게 하고, 손은 熟練되도록 노력할 일이다. 마음과 손이 함께 精熟되어 書法을 터득하게 되면 자연히 붓은 유유히 움직이고, 意先筆後의 境에 들어, 마침내 그 대상이 소로써 눈에 비치지 않게 된 것과 마찬가지이다.

예경을 할 수 있고, 그것은 마치 後漢의 桑弘羊이 계산에 밝아서 산듯하게 써어져서 정신이 飛動하는 作品을 이루게 된다. 또 莊子의 庖丁이 소를 잡아 각을 뜨는 솜씨가 技神之境에 들어, 마침내 그 대상이 소로써 눈에 비치지 않게 된 것과 마찬가지이다.

일찌기 호기심 많은 사람이 있어 나에게 書를 배우고 싶다고 요청해 왔다. 나는 그 書法을 이해하는 힘은 少年이 老年에 미치지 못한다. 실습에 의해 書法을 터득하는 것은 老年보다 少年이 낫다. 思索은 老境에 들수록 더욱더 精妙해지지만 學習은 젊었을 때 노력하는 게 효과적이다.

재로 움직여서 소위 「得意忘言」의 境地에 들게 되었다. 古法을 널리 연구했다고는 말할 수 없어도 기본적인 것은 충분히 修得할 수 있었다고 생각한다.

이렇게 해서 계속 書를 硏鑽해 간다면 세 시기를 경과한다. 하나의 시기가 끝나면 一變하여 다음 시기에 들어가는 것이다. 그 第一期에 있어서는 點畫 構成 등에 대해 오로지 平正함을 요구하는 법이다. 平正하게 쓰는데 자신이 생기면 險絶을 찾게 된다. 그리고 최후에는 歸着될 곳에 歸着하고 만다. 이 시기에는 사람도 書도 조용한 老境에 들게 된다. 初期에는 자신이 없어 謙虛하지만 險絶을 追求하는 中期에는 驕慢하게 된다.

「五十에 命을 알고 七十에 뜻대로 좇는다」라는 孔子의 말씀과, 그에 대처하는 臨機應變의 방법을 알게 되는 것이다. 그것은 무슨 일이든 충분히 생각한 끝에 행동한다면 실패하는 起伏 있는 체험을 쌓은 후 비로소 그 변화무쌍한 상태와, 以上과 같은 방법을 알게 되는 것이다.

는 일이 없다. 꼭 말해야 할 시기를 기다려서 말한다면 반드시 이치에 들어맞는다는 것과 같다.

이런 까닭으로 해서 羲之의 書는 晩年에 묘작이 많았다. 그것은 思慮가 圓熟하고 氣象이 溫和해져 있었기 때문이 되었다. 그때문에 그의 作品은 激하는 법이 없이 高邁한 風格을 지니는 것이 되었다. 獻之는 외면에 힘을 너무 表出하여 일부러 風格을 내보이려 하고 있다. 獻之와 羲之를 비교컨대 技法的 修練의 次元이 다를 뿐만 아니라 精神的인 면에서도 동떨어진 데가 있다고 생각한다.

세상에는 자기자신의 書를 卑下시키는 者가 있는가 하면 반대로 자기 作品을 높이 評價하며 자랑하는 사람이 있다. 자랑하는 者는 자기의 능력과 發展性을 단념한 것이나 卑下하는 者는 자신이 좀 부족할지는 몰라도 進步할 가능성을 가지고 있다. 배워서 이루지 못할 面이 있을지 모르지만, 배우지도 않고 능해지는 법은 절대 없는 것이다. 이 점은 일상 경험에 비추어 분명하다.

그러나 書風은 가지가지이며 作者의 性情도 동일하지는 않다. 剛柔 兼全하고 調和 統一된 것이 있는가 하면, 同一人일지라도 思慮 깊게 생각한 作品과 率意의 作品은 서로 딴 것이 되고 만다. 혹은 겉으로는 산뜻하고 유유히 運筆한 것 같아도 안으로 힘찬 筋骨을 간직한 것이 있으며, 이는 너무 부러진 자국처럼 삐죽삐죽한 筆致를 보여주는 것도 있다.

그러므로 이것을 배움에 있어서는 觀察을 精密하게 하고 臨書할 때 觀察도 精密치 못한 者는, 글씨의 構成法이 粗雜한 탓이다. 臨書를 해도 모양이 비슷하지 않고 躍泉之態라는둥 떠들며 그 筆勢를 자랑한다 해도 할 수 없으며, 이는 마치 우물 속에서 하늘을 내다봄과 같아 자기의 졸렬함을 드러낼 뿐이다. 이러한 사람이 아무리 羲獻의 書와 鍾張의 書를 방패 삼아 자기 書의 評價를 높여 보려고 한들 어찌 批評家의 눈을 속이며 많은 사람들의 비난을 면할 수 있을 것인가. 이 점은 古典을 배우는 사람에게 있어 가장 중요한 점이라 생각한다.

氣勢를 누르고 천천히 運筆할 줄 모르는 사람이 速筆로만 쓰기를 생각한다든가, 敏速한 運筆을 제대로 못하는 사람이 도리어 遲滯한 運筆을 하는 수가 있다. 날카롭고 빠른 붓놀림은 筆致를 超逸하게 만드는 순간이 되며, 천천히 멈추는 듯한 運筆은 鑑賞의 포인트가 된다. 그러므로 速筆을 할 줄 알게 된 후에는 반대로 천천히 運筆하는 것도 생각해서 作品에 깊은 맛이 나도록 하지 않으면 아니된다. 遲筆에만 빠져 있으면 鍾張의 妙를 잃어버린다. 能히 速하면서 속하지 않음을 淹留라 한다. 그저 遲遲한 것만으로는 速의 붓놀림을 兼有할 수 없다. 이같이 遲速의 붓놀림을 淹留를 겸하고, 마음이 평온하고 손이 민첩할 때 비로소 可能한 것이다.

설령 諸家의 妙趣를 자기 作品 속에 받아 넣었다 해도 거기 骨氣가 있지 않으면 아니된다. 骨氣가 들게 되려면 遒潤性을 加味할 일이다. 그것은 마치 나무줄기와 가지가 사방으로 퍼져 霜雪을 견디며 더욱 강해지고 거기에 무성한 꽃과 잎이 雪日에 光彩를 發하고 있는 것과 마찬가지이다. 骨氣만이 있고 遒麗함이 없는 경우는 시든 나무가 사 妍美함은 없지만 骨氣가 없는 書는 숲속의 꽃이 다 진 뒤에 햇빛이 내리듯 허망한 느낌이며, 또 눈속의 浮草가 아무리 푸르러도 뿌리가 없듯 의지할 곳이 없다. 이런 것을 보더라도 偏向된 技巧는 배우기는 쉽지만 完全한 技法은 터득하기 어렵다는 것을 알 것이다.

一家를 專習한다 해도 그 사람의 個性에 따라 여러 모습으로 변하고 각종 書風이 생겨난다. 正直하고 순수한 사람의 書는 울퉁불퉁하고 못해 세련된 美가 적다. 我執이 강한 人間의 書는 솔직하다 못해 무뚝뚝해서 潤氣가 없다. 고지식한 사람의 書는 눈치와 조심성이 너무 많다. 無關心한 사람은 書法을 마구 깨 버린다. 溫柔한 사람은 運筆이 緩漫하여 軟弱한 느낌이 든다. 性急하고 성격이 강한 사람의 書는 殺氣가 있다. 의심이 많은 사람은 運筆이 沈滯된다. 우물주물하고 기분이 무거운 사람의 書는 鈍重하다. 輕薄하고 까불까불한 사람의 書는 사무적인 글씨가 되기 쉽다. 이런 것들은 모두 그 사람의 성격에서 오는 것이지만, 그것이 偏向되어 나쁜 버릇으로 변하는 것은 獨學의 탓이다. 獨學의 경우는 偏向을 경계할 일이다.

周易에 「天文을 觀察함으로써 時變을 알고 人文을 봄으로써 天下를 化成한다」고 있지만, 書는 筆者 자신이 그대로 글씨에 표현된다. 설령 運筆法이나 技法에 충분히 숙달돼 있지 않더라도 붓놀림이란 것은 직접 作者의 마음에서 발하고 있는 것이다. 그러므로 우리들은 널리 用筆과 結構의 이치를 追求하여 楷書나 篆書, 隸書, 草書에 이르기까지 마치 하나로 融合한 듯, 또한 여러 가지 粘土를 한나로 반죽한 듯 완전히 자기 것으로 하지 않으면 아니된다. 그리하여 마치 대자연이 木火土金水의 五材로써 변화무쌍한 事象을 만들어내듯, 八音이 조화하여 무한한 感覺을 불러 일으키듯 활용하고 실은 일이다.

몇 개의 點畫을 나열해서 썼더라도 그 形狀은 모두 다르며, 몇 개의 點을 나열해 적었어도 서로 태세는 다르다. 一點은 一字의 規準이 되고, 一字는 전체의 規準이 된다. 相違한 形狀과 態勢이면서 서로 浸犯하는 일이 없어, 그 樣態는 마치 「和하나 同化하지 않는다」는 말이 있음과 같다. 筆速이 緩漫하다 해도 꺼끌꺼끌 항상 遲遲한 것은 아니며, 速筆로 쓰고 있어도 늘 빠른 것은 아니다. 線質이 꺼끌꺼끌 乾燥한 듯해도 潤氣가 있고, 짙은 墨色에 섞여서 淡淡한 데가 있다. 方圓曲直의 線을 긋고 形狀을 組立하는 데, 붓의 움직임은 變幻自在, 변화무쌍한 態勢이면서도 통일이 있고, 마음과 손이 一體가 되어 書法이란 것을 의식하는 일이 없다. 이렇게 높은 技

法의 境地에 도달하면 羲獻, 鍾張의 틀에서 벗어났다 해도 훌륭한 書라고 할 수 있다. 예를 들면 絳樹라든가 靑琴 같은 美人은 그 容貌가 동일하지 않더라도 아름다우며, 유명한 隨珠나 和璧은 質을 달리하지만 다함께 姸美하다. 鶴을 새기고 龍을 그려 놓고서 그것이 繪畵와 같지 않다고 하여 부끄러이 여길 필요는 없는 것이다. 莊子의 말과 같이 물고기를 잡고 토끼를 잡을수만 있다면 이미 魚網과 陷井은 불필요한 것이다. 羲獻鍾張의 書法도 마찬가지일 것이다. 南威 같은 美人이 가까이 있었음으로써 비로소 淑媛에 대해 논할 수 있고, 龍泉 같은 寶劍을 가짐으로써 비로소 칼에 대해 云云할 수가 있다. 議論만이 앞서는 것은 書의 樞機를 忘却시키는 결과를 가져오는 것이다.

나는 일찌기 생각 아래 書를 만들고 그것을 잘된 書라고 자신을 갖고 있었다. 그래서 고명한 識者에게 보였더니 그는 作中의 巧麗한 부분은 거들떠 보지도 않고 도리어 실패한 곳을 칭찬한다. 이러한 사람은 원래가 書를 모르는 것이며, 그저 귀동냥으로 批評하고 있는 것이다. 혹은 年齡이나 높은 官職만을 코에 걸고 경솔하게 남의 作品을 끌어내린다. 그래서 나는 이 作品에 훌륭한 表裝을 하고 古名人의 이름을 붙여 보였더니. 으시대던 사람들은 坐勢를 바로하고, 아무 것도 모르는 者들은 덩달아 입에 침이 마르도록 칭찬하는 것이다. 이런 것은 바로 鑑賞眼이 낮은 惠公이 二王의 僞造品만을 모아놓고 좋아한 것이나 마찬가지며, 또 龍을 좋아하여 자기 房에 龍을 가득 그려놓고 즐기던 葉公이 진짜 龍이 나타난 것을 보고 놀라 도망쳤다는 얘기와 조금도 다를바가 없다. 저 伯牙라는 사람이 자기의 거문고 演奏의 唯一한 理解者인 鍾子期의 죽음을 당하매, 저 거문고 줄을 끊고 다시는 거문고를 타지 않았다는 心情을 새삼스럽게 알 듯하다.

저 蔡邕이 한번도 鑑賞을 잘못한 일이 없고, 孫陽(伯樂)이 凡馬는 거들떠 보지도 않았음은 鑑識眼이 높아서 첫눈에 本質을 看破할 수가 있었기 때문이다. 아궁이에서 활활 타오르는 불길 소리만 들어도 그것이 거문고를 만드는 名材임을 알아 맞히는(蔡邕의 故事), 마굿간에 누워 있는 名馬임을 보고 그것이 名馬임을 알아 맞히는(伯樂), 그런 능력을 누구나 갖추고 있다면야 구태여 蔡邕이나 王良, 伯樂(兩者 모두 말에 精通했음)도 칭찬 받을 까닭이 없는 것이다.

老姥다 부채를 팔고 있어서 王羲之가 글씨를 써주고, 「王羲之의 書라고 하면 百錢이라도 내놓고 사갈 것이오」했다. 老姥는 王羲之가 어떠한 사람인지 알지를 못했으므로, 단독으로 부채가 비싸게 팔리자 또 써달라고 졸라댔다는 얘기가 있다. 또한 羲之가 門下生 집을 찾아가곤 不在였다. 거기에 깨끗한 책상이 있어 그 위에다 글씨를 써놓고 돌아왔다. 門下生의 아버지는 그것을 몹시 못마땅히 여기고 그 책상을 깎아 버렸다. 돌아와서 이것을 알게 된 門下生은 여간 유감스럽게 여기지 않았다 한다.

이러한 얘기들은 知와 無知의 차이이다. 사나이는 자기를 알아주지 않는 사람에 대해서는 가만히 있지만, 자기를 알아주는 사람을 위해서는 적극적으로 일하는 법이다. 書도 모르는 사람 앞에서는 별 道理가 없는 것으로, 그걸 이러쿵저러쿵 말할 필요는 없다. 그러므로 莊子도 「朝菌(아침에 자라서 밤에 시드는 버섯)은 晦朔(그믐과 초순)을 모른다. 蟪蛄(매미, 한여름의 生命밖에 없다)는 春秋를 모른다」고 했다. 얼음을 갖고 와서 여름 벌레에게 어찌 그것을 모른다고 나무랄 수가 있겠는가.

漢魏 이래로 書를 논한 것은 뒤섞여 갈피를 잡을수 없게 돼 있다. 엣날 理論만을 되풀이하여 말하고, 때로 新說이 나타나도 將來에 유익한 글은 더욱 번잡해지고 不充分한 것이 더욱더 不充分해지고 있다.

이제 이것들을 精選 整理하여 六篇을 이루고, 나누어서 兩卷으로 했다. 그 內容에 따라 순서를 세우고 이름하여 書譜라 한다. 우리 집안의 子弟들은 이것을 學書의 規準으로 삼기를 바라며 天下의 書愛好者들에게 一讀을 勸하고 싶다. 자기가 깨친 것을 비밀로 한다는 것은 내가 바라는 바 아니다.

垂拱三年寫記

書譜의 文字에 의한 草書體 一覽表

凡 例

一, 다음 페이지의 一覽表는 書譜의 文字로써 草書體를 정리하여, 記憶하는 데 도움이 되게끔만 들었다.

一, 書譜의 總字數는 三千八百字에 이르므로 거의 모든 草體의 예를 볼 수가 있다. 그러나 물론 완벽하지는 않다. 草體를 記憶하는 데 중요하다고 생각되고, 書譜에 그 예가 없는 경우는 僅少하지만 다른 法帖에서 例字를 보여주는 경우도 있다. 이 경우는 例字 左上에 * 표를 했다.

一, 그루우프의 부분은 二段으로 例字를 보여주고, 그 下段에는 同一하든가 비슷한 草體의 예를 보이고, 該當 邊旁 등에 독특한 휼림법이 있을 때는 上段에 그 例를 보였다.

一, 전체를 左·右·上·下·右上·左上·兩側 기타로 나누고 각각 그 中에서 아주 同一하든가 비슷한 것은 그루우프를 만들어 앞에 내놓고, 單獨의 것은 뒤로 보냈다. 모두가 索引의 邊旁등 割數 순으로 나열했다.

一, 그루우프는 굵은 線으로 구분했는데, 그루우프 안에서 點線으로 구분한 것은 同類거나 비슷한 것이면서 차츰 번해가는 경우나 혹은 整理하기 힘들고 또 單獨의 草體를 보인 것도 있다.

一, 末尾에 비슷한 草體와, 그루우프로서 整理하기 힘들고 또 單獨의 草體를 모았다.

一, 例字는 되도록 명료한 것을 채용했는데 剝落되어 알기 힘든 文字는 修正 加筆하거나 새로 썼다. 예를 들면 七페이지의 爵字 第一畫의 小橫畫이라든가, 八페이지의 塞字의 파임에 해당되는 右側 點은 原本에는 없는 것이니 양해해 주기 바란다. 모두가 初學者의 오해를 두려워한 나머지 蛇足을 加한 것이니 양해해 주기 바란다.

彳	千	言	七	土	斗	忄	爿	尃	幸
伯	徇	詩	切	均		情	將	折	執
信	徒	謝		堭	收	恨	憶	指	報

阝	弓	皀	自	皀	貝	工	己	木	方
隆	弘	卽	師		臨	功		枯	於
際	張	旣	簪	賦	巧	改		權	族

子	歹	丩	丂	糸	肖	夫	矢	去	走
				絕				炬	起
孫	殊	溺	別	綱	能	規	矩	却	越

日	目	白	月	舟	牙	亲	正	臣	足
曜	唯		脫		雅	新			路
時	眠	敍	勝	船		疎	疎	臨	踫

示	衤	少	米	帛	癶	釆	石	戶	酉
祀	精						碑	瞥	頭
神	被	判	柏	制	疑	棚	研	壁	醉

黽	畕	良	至	身	耳	角	育	馬	交

県	卓	享	京	音	音	采	豕		車

膚	雇	慮	虍	齒	𣊫	景	骨	扁	冊

左側単独

屯	尹	开	王	牛	口	口	犭	彳	冫

虫	虫	号	古	矛	令	田	禾	火	火

岡	金	金	希	君	余	巠	每	芻	血

93

苟	重	食(飠)	倉	革	舍	靑	其	肯	周
敬	勤	飯	餘	勒	舒	靜	斯	散	雕

坐	章	票	鹿	魚	勇	崔	畓	品	壹
對	彰	剽	麟	鮮	敫	鶴	縣	融	鼓

蒦	猋	豊	僉	禽	番	黑	豕	莫
觀	顯	豔	斂	辭	翻	點	穀	離

「阝」과「月」은「彡」「欠」「頁」와 비숫한 모양으로도 쓰나 붓끗하다.「月」은 끝을 말아 돌리는 경우도 있으며,「蜀」이하와 닮았다.

頁	欠	彡	攵	殳	又	口	寸	刂
項	歟	彰	故	段	取	和	謝	刻
頓	歎	彫	效	毅	取	如	對	剽

比	犬	火	寻	寽	咼	鳥	蜀	月	阝
	狀					鶴		朔	邯
能	獻	秋	得	將	禍		獨	朝	郵

辵	冬	台	召	台	公	民	氏	틉	尤
		怡	沼		公		紙		
疑	終	始	紹	沿	松	泯	氏	龍	就

94

蜀	多	免	尢	臨	侖	令	辛	軍	羊
							辭 雾		
趜 搦	移 搦	*晚 晚	觝 尤	臨 泎	倫 作	齢 簓	辭 雾	*解 和	*拜 拜

	萵	甫	兩	帚	叟	夆	夆	底	瓜
			兩 方			解 坤			孤 孙
	滿 汚	*備 備		錯 陽	*浸 汚	*陸 解	筆 笔	派 汭	*孤 孙

	專	專	聶	屬	冉	易	易	架	匊
						暢 暢	易 易		
	傳 傳	博 悼	*攝 摇	*囑 膝	稱 指	揚 搦	*錫 鋓	深 凉	*匊 搩

右側単独

中	尤	兀	斤	斤[4]	己	毛	弋	也[3]	厶[2]
仲 仲	耽 脫	抗 搪	新 乗	折 折	紀 北	託 任	試 栻	池 池	私 栎

皮	平	申[5]	圣	勾	予	帀	卬	令	勿
披 搂	評 侎	神 神	怪 怪	拘 拘	舒 搧	師 泙	抑 搉	於 扻	物 搦

司	巨	务	出	可	它	主	主	且	乍
詞 詞	距 這	務 搦	拙 扡	河 洰	蛇 坨	注 洼	往 漬	粗 粗	作 作

書法練習帖 — 草書字例

邑	邑	艮	圭	羊	各	各	夋	开	乜
艶	艷	很	佳	詳	略	絡	後	妍	施

谷	余	至	每	寺	旨	亥	矣	舌	朱
俗	除	埀	晦	特	指	駭	咲	括	殊

吾	吾	矢	肖	走	言	見	邑	耳	里
語	悟	族	消	徒	信	規	挹	瓶	理

脅	兌	戒	孚	東	我	更	充	系	系
情	脱	誠	浮	疎	俄	便	流	縣	縣

享	卒	翁	券	侖	彖	步	岡	奄	青
淳	醉	翰	勝	輪	錄	涉	綢	淹	情

耑	耑	者	会	府	屈	虽	東	延	函
瑞	端	諸	陰	俯	掘	強	陳	從	涵

禺	重	扁	复	軍	爰	皆	叚	酋	胃
偶	鍾	編	復	揮	授	楷	假	猶	謂

容	高	差	柔	帝	象	奐	某	叟	歈
鬼	咼	昏	屚	袁	馬	兼	秦	原	旁
處	离	庶	董	莫	易	竞	貧	盟	唐
單	巽	曾	帶	婁	祭	曹	票	翏	責
僉	稟	嗇	豐	亶	奧	哉	哉	黃	晉
齊	憲	區	翟	罷	遹	農	睪	詹	梟
贊	蘿	鐵	盧	歷	憂	賣	雙	壽	睿

下部 그루우프로

一　門　网　宀　尢　厂　尸　戶　广　广

北　非　灬　火　口　田　罒　林　燊　楙

雨　虍　戈　戊　匕　丶　八　巾　少　网

又　辶　大　廾　貝　寸　冂　同　皿　口

旨　日　目　心　巛　疋　豆　黽　示　糸

田	田	玉	矢	皿	水	水	止	手	女
富	富	璧	矣	盥	泉	泉	正	摯	委
車	車	足	言	豕	邑	聿	衣	耳	卉
軍	肇	蹇	謦	豪	邑	肇	裘	聱	奔
						馬	金	隹	卒
						驚	鏊	鑿	翠

役	行	両側 그루우프	臣	医	亡	左上 그루우프	欠	丸	白
徹	沂								
徼	術		賢	鑿	望		盗	勢	碧

竹	竹	卄	堯	歩	桑	轟	寒	世
篆	篆	花	曉		篝	寒	葉	
篝	答	芝	晓	老	桑	樽	寒	葉

대죽머리(竹)를 초두밑(卄)으로. 쓰는 예가 많다. 「篝」「答」은 그 예이다.

身	了	今	問	鄕	門	之	大	才	人
勞	耳	而	而	心	足	心	犬	牛	尺
勞	耳	令	而	鄕	門	與	犬	牛	尺

99

草書 자전 (글자 대조표)

행별 표제자(작은 해서체 글자):

1행: 立 直 / 手 平 年 / 千 / 使 更 / 書 出 本 / 以 次 比 皆 / 甚 叔 / 夫 失 / 去 知 / 中 閒

2행: 既 兔 / 畫 當 慮 / 思 當 魚 惠 / 良 良 魚 / 危 包 亨 序 / 事 爭 / 東 樂 / 其 莫 / 共 無 世

3행: 春 奏 / 集 擧 / 帝 帝 帶 / 某 衆 / 敢 段 遣 / 道 / 奉 歲 / 來 成 哉 / 高 齊 / 利 和

4행: 意 恐 惡 / 至 聖 量 / 草 章 變 / 存 發 / 頃 聽 / 乍 非 / 下 行 天

「단독으로 기억했으면 하는 草體」

綠 擎 / 奧 興

5행: 覽 舊 / 器 遊 / 飛 所 / 求 竟 / 若 華 / 多 罔 / 欲 垂 乖 / 拳 菜 柔 / 黃 / 有 常

서보 해설실기 정가 18,000원

2017年 7月 10日 인쇄
2017年 7月 15日 발행
 편 저 : 손 과 정
 발행인 : 김 현 호
 발행처 : 법문 북스(송원판)
 공급처 : 법률미디어

 1 5 2 - 0 5 0
서울 구로구 경인로 54길4
TEL : 2636-2911~2, FAX : 2636-3012
등록 : 1979년 8월 27일 제5-22호
Home : www.lawb.co.kr

▌ISBN 978-89-7535- 03640

법문북스

┃ 서 예 추 천 도 서 목 록 ┃

www.lawb.co.kr

1. 진서 해서 천자문
 왕철 이동규 편저/정가 18,000원

2. 도연명귀거래사
 왕철 이동규 편저/정가 12,000원

3. 진서 주자사시독서락
 왕철 이동규 편저/정가 12,000원

4. 문천상정기가
 왕철 이동규 편저/정가 12,000원

5. 진본 명가필법입문
 정지현 편저/정가 14,000원

6. 고문발췌행서첩
 왕철 이동규 편저/정가 16,000원

7. 정석명필 칠체천자문
 송원 편집부 편저/정가 16,000원

8. 진서 명심보감
 송원 편집부 편저/정가 12,000원

9. 진본 한석봉천자문
 송원 편집부 편저/정가 10,000원

10. 정석 한글서예(기본편)
 리동규 편저/정가 14,000원

11. 정본 한중일 서예기법
 송원 편집부 편저/정가 14,000원

12. 정본 왕희지명필요람
 송원 편집부 편저/정가 12,000원

13. 정석 사군자 묘법
 송원 편집부 편저/정가 12,000원

14. 정석 예서 전서 천자문
 송원 편집부 편저/정가 14,000원

15. 진본 구궁격체 서예기법
 송원 편집부 편저/정가 14,000원

16. 진필 행서체 서예기법
 송원 편집부 편저/정가 14,000원

17. 진서 중해서체 서예기법
 송원 편집부 편저/정가 14,000원

18. 수묵화의 기법 해설실기
 한국서화연구회 편저/정가 18,000원

19. 고급한글서예 해설실기
 정주환 편저/정가 18,000원

20. 사군자의 기법 해설실기
 한국서화연구회 편저/정가 18,000원

21. 조전비 해설실기
 한국서화연구회 편저/정가 18,000원

22. 구성궁례천명 해설실기
 구양순 편저/정가 18,000원

23. 안근례비 해설실기
 송원 편집부 편저/정가 18,000원

24. 난정서 해설실기
 왕희지 편저/정가 18,000원

25. 서보 해설실기
 손과정 편저/정가 18,000원

26. 사자성어 천자문
 이창범 편저/정가 18,000원

27. 필사본 명심보감
 김홍탁 편저/정가 18,000원

28. 전각 석고문임서 전서
 한국서화연구회 편저/정가 18,000원

출판원고를 가지고 계시거나 자비출판 하실분들은
연락주시면 출판하여 드립니다
T. 02-2636-2911